U0137167

近世經典叢刊

①

葉恭綽先生遺著

遐庵談藝錄

遐翁詞全集

華夏出版有限公司

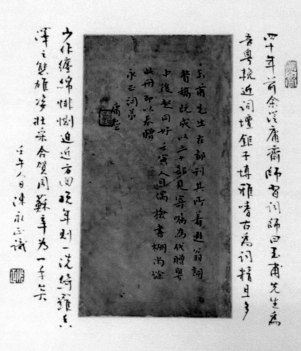

四十年前余從庸齋師習詞師曰玉甫先生為

粵抗近詞壇鉅子博雅嗜古為詞精且多

玉甫先生在部刊其所著題翁詞

贅攝阮戊以三十部見寄囑為代贈粵

中後起同好二三人日偶撿書柵尚餘

此冊即以奉贈　　　　庸齋

永玉詞兄

少作纏綿悱惻迫近方回晚年則一洗綺羅

澤之態雄姿壯采合賀周蘇辛為一手矣

壬午人日陳永正識

朱庸齋先生記退庵詞贅稿手跡，陳沚齋先生跋

出版說明

華夏出版有限公司以葉恭綽（一八八一—一九六八）先生《退庵談藝錄（附：退翁詞全編）》為「近世經典叢刊」之第一種，行將付梓。這套叢書，意在闡揚近百年文化經典，以影印的方式，重現一些有重要思想文化價值的著作的原貌，以供讀者諸君閱讀、賞玩。我們所理解的經典，就是不會過時的著作，而我們認為，只有體現出作者的生命精神的著作，纔永不會隨著時間的流逝，而成明日之黃花。

葉恭綽先生字裕甫，又字譽虎、玉虎，號退庵、香因室、罔極庵等，是近代聞人。他本是世家子，祖父葉衍蘭詞學、書畫、金石均極當行，父佩瑲亦擅詩文書法，到退庵這一輩，尤為間氣所鍾，是不會過時的著作，而我們認為，只有體現出作者的生命精神的著作，事功學問，騰燿一時。還在前清時，退庵就曾出任交通部路政司司長兼鐵路總局局長，一九二一

一

年任國民政府交通總長，並創立交通大學，為首任校長。又曾與朱啓鈐共同組建中國營造學社，於吾國現代交通、建築工程事業之發展，居功甚偉。

他復精於鑒藏，其《退庵談藝錄》《退庵清祕錄》，有「未完成的中國美術史」之譽。《退庵清祕錄》是退翁親自編定的私人收藏書畫目錄，是有較高文獻價值的美術史文獻，而《退庵談藝錄》則是其中年以後，關於藝文的隨筆札記，比《退庵清祕錄》更見性情。退庵早年從文廷式受業，文氏有《純常子枝語》，是近代著名的學術筆記，退庵的《談藝錄》，衡文論藝，實而有徵，不知是否受其師影響。其文甚雜，有書畫器物之題跋，有談掌故者，有讀書札記，有文獻雜錄，有論學之文，而亦有粵曲之創作，但縱橫爛漫，都見出此老性情。

退翁作爲收藏家，與今之藏家固積居奇以圖鉅利者殊異，他在藏品中傾注著中華文化託命人的精神。如《囷極庵圖》，是他浼吳湖帆所繪，之所以號囷極，乃因一九三〇年至一九四〇年間，覩國勢之傾危，有感於《詩·小雅》所言「囷極」之義，遂別號囷極庵。圖繪成上海即淪陷，葉氏避寇香港，「展視煙霧迷茫，水雲蕭瑟，備極掩抑之致」，其家國情懷，躍然紙上。退翁尤重視粵東文獻之收藏，他意在藉鄉邦文獻而傳承文脈，闡揚廣東精神。他所收藏的《明末南園諸子送黎美周北上詩卷》，原爲黃晦聞節所藏，晦聞身故後，其家人由王秋湄遽介，轉售葉

二

恭綽。此卷爲明末南園詩社諸賢手迹，文章氣節，彪炳一時，既是鄉邦重要文獻，又有故人之託，故葉氏「十年來流離轉徙，護如頭目。雖其他藏物星散，此卷在行篋中」。日寇將攻香港，退翁不願入重慶，因擬至黔桂間暫寓。已訂航空機位，因不能多攜行李，「遂選所藏書畫之尤者，截去軸首拖尾，乃至引首題跋。擾攘竟夕，多所拋棄」，卻不料凌晨方知機位爲豪宗所奪，無法與爭，而飛機也即時停運。所斷者不可復續，此卷也同遭此厄。後來雖強爲黏合，終非原貌。

這是葉氏的平生憾事，亦由此事，可見退翁對鄉邦文獻之重視。

一九三九年冬，退翁主任中國文化協進會，聯合在港文化人士，經四個月艱辛籌備，在一九四〇年二月二十二日至三月二日，假香港大學馮平山堂，舉辦廣東文物展覽會，退翁爲題詞曰：「高樓風雨，南國衣冠」。於風雨飄遙之世，南冠而不忘故國，正像退庵在《廣東文物展覽會出品目錄序》中所說：「這會所組設的緣故，在簡則中已明明標出，係『研究鄉邦文化，發揚民族精神』，十二個大字，所以徵求收集出品，皆以此爲標準，凡與此十二個字無干的，不論甚麼貴重希罕的東西，我們一概不要；凡合乎這十二個字的標準的東西，一草一木，片紙隻字，會中都極其歡迎。」退翁個人的收藏，似亦終生合於此十二字標準。

香港名作家董橋先生，在收到遼寧教育出版社《新世紀萬有文庫》中的《矩園餘墨》後，

三

感慨說：「這幾年來，我一直想讀葉恭綽先生的《遐庵談藝錄》，尋遍坊間不可得，大為沮喪。

這次看到《文庫》里有一本葉先生的《矩園餘墨》，收其晚年所寫序跋上百篇，多涉掌故遺聞，

又附其紀書畫絕句二十六頁，不禁急急翻讀，雖然耽誤了整個晚上的工作，還是值得：退庵先生

實在太淵博了。」其實，退翁談藝，又豈僅是淵博而已，他是借收藏而遊心太古，在中國文脈中

找到心靈安頓之方。晉代祖約性好財，阮孚性好屐，同受物累，而人未易判其得失。有詣祖約者，

見其正料算財物，客至，屏當不盡，餘兩小簏，以著背後，傾身障之，意未能平。又有人詣阮孚，

正見親自為木屐上蠟，自嘆曰：「未知一生當著幾兩屐！」神色甚閒暢。於是時人始知阮實勝祖。

退庵收藏正與阮孚相近而遠於祖約。

退庵論學之文，皆非高頭講章，而多從自家體悟得來。如《論現代文字體制之應革新》一文，

寥寥數語，而殊見卓識。他指出，文體當適應於時代，但文言白話，僅為形式之分，不必強其一

致，如言之不當，白話亦可成八股。又如重視詞樂之新創造，與本為名詞家有關。

他尚且遊心於粵曲之製，有《空谷歸魂勸藁砧》《可憐金谷墜樓人》《辛稼軒愁譜鷦鴣詞》

《屈翁山悲吟綠綺琴》《百花塚》等作。粵曲以梆子、皮黃為主腔，而又兼鎔南音等曲牌，自清

代繆艮《客途秋恨》以來，遂形成以雅言為主的一脈，堪稱古樂府之遺。其中著者，有王心帆、

鄧芬等。退庵也嘗試操觚，寫過數支曲子。他的這幾曲子皆作於一九三九至一九四〇年間避寇香港時，借往賢而澆自家塊磊，寄寓其憂國之情。其中，《屈翁山悲吟綠綺琴》《百花塚》不止表彰氣節，尤在揚榷鄉邦人物。百花塚在廣州白雲山梅坳，是明末女校書張喬埋香之所。張喬字喬婧，號二喬，雖出身風塵，而品行高潔。能詩詞，善畫蘭竹，尤擅彈琴。與彭文學孟陽相暱。喬死時年僅十九，孟陽爲厝柩山中，越十年明亡，弘光元年六月，乃葬之於白雲山麓，諸名士送者數十百人，下至緇黃名媛，人各賦一詩，植花一本以表之，號百花塚。又輯張喬詩暨名士憑弔之作，爲《蓮香集》。張喬百花塚是廣東民族氣節的象徵，三百年中，爲人欽仰。退翁縈心張喬文獻數十年，跡迷於新建築中，而「若受電激」，感慨說：「彼蘇小、貞娘埋骨之區，歷劫猶存，列爲湖山名勝。且其時與陳集生、黎潘飛聲去世後，所藏《蓮香集》爲退庵所得，後又得《明末南園諸子送黎美周北上詩卷》，中有張喬《送黎美周北上》墨迹，退庵斷爲「世間可決無第二本」，他因未及早保護百花塚，遂致其跡迷於新建築中，而「若受電激」，感慨說：「彼蘇小、貞娘埋骨之區，歷劫猶存，列爲湖山名勝。且其時與陳集生、黎美周諸先烈往還，漸摩沉澄，殆亦非蘇小、貞娘比。而一坏莫保，能不令人感歎耶？」一九四〇年三月十六日（退庵詞序誤記爲四月十六日）爲張喬生日，退翁邀在港同人以名香花果祀之，先

五

期由名畫家鄧芬繪像供養。退翁所製《百花塚》曲，也由歌者羅夢覺首唱，一時傳誦。其主題是「想當日美人名士，文章節義，輝映一時。但終竟報國有心，補天無術。今日道經遺塚，傷今弔古，令人不勝悲慨」，總之寓其激勵流人民族精神之意。

退翁因曾祖蓮裳、祖父南雪俱爲詞壇名家，故家學淵源，自幼即好爲詞，十五六歲時所作，已得文廷式、易順鼎、王以敏諸名宿之青許。清詞於詞學號爲中興，退庵堪稱清詞總結性之人物。他曾仿譚獻《篋中詞》之例，輯成《廣篋中詞》，光宣以來詞壇傑作，多爲此書牢籠，又編纂《全清詞鈔》，於清詞文獻之保存，有導夫先路之功。林立博士選《二十世紀十大家詞選》，十大家中，退庵之名在焉，又選其詞作十首。則退翁詞之在近百年詞壇之地位，可見一斑。

退翁的詞，大都見於其一九六一年自訂的《退翁詞贅稿》，此書印數甚少，書成，退翁以三十部遠寄朱庸齋先生，囑爲代贈粵中後起同好。業師泝齋先生即獲贈一冊。朱庸齋先生《分春館詞話》評其「爲吾粵晚近詞家鉅子，博雅嗜古，爲詞精且多」，又論其詞曰：「少作纏綿悱惻，迫近方回；晚年則一洗綺羅薌澤之態，雄姿壯采，合賀、周、蘇、辛爲一手矣。」西曆二〇〇三年，我欲仿龍沐勛先生《近三百年名家詞選》體例，編選《近百年名家詞選》，遂蒙泝齋先生賜借此珍本。二〇〇五年，我考入泝齋先生門下修博士業，即以璧還。數年前，因與陳志俊兄意氣

六

相契，想要影印一部分近世珍希文獻，便想到退翁的詞集。我向業師道明此意，業師即欣然持之相贈。本次影印，即以業師舊藏《退翁詞贅稿》爲主，又滕以《退庵詩乙編》所附《退翁詞贅補》自此，遂得退翁詞之全帙。太老師朱庸齋先生論退庵詞，有手稿傳世，今亦以影印，以存粵中詞壇一段掌故。

我的初意，是僅影印《退翁詞全編》，志俊兄以爲，香港太平書局舊刊《退庵談藝錄》，愛者殊衆，書賈得之，索價至昂，不如一併刊行，且文藝爲人生之鍛煉，無論詩詞書畫，都是退翁這位文化老人的生命體驗，讀其書，想見其人，不亦可乎？遂爲聯係華夏社，終玉於成。接下來，我們還會陸續推出近百年來文化經典的影印本，爲傳承中華文脈，稍盡綿薄之力。

徐康侯志於辛丑賤降

七

本書目錄

二

一〇

一二

匡庐谈艺录

葉恭綽 編

遐庵談藝錄

香港太平書局

遐庵談藝錄　葉恭綽編

出版者：太平書局
（香港域多利皇后街十號九樓八〇三室）

承印者：商務印書館香港印刷廠
（香港英皇道芬尼街二號 D）

定價：港幣三十五元
一九六一年五月版

目次

退庵談藝錄

此爲葉退庵先生近二三十年關於藝文之隨筆札記茲經搜集成帙

雖未必盡愜先生之意且事實亦或有遷變然足供藝林參考則無疑

也故錄焉其續輯所得當歸續錄者謹識

北宋王希孟千里江山圖卷

王希孟乃北宋時人其畫傳世祇有一卷人民畫報據故宮所藏真迹付之

影印余曾爲略釋其文錄下

北宋王希孟千里江山圖卷現藏故宮博物院王希孟的歷史無可考查僅

從蔡京在本卷跋語中知其在北宋政和中爲畫院學生經宋徽宗趙佶親自

指授於一一一三年 政和三年 畫成此卷而已蔡京跋語說希孟年十八歲後云

昔在畫院爲生徒召入禁中文書庫昔者乃追溯之詞可見希孟之爲畫院

學生必在十八歲以前依蔡京跋語尚有由畫院學生召入禁中文書庫一

個階段因此希孟之爲畫院學生可能係十六歲或十七歲其早慧可想宋

牧仲 論畫絕句有云宣和供奉王希孟天子親傳筆墨精進得一圖身便

死空教腸斷太師京自注云希孟天姿高妙得徽宗秘傳年作設色山水

一卷進御未幾死年二十餘祇此耳希孟之爲王姓祇見於此其年

二十餘死亦祇見於此但牧仲當賦詩時是否別有所據抑憑記憶頗難斷

定以蔡京原跋今猶在卷中並無希孟姓王和早死之語不知何以牧仲如

此措辭也牧仲題畫絕句第三首說及梁清標有棠村座上見聞新句第五

首即說王希孟此卷今此卷中梁清標藏印最多可見牧仲之見此卷亦必

係在梁座上故詩中聯想而及但是否別有所據已無從知之祇可以牧仲

詩注爲憑而已石渠寶笈題作宋王希孟千里江山圖定爲上等當亦因此

卷尾有元代溥光和尚石渠寶笈跋作金一跋略云余自志學之歲獲覩此卷迄今已

僅百過其功夫巧密處心目尙有不能周遍者所謂一回拈出一回新也又

其設色鮮明布置宏遠使王晉卿趙千里見之亦當短氣在古今丹青小景

中自可獨步千載其推崇可謂達到極點溥光書畫在元代與趙子昂齊名

當不妄語但無隻字論及希孟身世恐其時已不能得其詳矣此卷計長市

尺三丈七尺餘用一幅絹所畫此必宣和定製之絹必無此長度卷中亦

無題款考趙佶當時建立畫學分別等級以時考試定其高下爲升進之階

計分待詔祇候藝學畫學正學生各級其考試題目如落花歸去馬蹄香萬

綠叢中紅一點之類皆皇帝自行命題且趙佶極重寫實如孔雀升高必先

左腳鳥類以漆點睛等其體物之精賦色之巧實超出一般畫人故優秀畫

家多由其親自教導觀此卷蔡京跋語卽可知之宜其畫風盛極一時成材

日衆觀此卷希孟以髫年入學卽由皇帝直接訓誨不一歲卽成此卷而年止十八雖由其人本具天才而教導之得宜師承之得力概可想見這也可徵畫院制度必有優越之處惜難以詳考矣此卷優點略具於下千里江山一氣寫成不重複亦不斷續不粗漫亦不拖沓無弱筆亦無獷氣水村山郭幽巖邃谷市肆舟航波濤煙靄草樹禽鳥無所不有卽無處不工而且一點不顯複雜凌亂宛如一張自然風景這是什麼胸襟學力我頗疑一切一切都是趙佶的獨出心裁不過利用希孟的手形諸畫面而已這和清明上河圖在構圖上有異曲同工之美上河圖地僅二三十里且意在表現人物之殷闐民俗之殊異故盡量於二者加以渲染而略山川風景因此圖中人物雖多但覺其豐穰而局勢不形其局既命名江山千里地形遼闊故注重山川風景而以人物屋宇舟車等互相映帶令觀者等於臥遊而不覺其空廓其實寸人豆馬皆窮極工巧則二者相同不過此因千里之大一切

皆須壓縮故尤覺難見巧耳又余舊藏燕文貴糊山水長卷細入豪芒而
筆筆精到無一懈處可云獨步但究竟氣勢不夠浩瀚韻味亦嫌平澹此卷
之精密處可云與燕文貴抗衡而氣勢仍然活潑韻味亦夠深渾似乎絕非
十八歲的畫徒所能辦到故我頗疑此直為趙佶所為但託之於希孟或希
孟僅供設色和鉤勒故以名屬之均難臆斷要之此為北宋乃至南宋第一
件大著色的寫實山水畫則無可疑者至於局部的優點則見仁見智固各
不同言之亦累幅不能盡即以所著的青綠色而論其中有青有綠有樹的
青綠有山與水的青綠有天空的青綠其法各自不同效果亦各不同非細
心體會不能明白又如樹幹用沒骨法而枝葉又各不同房屋本用界畫而
有時亦帶寫意人物極為精細幾於衣褶和動作均能表現但仍絕不平板
此其技巧殆臻頂宜乎溥光和尚云觀此卷百過其功夫巧密處心目尚
有不能周徧者也此卷本藏故宮後入賞溥佶數內今輾轉仍歸故宮實為

天壤至寶故爲敘述如此然未周悉之處必尚不少深願同志們深入精研
再加詳闡使這樣的優良傳統得以流傳不絕尤願一般青年美術後進知
古代青年畫家有如此精能作品一致興起效法其創作精神則不徒此畫
之幸矣

宋龔開洪厓出遊圖

龔開真迹流傳於世者祇有三件一中山出遊圖一洪厓出遊圖一瘦馬圖
皆卷三十年前顏韻伯得瘦馬圖洪厓出遊圖龐萊臣得中山出遊圖皆不
其寶愛繼聞韻伯之瘦馬圖已流出國外余驚問之以資窘對余曰然則洪
厓一卷必留以與余遂以四千圓之物與易之繼移居滬上與龐萊臣往還
詢其中山出遊圖龐曰此圖有何殊異而君注意余曰此瑰寶也龔畫傳世
極少中山圖全用素描尤爲超特因展觀之龐亦爽然其後年餘聞龐以一

萬五千美金舊與美國人矣其瘦馬圖聞爲日本人山本悌二郎所得今屬

何人則不知之矣洪厓出遊圖則歷經變故尚在余處中山出遊爲墨筆而

洪厓乃著色者余固不喜炫耀然真正賞音亦頗難得也瘦馬乃粗筆兩出

遊皆細筆瘦馬有襲目題一詩曰一從雲霧降天關空盡先朝十二閑今日

有誰憐駿骨夕陽沙岸影如山誦之令人慨然

明海剛峯畫蘭

海剛峯（瑞）爲粵省婦孺知名之士其書法則剛健而遒屬世尚有之惟畫則

僅見畫蘭一枝於寫金剛經已畢之後雖非名家然孤本也此卷輾轉歸簡

又文矣

宋秦檜書字

秦檜寫楞嚴經偈舊爲某君從冷攤以賤價收得後歸關伯衡曾浼余題四絕檜書極似顏平原與蔡京兄弟相似紹興刻石經在臨安太學有數石爲檜書其後爲人將檜名刓去而石固未毀 後改稱杭州府學 十年前日寇侵華僞省長某拆杭州府學售其屋材其附著物聞亦同毀棄不知尚可蹤迹否耳世傳秦檜墨迹恐祇此矣

明阮大鋮字

阮字勁拔排嶽一時惟王孟津足與抗衡而傳世不多余曾有二事一爲題范景文瑞蓮詩二爲自作五古阮詩從大謝及江鮑得傳往者南京龍蟠里 龍蟠 圖書館有其詩集陳伯嚴慫恿柳翼謀印行世翼謀因借余所藏印之冊首今余所藏已失柳所印坊間亦罕見矣其原本或尚存南京圖書館也 毛藏書併入南京圖書館

宋米元章虹縣詩帖

米元章虹縣詩帖今祇二 爲周湘雲所有此物之流傳頗有可紀者乾隆末
由何人所藏移歸英煦齋 和 家其後人不能守至清末乃介紹越千 紹名黃爲其威
出售流於廠肆輾轉爲景樸孫 賢 所得民十三樸孫將售所藏書畫余與馮
公度合購其宋元作品多種議價未諧一日袁珏生來詢余是否決要此批
作品云可爲撮合之次日樸孫尤如初議是否珏生從中斡旋不得
而知厥後珏生向樸孫云此事非渠不能成功要求樸孫以虹縣詩帖爲酬
樸孫竟未詢余遂以與之余經年始知其事亦未加詰問今二人俱已下世
物復易主所以書此者亦以見煙雲過眼轉瞬皆空巧偷豪奪徒滋話柄也

元耶律楚材詩卷

耶律楚材詩卷爲世間孤本字大如碗紙尾署玉泉二字勁湛端凝望而知

爲非尋常人此卷本由寶瑞臣以二百圓得之某氏後以八百圓售與袁玨

生旋歸周湘雲嗣聞已由政府收購矣楚材墓本在頤和園甕山之前因修

建該園遂遷於園門外電燈廠之別院其前室有塑象墓在其後天井中尚

有乾隆時所立之碑

素然明妃出塞圖

紙本細筆氣韻清逸而塞外嚴寒氣象溢於紙上本藏寒木堂後流出國外

素然爲何人無可考其款則題□□□年鎖陽宮素然上鈐一方印文爲□

撫使印近見上海印行之歷代人物畫選集有此畫題爲宮素然畫大約係

從畫片翻印而宮字以上之字模糊不清遂誤爲姓宮名素然大約素然似

係女道士鎖陽宮則所居之道觀以道觀例稱宮也此畫韻伯亦曾擬歸余

而余未受其款全文已難憶但鎖陽宮素然則記之甚諦也

明霍渭厓畫

明南海霍渭厓[韜]不以畫名民十三余在北京值醇府出售藏物中有霍之
金箋畫單條超逸而勁拔余力勸關伯衡購之汪伯序[兆]因此將霍列入粵
東畫徵略

宋蘇東坡寒食帖黃山谷伏波神祠帖

寒食帖由清內府轉入恭王府老恭王故後流出爲顏韻伯所得同時黃山
谷伏波神祠真迹亦爲顏所得二者可云蘇黃書之冠此二者初與顏韻伯
時余皆先見之顏欲以讓余余性向不奪人之好遂爲顏有嗣顏赴日以寒
食帖售之日人余知之告顏曰此二者萬不可悉令出國其山谷書不如以

歸余顏應諾旋以劉石庵與成親王信札見贈蓋成親王以天籟銅琴與劉

易此卷其信札即商權此舉者今一併歸余誠有趣事也余蓄之十餘年避

寇往香港亦設法攜往逮寇占香港俘余解滬以不受敵餽經濟甚窘乃與

他物皆售與王南屏王少年喜收藏余因將劉札亦並贈之以為此卷得所

慶不料數年後始知其仍以傳之外人時余已北來欲請政府向王收購而

已不可蹤迹矣於是二帖皆出國外誠為憾事

清石濤著名劇迹

石濤畫清末始大為人注意其實清初即有盛名自乾嘉後始為四王吳惲

所掩耳光宣間安徽程霖生乃專收石濤八大以其資力之雄厚細大不捐

固不免真贗雜糅然劇迹亦時入彀余所見者如仿宋刻絲百鳥朝鳳大卷

百花大卷仿清明上河圖大卷百美圖大卷皆魄力雄奇令人聳歎驚喜蓋

皆爲博問亭所畫者也後霖生破產藏物亦散與其大批銅器皆不知歸何
所矣

清端華詩冊

清咸同間蕭順之獄端華爲次於蕭順者余於前數年得其手書詩稿六冊
於燕市驚爲創獲蓋向不聞其以詩名也詩雖未名家然頗見功力且頗有
寄託如詠廣濟寺梅花之類有云東枝折去未遑愁西枝徙倚爲誰留定有
所指也蕭順乃與西太后爭權而失敗者清官書乃儕之大逆不道之列易
代以後應早爲平反但迄無提議者他日修訂清史當有人注意及此也

宋王安石詩卷

王安石詩卷一乃手錄其所作在鄞時詩一章詩曰溪水清漣樹老蒼行穿

溪樹踏春陽溪深樹密無人處祇有幽花渡人香末書介甫二字印爲臨川

王氏四字朱文約一寸半見方左角有紫薇房三字長印下有樹□私印方

印又一印不辨又聽桐吟館珍藏書畫印一廣陵焦眉卿鑑賞之章印一後

有趙子昂蔣正子吳匏庵（玹珆）陸簡（玹珆）四跋趙字略遜餘皆毫無疑義荆

公字世不多見除三希堂帖所刻一札外周華章所藏楞嚴經長卷素稱烜

赫惟彼乃小字更堪珍重亦景樓孫舊藏也

五代金字法華經

五代吳越國金字法華經七卷余三十年前在滬所得經前有唐道宣法師

序文每卷首尾均有繪圖亦用金采圖中所繪塔形正與世傳錢氏金塗塔

同音樂隊所用樂器則鼓拍板鳳簫龍笛笙琵琶小鈸鎣篌簫均備文每頁

五行行十七字用羊腦磁青紙書寫紙厚如錢字體似唐經生書似原係卷

子而改裝成冊者以經一卷爲一冊但接縫處不露痕迹每卷之首原書第

子彰義軍節度使錢信敬捨按信乃錢元瓘之子錢俶之弟而錢鏐之孫也

宋米元章向太后挽詞

米元章書法以小楷爲最佳但現存僅一件即向太后挽詞也其實亦係行

楷此物以前未入過元明清三朝內府以挽詞犯忌諱也本爲端方所藏後

歸景樸孫又歸袁玨生袁去世後轉入鄞人周湘雲手聞與耶律楚材詩卷

均入故宮博物院矣

元溥光和尚韓詩字卷

元溥光和尚善榜書與趙子昂齊名北方大寺院宮殿多其題榜鬱律遒拔

信在子昂之上爲清代錢南園字所自出余昔有其草書草庵歌怪偉無比

後已失去前數年有以其所書韓退之山石舉碻行徑微七古卷來售者僅

索百金字大五寸餘較草書更遒峻余已不收藏何物乃介之於周作岷今

聞亦歸故宮矣

唐韓幹畫馬

唐韓幹畫馬乃宋宣和內府所藏其題籤尚是道君手書清乾隆以與成親

王永瑆 承瑆之母爲朝鮮人金妃 由成府復轉歸恭王奕訢入民國後恭王府藏物散出其

孫溥心畬將售出國外介人來告願與晉陸機平復帖歸余索價五萬余以

數鉅無以應正躊躇間又改索十萬余遂卻之又閱十餘年聞遂歸東瀛矣

其平復帖則輾轉入故宮亦幸事也

宋邵雍大字屏

宋人筆記云邵堯夫〔雍〕喜作大字且極雄拔此錄郭璞遊仙詩二首〔紙赤係宋製〕

字大五六寸洞出一般宋人窠臼蹊徑之外頗似陳圖南昔爲曾剛甫所藏

後以之贈余察其印章不似宋製殆明清人妄加者以堯夫字未兒他本無

從此對然當非贋作蓋實不能仿效也

一元董復千文卷

此卷舊爲成親王永瑆所藏款題致和改元秋八月永瑆跋云此末署致和

改元秋八月按元泰定帝以泰定五年爲致和元年是年七月泰定帝崩其

八月皇太子阿速吉八卽位於上都改元天順其九月懷王圖帖睦爾襲帝

位於京師改元天歷懷王文宗也致和元年卽天歷元年然文宗改元在九

月則董復書千字文在前其時雖有太子所紀之天順或一月之中上都頒

詔尚未至京師耳及十月文宗陷上都太子不知所終故天順年號迄未行

於天下皇十一子識詁晉齋詩云漁父諭龍康里筆取妍太過嗜偏鋒何如

董復千文卷黃素猶存鐵限蹤卽指此卷也

宋徽宗祥龍石卷

此爲絹本石以水墨鉤染作鱗形鱗岣多洞穴以石青繪草數叢又樹一株

似桂石半以泥金書祥龍二字另徽宗題詩於後祥龍石者立於環碧池之

南芳洲橋之西相對則勝瀛也其勢騰涌若虯龍出爲瑞應之狀云_{錦按當是奇宇朒其}

半 容巧態莫能具絶妙而言之也乃親繪縑素聊以四韻紀之彼美蜿蜒勢

若龍挻然爲瑞獨稱雄雲凝好色來相借水潤清輝更不同常帶瞑_{瞑眸不應從目此類訛}目此類訛

御製御畫並書下作天下一人押前蓋宣和殿寶及□□司印_{當是修内司之半或辭絮司之半}

又有元文宗天歷之寶及明代晉府書畫之印敬德堂圖書印及項篤壽之_{袴囤不能貢以宇學也}

篤壽二字印與恭親王寶〔其他錄〕此畫尺寸與宣和自畫五色鸚鵡等同當是

聚冊而分散者但東都事略載蜀僧祖秀記華陽宮載艮嶽著名之石二十

餘卻無祥龍之名據此可補其缺此畫於抗戰時失去聞已歸故宮博物院

矣吳榮光辛丑消夏錄曾著錄故卷中有其題跋

元王叔明青卞隱居圖

黃鶴山樵青卞隱居圖爲其平生劇迹董香光題爲天下第一王叔明畫者

也圖中層巒疊嶂凡九重而不覺其繁複與局促氣勢雄渾而情味蕭遠最

後爲溧陽狄曼農所藏貽其子楚卿十五年前楚卿去世歸上海魏某茲聞

已歸上海博物館矣

宋陳所翁自書詩卷

陳所翁以畫龍名然真迹甚稀其詩字更少余曾得一卷題爲潘公海夜飲

書樓下款陳容詩曰夫君羮無度視世一鼠肝□夫失意時不知樞在環雲

氣上曇樽渠作瓦缶看八溟同眼精我眼雙劍寒潘江字公海陸海無波瀾

文章有戰勝此道難躋攀向來聞歌商政以靜體觀收心學潛聖吾身重丘

山豈必獵衆智茫茫芟走盤誠身與教子戶內天壤寬首蓿上朝槃道人齋

八關土田非蔟藜莫問歲事艱夫君不長貧身在世轉難戌前四月潘公

海執此爲歷此紙得之臨川故人家借此言久交耳詩不足道 綷被此詩不滅
後山陳詩罕見

故錄
之

宋楊時自書詩卷

粤羅六湖盧柬侯等遞藏楊龜山 牯 詩卷紙本每字大約二寸其詩云此日

不再得頹波注扶桑蹕蹕黄小羣毛髮忽已蒼願言媚學子共惜此日光術

業貴及時勉之在青陽行矣慎所之戒哉畏迷方舜蹠義利間所差亦毫芒

富貴如浮雲苟得非所臧貧賤豈吾羞逐物乃自戕胼胝奏艱食一瓢甘糟

糠所逢義適然未殊行與藏斯人已云歿簡編有遺芳希顏亦頑徒要在用

心剛譬猶千里適駕言勿徊徨驅馬日云遠誰謂阻且長末流學多歧倚門

誦韓莊出入方寸間雕鐫事辭章學成欲何用奔走名利場挾策博塞遊異

術均亡羊我嬾心意衰撫事多遺忘念子方妙齡壯圖宜自強至寶在高深

不憚勤梯航茫茫定何求所得舍卽亡雞犬猶知

尋自棄良可傷欲爲君子儒勿謂吾言狂元符三年八月旣望龜山楊時漫

書於舍雲精舍此勸學詩爲龜山四十八歲時作潘德畲曾刊入海山仙館

集帖

元曹知白山水軸

清怡王府舊藏曹雲西山水軸筆致沈峭款用篆體雲西二字向傳雲西得

意之筆皆用篆款信不誣也上有倪雲林題詩云蕭蕭圖畫自天開下有蛟

龍亦壯哉雲氣四時多似兩濤聲八月大如雷直看槎泝天潢去莫遣舟乘

雪夜回擬待□年具蘭楫中流小試濟川才款爲壬子八月懶瓚題

元趙孟堅畫蘭卷

紙本兩幅芳草叢蘭淡墨渲染舊爲詒晉齋藏嗣歸南韻齋觀古齋繼澤堂

皆清宗室也子固自題一爲春濃露重地暖草生山深日長人靜香遠此知

蘭之趣者子固云二爲宣城吾宗叔居水陽亦以此得名可小姪在雁行否

翔齋試寫寓土略之奕繪題詩云采蘭采蘭江之皋蘭葉長垂蘭箭高想象

西泠最深處陽阿晞髮誦離騷道光十三年奕繪題二月廿三太清詩云空

山春日暖清露滴幽叢澗曲誰當采天涯自好風貝勒側室夫人太清氏同

日謹題第二幅畫與前幅略同而花蕊特盛奕繪題詩云前幅花疏後幅密

東叢葉健西叢垂大宋王孫畫畫好會心千古更題詩二月廿三太素道人

又題太清詩云好風吹露葉花氣散芳馨何處同心結王孫空復情太清同

日又題印喬西林春三字鐵珊瑚載此卷稱有郭麟孫李皓錢頁右蔡一

鶡朱梓榮湯彌昌陳大有陳方蔡景傳錢逵姚翥唐升張適盧熊趙友善

住諸題詞而此皆無之不審何時失去又題款字亦略有出入

一元錢舜舉郊園春意卷

舜舉於畫山水人物花鳥無一不工麗萊臣所藏雙茄圖售出國外價至美

金二萬此郊園春意〔各著錄有作郊 原者同音之誤〕共五幅皆繪花草蟲豸不露纖巧而天然

工緻著色尤形融冶第五幅末題郊園春意四隸書下寫吳與錢選舜舉在

道場山作此五紙奉□□□清玩中挖去約三字紙乃宋紙也印章有石渠

寶笈乾隆御覽之寶玉兩堂澹如齋等憶十年前有人攜由長春傭滿散出
之舜舉楊妃上馬圖至滬余力勸諸藏家收之竟無應者大約已出國外矣
此與李贊華之千角鹿無人爭取同一可惜也

五代石恪春宵透漏圖

石恪真迹余平生祇見此本舊經華氏真賞齋及耿信公蔡之定吳榮光等
遞藏辛丑消夏錄著錄用極薄薄羅紋紙寫男女鬼各二調笑歡酌眾鬼奔走
伺應恢詭姚冶之致樹石筆意堅挺人物用細筆而仍極岩逸設色亦古
厚異常原有朱德潤一跋其字疑爲大約經人從他處錄入也

北宋僧法能畫五百羅漢卷

此爲故宮藏物余於民國乙丑得之顏韻伯舊藏卷末署款云沙門法能於

景祐改元甲戌元旦發心閉關敬寫成於寶元二年己卯浴佛日蓋以六年
之功成此茲將韻伯原跋錄後右北宋釋法能畫阿羅漢一卷前明曾藏天
籟閣查汪松泉秘殿珠林草稿乾隆初由桂林陳榕門宏謀貢入內府編入
秘殿珠林上等調一字號簽祇乃張得天所書今仍存在完好如新是卷法
能畫於宋仁宗景祐元年越六載為寶元二年始蕆事可謂鴻篇鉅製北宋
去今八百餘年紙素完整尤為難得且法能畫見於著錄者僅此卷耳世間
更無第二本也觀其人物樹石與夫飛潛動植無一不備用筆皆如鐵絲繁
繞真北宋人筆墨公麟尚屬後起何況餘子吾得此卷始與釋子有緣吾知
時時必有吉羊雲來護之不數米家船滄江虹月也己未十月晦瓢叟此卷
原錦祇內寫釋法能白描羅漢真迹上等調一乾隆九年春月臣張照等奉
敕編次二十七字乾隆印章十餘方不備列

元王淵竹石雙鴛軸

此爲朱之赤舊藏曾入清怡王府款用隸書題至正丁亥錢唐王淵若水畫

十一字全幅紙白板新水墨雙鉤篁竹間以山梔水石下有雙鴛比翼上貌

山鵲競飛筆情渾厚生動下方粗筆水草尤見功力余所見若水大幅當以

此爲最抗戰時滬儈乘余於窘讓與之不料其轉售王季遷竟去如黃鶴每

一念及中心如痗

題明末南園諸子送黎美周北上詩卷

是卷歸余十餘年未題一字因欲詳加考證然後下筆也今秋齋又下世有

年時局變遷余欲歸老穗垣竟不寧厥居遂又流徙香港所藏書畫古物歷

經離亂毀失殆盡此卷幸抱持未失然竟不能有所闡述重負秋齋見託之

意矣秋日展觀爰綴數行以留爪迹終盼能有考訂以補南園故實也民國

三十八年八月

引首□林僧舍之第一字經多人忖度未決余意係東字惟其地何往俟考

此卷余因重鄉邦文獻及故人之託十年來流離轉徙護如頭目雖其他藏

物星散此終在行篋中其美周畫幅及二喬蓮香集亦俱存誠幸事也一

九五零年北來後役於他務所欲考訂者卒未能從事雖廣東叢書已出至

三集屈翁山四朝成仁錄業已刊布而所願未償者猶有八九衰年棉力度

終罕成就方深悵抑去夏修理京師袁督師墓已竟聯想及於百花冢屢寓

書粵垣諸友調查防護寂無反響今年三月再託多人往訪始知其迹已迷

於新建築中余閱之若受電激噫是余之咎也設余早爲之所當不至是彼

蘇小貞孃埋骨之區歷劫猶存列爲湖山名勝如二喬者風流文采視二人

有過之蓮香一集至今讀者猶有餘慕且其時與陳集生黎美周諸先烈往

還漸摩沉瀏殆亦非蘇小貞孃比而一坯莫保能不令人感歎耶此卷中名

人手迹固皆可珍然可信尚有存者獨二喬之詩字必爲孤本則無可疑者

以其早慧早死也余避寇香港無俚時偶作歌曲付之藝壇初爲綠綺臺詠

鄺海雪故事其次卽爲百花冢又於二喬生日集諸詩人墨客祀以酒脯其

時全國多陷於寇余方以民族氣節激勵同儔故於鄉邦文物故事多所揚

榷百花冢一曲於並時人物固多推重對二喬遺蛻亦三致意焉今若此將

徒增慨想爲之奈何老且死並無歸骨故鄉之念將安息於京西翠

微山麓固非戀戀於一丘者特以歷史名迹一旦蕩爲飄風意安能無動故

述記於此後之見此卷者當有同情焉一九五四年端午日葉恭綽時年七

十有三

六年前在廣州值端午有一絕句日午臨江渡鼓喧稍欣豐稔澹煩寃虛舟

我已心無競獨坐空齋念屈原今時人爭禮靈均不知三閭大夫亦知數年

前有一憔悴憂傷同情於彼之一人否也呵呵退翁

題明末南園諸子送黎美周北上詩卷二二

（黎以牡丹狀元馳名清代因有賦牡丹詩云鼉集非）

商音悽咽滿南園一卷乾坤正氣存當日稱王徒異種

（此卷舊藏黃晦聞所黃歿歿由王秋湄作鋏歸）

正色異種亦　非時留恨尚芳蓀　流傳翻重黃鑪感

（卷中張二喬詩最爲罕異）

稱王因被殺

（余今黃王均墓有宿草矣）

慷慨難招贛水魂　太息衰遲難付託鄉邦文獻與誰

（黎以抗清兵死於贛州）

論

余以重鄉邦文獻喜得此卷然以付託無人爲慮今年七十七矣偶展此

卷感懷萬端因題一律後之覽者當知余書此時之心緒何若也退翁葉恭

綽（時右目昏暗故字不如前）

收此卷時以晦聞遺族甚窘所費至千金然不久遂燕去樓空矣（應云鳳去樓先方補故事）

秋湄之死則與悼其故姬有關愛溺之於人如此

三五

余於抗戰時避之香港時滬已淪陷矣嗣寇又將攻香港既不欲入重慶
因擬姑至桂黔間已訂航空機位以不能多攜行李遂選所藏書畫之尤者
截去軸首拖尾乃至引首題跋攘攘竟夕多所拋棄乃凌晨知機位爲豪宗
所奪無法與爭飛機竟不再開而斷者已不可復續此卷亦然後雖強爲黏
合終難熨貼此亦平生遺憾之一事也因附記於此

清韻香空山聽雨圖冊

清乾嘉間錫山女冠韻香以文藝名其時諸名下士多與往還而孫平叔爾
準爲尤相得韻香曾繪空山聽雨圖廣徵時流題詠爲冊者四其後孫平叔
顯達畏招物議使人賺取韻香慚憤自殺此四冊遂散失至同治年輾轉爲
先祖南雪公所得甚寶愛之爲補第四圖並繪韻香小象於上其後由先伯
伯蘧公帶至北京復又失去後歸於徐積餘劬徐歿聞歸於錫山陶氏向者

丁闇公傳曾輯韻香遺事爲福慧雙修庵小記庵即韻香所居也

清羅兩峯鬼趣圖

羅兩峯鬼趣圖於乾隆間有烜赫名羅爲金冬心弟子所謂鬼趣殆亦寓言當時題詠極多後亦爲先祖收藏嗣亦散失辛亥革命後有友人一日由電話告余云此卷現有人攜京求售詢余欲得之否余曰此本家藏物頗欲收回其人送之來余適赴津次日歸啓視則贋鼎也急告友人渠亦始知其爲經無數周折事始已

清高江村書畫目

江村書畫目傳爲高江村手書所藏書畫之目錄後爲吳穀人所得復經羅雪堂印行中分九類曰進者以進皇帝送者以餽親朋中多注明贋品且

價有極廉者而自存中之永存秘玩則皆真精且值昂者足徵江村心術之

詐至其中獨以董香光書畫為一類足徵江村偏嗜康熙本喜香光書畫江

村殆亦仰承宸旨未必獨具隻眼康熙一類偏嗜沿及雍乾遂養成清一代

之風氣所關亦非細故也此冊中定價最低者銀一兩最高者五百兩如褚

河南之字盧鴻草堂圖皆不過數十兩祇王羲之帖定五百兩然另一

王羲之書鍾太尉千文亦定五百兩鍾太尉而有千文亦奇聞也江村鑑別

並不精誠如雪堂所言然所收多劇迹則因勢位關係其中所列有不少陸

續入清宮及為藏家重視者得此書為參考仍不失為一好刊物如有鄧秋

枚黃賓虹當收入美術叢書也

清張見陽棟亭夜話圖

張見陽為清初內務府旗人工畫與曹棟亭（寅）相契曹亦內務府旗人也棟

亭夜話本事似其本事爲見陽棟亭及施世綸三人夜集談及納蘭容若_{成德}
張爲圖以紀而曹施均有題詠又別徵同時諸名士題詠此圖共有五卷其
四卷在張伯駒處余所收此卷殆首卷故張畫及曹施題詠均在張畫余別
有仿米山水小卷極精曹施亦各有詩集施乃施瑮之子即小說施公案之
施不全亦漢軍也余查清代內務府旗各族人均有之即直屬皇帝統率下
之奴隸其中本爲漢人者即名曰內務府漢軍旗曹張施始均屬此類旗人
也此卷余曾有詳跋載矩園餘墨序跋第一輯玆不復述卷中繼蓮盦_昌之
跋亦自稱內務府旗人本姓李余按此類旗人在各旗中待遇本有差別但
因易於與皇室接近故有時特見親昵如三代任江南織造之曹氏即其一
例推之鹽務稅關亦恒用此類人清初不信任閹宦亦歧視漢人而滿人對
行政及事務亦不熟習故多用漢軍任行政長官而帶皇室私下事務性質
或利其通融財務偵訪機密如關鹽織造等者則別以內務府之漢軍旗人

為之取其可以直接奏報皇帝不拘外廷各形式也此類人可以極被寵信

而公的地位始終不與外八旗平等遇任為高官或充皇親時須有抬入某

旗之特旨否則仍歸其原旗主管轄以此時有不平等之感楊雪橋所編詩

話於此類人特為注意稱為同鄉其實各地人均有之此亦考清代政制者

所宜知也卷中曹所題詩似三人與納蘭容若均有特殊關係殆康熙帝曾

利用明珠以控制諸漢軍及漢族之新附者其後亦不無冰山之戚歟

蓼斐軒詞林韻釋

蓼斐軒詞林韻釋一卷附詩韻五卷乃僅存本余曾為跋尾定為元明本而

假稱宋本秦敦夫刊入詞學全書者即此本其詩韻全與現行者相同當別

為考索茲將詞韻錄後以供參證蓋詞韻前此本無定本此不能不推為鼻

祖也

一東紅 二邦陽 三支時 四齊微 五車夫 六皆來 七真文 八

寒閒 九鸞端 十先元 十一蕭韶 十二和何 十三嘉華 十四車

邪 十五清明 十六幽游 十七金音 十八南山 十九占炎

此書余曾爲長跋載彙稿中竊意詩詞曲三者之有韻本以合樂自詩嬗爲

詞詞演成曲其繁複乃屬自然故字句之多寡及音調之清濁高下皆隨之

而變後人不察分三者爲三以爲各有天經地義之韻其實古人無不能唱

出之詩詞曲如不能唱出時體卽應變所謂體者韻亦在內也故文與詩之

韻亦屢變不止詞曲後人以文詩有官定之韻以詩必有詞之官韻曲必

有曲之官韻其實應以各時代或各地方之語音韻爲主卽卽

爲韻今戲曲中二簧之十三轍卽曲韻也南北曲旣與於元代詞曲之韻書

亦産於元乃屬元代曲韻變化更多更大以未有成書或失傳故

不之見耳不少人對此書之是否詩韻抑詞韻多所爭論皆爲疣贅也此書

本徐積餘物余復以贈茅唐丞之女茅於美於美少即工詞

詹憼人廣州語本字

友人詹憼人慈谿晚年以數年之力著此書蓋根據歷史上中原人士南遷之頻繁故閩粵所留中原語音特多但沿用日久往往有音無辭遂至數典忘祖此其情況固不止廣州一地著者爲廣州番禺人故就廣州語言溯流尋源證其本字書成四卷而卒余曾爲錄副憼人於此書致力甚勤惜當時尚未通行漢語拼音字母故其語音仍讀若反切之例不能準確且他處人更不易了解其音義是一缺點又所舉者往往爲辭而非字故書之名稱猶待斟酌然其書固爲創作也

海源閣藏書

二十年前聊城楊氏海源閣藏書將散其家僅一少子一切由伊母舅勞之

常主持本意欲先斥賣一部分得資後於天津購一較大之屋然後移全部

至津再定辦法蓋以聊城地方不靖半爲保全計尚未至賴此給朝夕也其

第一批到津者爲子集兩部分余聞之擬介之公家收購無應者不得已乃

擬集同志十人每人出資五千將全數購入以紓楊氏之急免其爲市儈所

劫持以致分散俟公家能收購時即照原價歸公其時如楊氏擬再售出則

亦再購入再歸公如此輾轉數次楊氏所藏可不致分散公家財力亦得周

轉已定議且收款矣其時有數藏書專家在北京如不令參與則必爲所破

壞勢不能不與商果也其人佯允從衆而陰向楊氏挑撥其言曰此批書值

固不止此楊氏子固不省內容因爲所動於是磋商兩月迄無結果不得已

其事遂作罷他方亦無能謀整批購入者楊氏久候無辦法旅費漸罄不得

已乃謀零售於是某某者遂擇其至精者購入而棄其餘楊氏零售所得既

隨手用盡遂不能在津購屋其存聊城者適遇兵亂不灰燼亦遭掠事定後

濟南圖書館零星購得若干多非著名典籍其四經四史之類不可問矣此

事經過已無人能知之而記之偶檢得當時目錄聊錄於此以見利己之私

之害事且以見社會通病盤互深固之不易救藥焉

聊城楊氏第一批運津書目

會稽三賦　無卷數二冊　一函半葉九行大十八字小三
十二三字黃丕烈識原本首尾皆殘黃丕烈補

管子　宋本二十四卷十冊　一函半葉十一行大二十三字注二十八字陸貽典識復翁
識楊紹和識均在卷末卷首有劉氏佰溫及黃氏汪氏各印錫山華氏家藏

荀子　二十卷十冊藝芸書舍藏半葉十行行
八字有徐健庵百宋一廛二印顧千里記

淮南鴻烈解　二十一卷十二冊　一函半葉十二行行大二十二字小二十五字有王氏家藏
棟亭曹氏藏書　百宋一廛　黃丕烈印　復翁　顧千里經眼記　汪士鐘印

新序　北宋本十卷五冊錢謙益題黃丕烈跋半葉
十一行行二十字有錢謙益　季滄葦印

說苑　北宋本二十冊　一函黃丕烈跋半葉十行行二十字有汝南郡圖書記　文春橋畔□
□□　平陽氏珍藏　土禮居丕烈　競夫　民部尚書郎汪士鐘印　三十五峯園主人

閬源　記楊紹和識均於另紙未裝冊中　三十五峯園主人等印潤蘋

汪喜齋
藏書等印

藏書等印

愧郯錄　宋本十五卷六冊一函半葉九行行十七字有乾學
徐健庵印在卷前　岳氏藏書
韓菁嶛印　魏公後裔　小亭鑑定　小亭眼福　韓氏藏書　家在錢唐江上往　俵
定

廬徐乾學　家有賜書　夏汝賤　金
石錄十卷人家　恩福堂藏書記等印

楚辭　集注八卷辯證二卷後語六卷十二冊二函半葉九行行十
八字序首一葉係影宋補鈔卷二四七及辯證上有源字印

陶淵明集　靖節先生詩注四卷二冊一函半葉七行行十五字金粟山藏經箋宋人寫經爲護葉
有秀石　董宜陽　天鑰氏　董癸子　海對居士　山主溪朋　一丘一
壑　著書齋　内樂村農　春氣　林讜藏書　海寧周氏家藏　于孫世昌
中人　時選讀我書　周春松鑼印　徐氏長孺　項子昶印　子昶父　子昶所藏　松聲山房　吳山秀水　自
謂是羲皇上人　一印　黃丕烈　士禮居　闓源氏　闓源真賞等印　又陶陶室
藏靖節集第二本一印　春末周春記松讜跋均在卷首顧自修記復翁記楊紹和二跋　均在卷後
惟馬氏通考著録世間所希有宋刻之最精者也周春與宋刻禮書並儲一室
顏之曰士禮陶廬先生售禮書改顏其室曰寶陶齋令又售去改顏其室曰夢陶齋

柳先生文集一　五百家注音辯臨安府陳宅書棚本文集四十五卷外集二卷二十四冊四函有
鈔葉數綯旁鈔拙生小印另有黃太冲　梨洲　乾學　徐健庵　東海傳是

柳先生文集二　添注重校音辯文集四十五卷外集二卷二十四冊四函有
鈔葉數十綯卷首有朱氏潛采堂圖書卷末有楊紹和識

王右丞詩集　校宋本六卷一冊何夢華校記復翁記蕘圃手校　吳元渭印　如〇　長洲搏芳樓藏書等印

二〇

端明集
三十六卷十六冊二函半葉十行行十九字字作歐體卷一至六及二十五至末均精宋
精鈔補有大興朱氏竹君藏書之印　朱筠之印　笥河府君遺藏書畫　朱錫庚印

錫庚閱目　菽花
吟舫等印少河跋

擊壤集
建安蔡子文刊於東熱之敬室十五卷六冊一函前有自序後有
蔡氏珊題語半葉十三行行二十三字不等有曲阿孫育印

范文正集
南宋初鄱陽郡齋鏤槧集二十卷別集四卷八冊二函半葉十二行行二十字有同升私
印　金粟軒　錢穀叔寶　中吳錢氏收藏印　海翁其永寶用　鄭杰之印有同升私

珍秘　一名人　杰字昌英
居士珍秘玩　季振宜印　昌英

黃山谷大全集
乾道端午刻本五十卷十六冊二函每半葉十五行行二十七字隱拙翁廷芳
志在卷音有查昇之印　仁和沈廷芳字萩叔一字萩園　沈廷芳印萩園

藏書　古枻下史　西溪草堂
彥清印

山谷老人刀筆
二十卷十冊半葉十九字有存雅堂　雲間　臥子手鈔
沈荃印　楊甫等印卷後有石齋老人識楊紹和識及又記

沈氏隱拙齋藏書印
黃丕烈　士禮居藏

購此書甚不易遺子孫弗輕棄
百宋一廛等印又文安開國印在卷二第六
玉峯徐氏

三謝詩集
一卷一冊郭氏木葉齋鑒定宋本在卷音書三謝詩後將杲錄黃丕烈識彙翁又記均
在卷後半葉十行行二十二字有臣指生宋本
思學齋
包甬咸印
邽彌僧彌

士禮居藏　復翁　黃丕烈印　蕘翁　窶堂　秋浦　汪
窶堂印　平陽汪氏藏書印　汪士鍾印　閬源真賞等印　晉昌季滄葦圖書記　季振宜印　徐健庵

孟東野詩集
北宋本十卷四冊一函半葉十一行行十六字有錢氏家
藏　滄葦　于子孫孫永寶用
存誠齋　錢氏家

孟浩然詩集

宋本三卷二冊半葉十二行行二十一字卷首序前有翰林國史院官書長方印
百宋一廛賦著錄有黃氏顧氏汪氏等印黃丕烈識在卷首楊紹和識在副葉

乾學 陳氏悅巖寶玩 安岐之印 儀周珍藏 安麓村藏書印 毘陵唐良士藏書 唐辰于
辰良士 百宋一廛 士禮居 堯圃卅年精力所聚 黃丕烈印 復翁 汪士鍾印
賞 泰興季振宜滄葦氏珍藏等 慧音 太原仲子 後海 闕源真
印黃丕烈識復翁記均在卷末 楊紹和識在卷首和又記

韋蘇州集 學人

十卷六冊半葉十行行十八字有王孝詠印 季振宜印 季振宜讀書等印

雲莊四六餘話 子華後人

一卷二冊一函有虞山潘氏寶藏 梅林潘氏家藏 潘京僧收藏圖書 丕烈堯夫等印

四家詩集

常建詩集二卷杜審言詩集二卷合一冊岑嘉州詩集四卷二冊皇甫冉詩集二卷一
冊共四冊一盃半葉十行行十八字有明人題識在卷後有克承 安雅生 元甫

翰林學士任昜 晉寧侯裔 周日東印 吳
郡顧元慶氏珍藏印 顧千里經眼記等印
停雲生 翰林待認 盧山陽陳徵印 卍墨主人 井養山房 井養山房珍玩
印崇本私印 伯厚崇本珍賞 陳寅之印 商丘陳龔珍藏書畫印 袁褧之印 陳崇本書畫
陳龔本書畫 袁氏尚之

此批書籍其後分歸何人難以細考矣魯人孫君似樓曾有海源閣之今昔
一文茲錄於下
近人多以楊書精本率出百宋一廛余以目驗所及知其得於樂善堂者正
不亞藝芸書舍今見海源閣宋本名鈔每鈐樂善堂印故欲定其藏書來源

應分左列兩大支甲黃氏士禮居舊藏乙清宗室樂善堂舊藏陸剛甫跋宋

槧九經謂樂善堂爲清怡賢王葉菊裳謂怡賢之子弘曉始好藏書其藏書

印曰怡府世寶安樂堂藏書記明善堂覽書畫印記明善堂珍藏書畫印記

綜上二支可知楊氏藏書半得於北半得於南吸取兩地精帙萃於山左一

隅其關於藏書史上地域之變遷最爲重要以前此江浙藏書中心之格局

已岌岌爲之衝破矣

楊氏三世傳略海源閣購藏書籍始於楊致堂致堂名以增清道光二年進

士知貴州荔波縣歷遷湖北安襄勳荊道治盜有聲父憂服闋授河南開封

道遞升陝西布政使時關中旱飢巡撫林則徐舉以增自代授巡撫會回疆

有警署尋授江南河道總督是時已減河工經費以增至悉力扞

拮盡除浮費嘗除夕風雪中幕宿河上工歸實用較嘉慶中費不及什一卒

諡端勤子紹和字穮卿咸豐二年舉鄉試官戶部郎中杜翻爲山東團練大

臣紹和手訂章程應機立斷條理秩然同治四年成進士擢右贊善疏陳四

事深中外交肯綮游升侍講卒於官紹和邃於漢學精研訓詁毛詩公羊皆

有劄記末及成書所成者楛書隅錄及詩文集子保彝字鳳阿同治九年舉

人官戶部郎中補用道員無子以族人楊敬天爲嗣卽今之海源閣主人

也

楊氏購書時期及其襄助者楊氏購書以清道光時楊致堂在江南河道總

督任內所收最多前謂藝芸書舍之書胥於此時得之同治間楊紹卿服官

北平又續得樂善堂藏書其餘零星善本隨時賡益所得於北平者亦正不

尠也就各書之題記印文裝璜諸節證之知考訂整理胥出楊紹卿手其餘

祖孫二人所有題跋考證百無一二且並不見有楊鳳阿之校藏印記蓋前

者偏於購置後者偏於典守三世藏書當推功紹卿自不可掩也但同時與

楊致堂交接文人如梅伯言等皆非版本學家包愼伯時客楊氏河署或能

襄助鑑定而包氏對此亦非專學就海源閣藏包君尺牘知楊氏所刻各書

多經其手當能臂助一二最後得嘉與高均濡致慎伯手札又見吾鄉許印

林與王蓉友函稿及校本楊刻蔡中郎集題辭始悉楊氏幕中其治校勘學

版本學者最推高君高字伯平著有續東軒遺集生平契友三人曰邵位西

曰蘇厚子曰伊遇夔（見謝景翚記棋山莊筆記）位西固治版本學以四庫簡明目錄標注名

海內者也海源閣所刻書籍多出高君校勘惜抱尺牘一書即高氏手寫付

梓可知助楊氏購書而共爲鑑定者高君必其一也

楊氏藏書所在楊氏居宅在聊城城內南偏宅內房屋之專儲書籍者共有

四所所謂海源閣宋存書室四經四史之齋最爲海內豔稱余實地勘察或

與所傳不符茲分詳於下甲海源閣海源閣樓上樓下各爲三楹樓下供楊

氏祖先牌位樓上庋存善本書籍每楹面積甚狹除樓梯外僅有二楹藏書

東南兩壁列架凡三北壁列書橱一書架二樓梯右偏列書架二百宋一塵

樂善堂之故物胥存於此上懸海源閣匾額爲楊致堂手書其關於此事之

掌故楊朅卿楹書隅錄跋曰先端勤公平生無他嗜一專於書所收數十萬

卷庋海源閣藏之屬伯言梅先生爲之記又梅伯言海源閣記曰昔班固藝

文自六藝而外別爲九流則凡書之次六藝如諸子者皆流也非其源也況

又次於諸子如詩賦諸略者乎然當秦火後餘裁數經至漢成帝時二百年

閒書已至萬數千卷之多而自漢以後幾二千年以至於今附而相推繳而

相摧演而愈清醨而愈支昔之所謂流者且溯而爲源而流益浩乎其無津

涯故書猶海也流之必至於海也勢也學者而不演於海焉陋矣雖然是海

也久其中而不歸茫洋浩瀚愈遠而不知其所窮然不知吾之所如浮游乎

無所歸休以終其身爲藏書之民不亦懼哉又曰同年楊致堂好一專

於書然博而不溺也名藏書閣曰海源是涉海而能得所歸者歟或曰信如

子言凡書之因而重駢而枝者悉屏絕之其可乎曰烏乎可游濫觴之淵而

未極乎稽天浴日月之大浸是未知海之大也又安能知源之出而不可窮
也哉海源閣除藏善本書籍尚存尺牘裱本數篋皆當時與楊致堂往來函
札以梅伯言包慎伯二家爲多他如碑帖字畫亦有多種乙宋存書室四經
四史之齋楊勰卿楹書隅錄跋謂楊致堂別闖書室曰宋存貯天水朝舊籍
而以元本校本鈔本附焉又隅錄題宋本毛詩後云桐鄉陸敬安冷廬雜識
云聊城楊侍郎得宋板詩經尚書春秋儀禮史記兩漢書三國志顏其室曰
四經四史之齋可爲藝林佳話然先公所藏四經乃毛詩三禮蓋爲其皆鄭
氏箋注也尚書春秋雖有宋槧固別儲之先君與陸君平生未識面當由傳
聞偶誤耳余抵海源閣時求所謂宋存書室及四史之齋者其家人皆
不知所在問之有無此項匾額亦答無有但云楊氏藏書除海源閣外尚有
後宅三舍及往視之則皆普通版本與隅錄所記不合其宋元舊槧精鈔名
校均藏海源閣內亦與所謂別闖書室儲天水朝舊籍者情形不符據其家

人之老於年事者謂楊氏當時祇虛構此名並未專闢一室余以偶錄曾載
清捻軍之亂毀其華跗莊陶南山館宋元舊槧似當時楊氏書籍多存該處
或宋存書室四經四史之齋在陶南山館亦未可知彼答該處書籍久已移
藏家中陶南山館之內亦未見此書室名稱然就楊氏藏書題記及所鈐印
章反復推證似非虛構或原有此室今已廢置別爲眷屬居所亦未定
也

徵刻詞林典故題名冊

詞林典故題名一冊舊爲江建霞所藏後歸繆小山旋又流出內皆明清間
諸翰林因刊詞林典故自書姓名籍貫及出資數目按其筆迹殆強半係親
筆且加蓋名印藉此可考見當時人物制度亦一好資料也夏閏枝桐絲曾爲
長跋考訂極詳確余曾藏有邵位西所藏明末萬歷泰昌天啓崇禎各科進

二四

士名錄每人之籍貫三代及歷任官職均詳載靡遺邵位西並爲校補廿餘
人後歸葉郆園又爲長篇考索抗戰時毀於火可惜也此冊之值得注意者
乃各人之手迹及其籍貫往往書某省某縣籍而係某省某縣人殆爲現籍
及原籍之區別又明代每人出資二錢二分而入清代則每人伍錢矣且多
書作式攷弍卜可徵字體簡化在明已然又冊中較著名人物如錢士升賀
逢聖林釺陳之遴魏藻德周鍾馮銓陳演王鐸梁元柱方逢年孫之獬劉正
宗李長祥姚文然李明睿項煜李建泰李覺斯方拱乾陳于鼎姚思孝李光
地蔡啓傅徐乾學繆彤張玉裁皆知名之士而殿末之高士奇孫詡則皆非
經考試而特賜者又明清兩代凡會館及鄉會試皆有所謂長班其同鄉或
同科姓氏住址升調等皆有詳單由長班掌之故李自成入京召各長班令
其查索朝官無漏網者此風至宣統辛亥始行消滅而會館長班至會館房
產歸公代管亦遂消滅

明末九科進士履歷便覽

二十年前獨山莫氏銅井山房藏書散出其中有明末九科進士履歷便覽

爲余所得九科者萬歷己丑壬辰乙未戊辛丑癸丑丙辰己未天啓壬戌

也昔仁和邵位西懿辰曾編明季及清初進士二十八科跋尾一卷但尚缺

萬歷丙辰己未天啓壬戌三科而此書有之葉郋園得見此書因就邵書所

闕者成跋尾一卷由莫氏將三科彙合裝成一冊邵書乃刻本葉跋乃手寫

余意以此書贈與邵伯絅章渠必欣然不料抗日軍與上海淪陷余匆匆避

地不及攜帶勝利後余運各藏物至廣州寄存親戚家與其他文物八大箱

同遭焚燬真可惜也

兒女英雄傳

清人小說中兒女英雄傳前半筆墨敘述頗佳惜無甚精義後半尤嫌平冗

但有一點值得注意者則書中主人翁之安學海似即本書作者而安驥似

屬虛構因清代歷科一甲三名並無其人也又書中之紀獻唐指年羹堯

已無疑問而何玉鳳之上代何煒則又明著其人且云遭年之陷害考之各

項紀載均無可證明而書中言之鑿鑿似非虛構按何義門即何在康熙時

曾入皇八子允禩府中授讀與之甚密且有允禩將何女養在府中以爲己煒何

女之舉見於近日王鍾翰所著清世宗奪嫡考實所徵引各書但此女以後

卻無下落是否何玉鳳即其化身亦屬可能至康熙間之河道總督歷查似

無談爾音其人究何所指則頗費推敲矣余頗疑指年羹堯爲何氏深仇其

實乃指雍正而此書之著者可能與允禩一派之人有關故以此影射藉洩

其憤耳此須對著者之身世歷史深入研究方得綫索此不過姑爲揣度而

已

永憲錄

永憲錄一書近由中華書局印行乃乾隆十七年江都蕭奭所著紀康熙六十一年至雍正六年宮廷及政治上幾椿大事其自序謂永憲者所以永傳憲皇帝繼志述事之盛德其實正以永播其惡可於言外隱隱見之蕭奭究係何人無法考得大概亦係書託名也其書似係有憾於胤禎者所爲故字裏行間皆存微旨大約當時諸王之黨及爲胤禛所害之人必有未能斬除根而潛伏江湖者故有此作後人居揚州有年羹堯即有至胤禎之竊位相傳乃鄂爾泰張廷玉同謀改之一朝漢人從無配享太廟者張並無豐功偉績而膺此特典誠可太廟清改十四阿哥之十字上加一畫成爲四阿哥故鄂張二人後皆配享疑也但如依永憲錄所記及其他紀載似係胤禵本名胤禎遺詔中本立胤禎經臨時有人改禎爲禵而欲滅其迹故於胤禎死後追改其名爲禵並將

五七

玉牒起居注實錄等官書盡量塗改蓋改禎爲禛尚嫌略有痕迹不如將其

名設法塗改爲額則形聲均不同更臻周密矣此說似較之十改爲千更有

可能且宣布康熙遺詔時祇用滿文諒亦因禎禛同音易於影射其後徑改

爲額則防歷史上之或生疑問耳近王君鍾翰所撰清史雜考對此事多所

研尋且博考羣書對此書之誤亦加糾正惟此書明言一切皆根據邸鈔而

邸鈔必係原始資料其與康雍實錄不同之處亦即雍正乾隆所竄改之處

亦經王君一一指出實錄既可竄改則起居注玉牒等等亦何不可竄改總

之雍正奪位之迹無論如何不可掩蓋得是書而益顯足徵史料之可貴矣

惜現存鈔本僅得六卷又缺雍正二年一卷尚多遺佚希望有日發現也

李若農多藏禁書

李若農旼泰華樓藏書甚富但其所秘藏之一部分清代禁書人罕知之蓋

蒐羅極廣每部皆鈐壁中二字印章意卽藏之複壁意也身後南北搬運頗
有散佚其中並有寄存於燕京大學者聞已爲人吞沒但迄未發現李雖仕
清至侍郎但心恆不滿常言乾隆帝以桀紂之行享堯舜之福

陳東塾朱九江之佚文

清代至道咸政治乖方外交失敗仕途混濁故有識者多退藏如陳東塾朱
九江皆粵中通儒而一則試令山西一則入京會試卽不再出聞皆因對清
廷不滿之故相傳九江有遺稿數卷臨終盡焚之東塾則詩文稿亦多不存
余曾見其蓮花山賦一首力詆琦善蓋香港之密賣與英實由琦與英員在
蓮花山宴飲所面訂也後道光帝亦知其事故將琦善抄家

石鼓歸京在故宮

石鼓之在北京孔廟人多知之抗戰時與故宮各藏器同運致西南藏於貴
州安順縣及事定又運回北京石鼓自來未渡黃河今乃遠涉西南往返數
千里依然無恙回京卽原箱存於故宮一九五六年故宮有設置銘刻館
之議因約同人於英華殿開箱檢視有無損壞余與焉箱啟則氈棉包裹多
重原石絲毫無損僉議不再運致孔廟卽留故宮備於銘刻館陳列焉十鼓
因石質本不甚堅凝歷年剝蝕加增故明代搨本已入
日本矣近年海內石刻精搨本多爲日本人所收如費峐懷陳淮生朱幼平
等所藏多已出國蓋書法非藝術之語影響非小所謂一言以爲不智者其
然乎臨川李氏所藏臨川四寶已歸日本其影本余有一份今亦贈人矣

張乾地劵

張乾地劵光緒時獨山莫楚生校得之廣州蓋出土未幾厥後攜致蘇州爲

王雪丞之子叔灂所得旋又歸余 民國二十二年 其釋文如下

建武元年歲次八 丁
男張 乾買地
一丘雲山之陽東極龜
坊西極玄壇南極岡頭
北極龍溪值錢三千貫
當日付畢天地為證五
行為任
張 乾

歲次及乾字乃余所釋

全文左行反書據叔灂云首行初出土時尚完好自粵載至吳沿途磨損致
建字僅存此數畫武字戈祇存乚止則存止而已元年二字更所存無幾按
建武年號凡六東漢光武晉惠晉元齊明後趙石虎北燕慕容惠此茢字體
非東漢後趙北燕政令不及南服可不論究晉惠在位之十四年歲次甲子

二八一

改元建武十一月復稱永安是稱建武者僅四閱月晉元初年亦稱建武歲

次丁丑齊明初元亦稱建武則歲次甲戌此剺不外晉與南齊物至究應何

屬不易判斷以干支二字適極漫漶也叔㣲第三次判爲晉惠時物余則頗

疑爲齊明時物以第一行第八字之痕迹頗似戌字或係甲戌二字未定也

要之此剺筆情渾勁尚未脫草隸意味乃六朝之物無疑吾粵金石素貧隋

唐碑刻已希如星鳳晉齊更所未見此剺出可稱吾粵舊刻之冠矣又此剺

乃陶質陽文非書非刻並堪注意

漢項伯鐘

漢項伯鐘於民二十五由容希白作緣歸余銘字在篆隸間飄逸勁拔文曰

陽項伯鹿鐘永建三年六月七日項君於南海府五官掾遺項君一雙鐘此

爲南海郡歷史遺物

王莽所制銅器紀略

端午橋所藏莽量首歸劉氏善齋轉入於張修甫旋手嗣乃歸余此量制作不及故宮之精而文字特完美聞出土後已入爐鎔化爲有識者奔救已毀三分之一強文字絲毫未損余廣搜莽器自此始兹就見聞所及將莽器之存於今者彙列於下以便參考

二十五年夏得新莽虎符半器文曰新與河平羽貞連率爲虎符河平郡左二共十六字皆小篆嵌銀此器本陳簠齋物後歸張修甫旋入退庵河平即漢平原郡莽所改也羽貞爲河平屬縣皆見漢書地理志

近得王莽車器凡一百餘事中有八事有文字文曰始建國三年辛未造輂第五者凡四餘皆紀數字爲小篆且帝車方稱曰輂此始爲莽自用之物考其時莽僭號已四年方制禮作樂潤色休明宜其有此周代車制依考工記

所載已有人造成模型獨漢之車制不易考然余終冀能就此以多數遺物推

度而成一新代之輦形爲考莽朝文物者之一助也姑記此以俟之二十五

年六月二十二日記

殘甄　反文字一行隸書始建國天鳳二年正月造

殘瓦　文曰居攝二年都司□當是空字隸書

銅尺　吳愙齋所藏莽尺銅質文曰始建國元年正月癸酉朔日制此尺可

伸縮縮爲兩五寸伸則一尺也上雕比目魚不知何所取義此尺曾見愙齋

度量權衡實驗考湖帆又贈我新莽大泉五十篆字陽文銅錢範共錢四背

有字已漫漶祇辨一歲字

新莽壽成印及新莽辟非射魃印　皆羊脂玉質光緒間吳愙齋得之西安

壽成爲龜鈕篆體勁栗正類莽量辟非則羊鈕篆體類剛卯殆各有所宜也

二印玉皆瑩潔溫潤並曾入土

六四

王莽殘瓦　爲溥心畬所藏文曰□建國四年保城都司空隸書建字已半

濾建上應有始字

新莽王氏鏡　吳湖帆藏凡四十二字隸書

又　陶伯銘藏凡六十四字隸書

又　冒鶴亭藏

天鳳三年二月鄣郡墓甎　隸書文曰天鳳三年二月鄣郡都尉錢君十二

字其下截已斷有無文字不能臆斷鄣郡今浙江省地

地皇三年甎　隸書文曰地皇三年

天鳳三年二月萊子侯勒石　隸書嘉慶滕縣出土文曰始建國天鳳三年

二月十三日萊子侯爲支人爲□使偖子食等用百余人後子孫毋壞敗三

十五字

居攝二年都司空瓦　隸書文曰居攝二年都司空

圜權　篆文始建國元年正月癸丑朔日制律五斤羅雪堂藏

國寶金匱　篆文陳仁濤藏

烏桓十二字黃金印　定海方氏藏出熱河赤峯

枕　離石出土字七十餘陝西薛慎微藏後有天剛二字

新幣十一銖　陶伯滇藏

鄂邑宰鍰　鑄款在腹內草隸鄒安舊藏

一斤十二兩權　律一斤十二兩始建國元年正月癸酉朔日制見漢金文

錄

八兩權　律八兩始建國元年正月癸酉朔日制同上

二斤權　律二斤始建國元年正月癸酉朔日制同上

五斤權　律五斤始建國元年正月癸酉朔日制同上

九斤權　律九斤始建國元年正月癸酉朔日制同上

鈞權　律權鈞重卅斤始建國元年正月癸酉朔日制同上

斤七兩官絫　官絫重七兩同上

二斤十兩官絫　官絫重二斤十兩同上

始建國尺　始建國元年正月癸酉朔日制同上

量斗　嘉黍嘉麥嘉豆嘉禾嘉麻律量斗方六寸深四寸五分積百六十二

寸容十斗始建國元年正月癸酉朔日制同上

嘉量　黃帝初祖德帀於虞虞帝始祖德帀於新歲在大梁龍集戊辰戊辰

直定天命有民據土德授正號即真改正建丑長壽隆崇同律度量衡稽當

前人龍在己巳歲次實沈初班天下萬國永遵子子孫孫亨傳億年

始建國鐘　中尚方銅五斤鐘一重三十六斤始建國四年□月工□□□

□東嗇夫□□□掌護常省

居攝鐘　居攝元年考工□□繕守嗇夫□守令史獲掾襃主守左丞□令

□省

無射律管　無射始建國元□□□癸酉朔日制

承水槃　律石衡蘭承水槃容四升始建國元年正月癸酉朔日制

貨泉尉斗

宜子孫尉斗　三具

長宜子孫尉斗

常樂衞士飯憤　銘二十七字

謹成里印　銅質龜鈕

天鳳泉範　文曰天鳳元年春正月十五日小泉直一之範見鮑少筠所藏

金石文字

車飾　嵌金小篆文曰始建國元年正月癸酉朔日制

瓦當　文曰億年無疆張叔未舊藏漆匣上有叔未題字曰瓦當琢硯不亞

二二

端溪自銅雀臺瓦見重士林而秦漢瓦當遂多收錄漢瓦當以未央上林長
生延年爲最繁瓦亦間有所見率多一字蓋秦滅一國即以其國名其宮
如衛字趙字皆是也唯十二字瓦不恒見東漢以後瓦當漸少建安始以銅
雀臺著此大略也此新莽億年宮瓦文曰億年無疆迄南陽光復漢室宮付
一炬遺瓦流傳較秦尤尠仁和老友趙晉齋得此貽余真不啻十五城之價
值也既刻銘於硯復倩精於漆工者製匣藏之因識於匣蓋俾子孫世守云
廷濟跋銘曰玉璽擲缺哀平終新室乃建億年宮閏位蛙聲十八載銅雀遺
瓦繼其蹤廷濟右銘刻於邊緣

權　文曰律石衡蘭容六斗斤始建國元年正月癸酉朔日制篆字

銅鍱　文曰居攝二年字體在篆隸之間舊爲陳伏廬物依其體制似非官
工作物以無官與工之題名也

要離梁伯鸞斷碣

春秋戰國時之要離墓向在蘇州漢代梁伯鸞遺命葬於要離墓側其家從
之因此爲歷史上之名迹其後歷代重修皆無確迹與紀載清乾隆時蘇州
專諸巷後城下出一要離墓殘碣其文曰烈士要漢梁伯筆意極類瘞鶴銘
每字約方七八寸其爲何代何人所立無可考但其爲要離梁鴻墓碣且非
唐以後製作則無可疑也光緒間爲李嘉福所得後歸端方寶華庵余於三
十年前得之於端方家後攜之至滬又存於蘇州寓園旋贈於蘇州圖書館
時江蘇省分爲南北二省南省以蘇爲省會嗣南北復合爲一省而以南京
爲省會此碑遂隸省會而至南京矣其實此與蘇州地方有關已數千年應
以歸蘇州地方博物館爲宜也此碑歸李氏時曾嵌諸紅木架座並加題識
兹錄於下

梁修要離墓碣乾隆時出土於吳門專諸巷後城下光緒十二年丙戌歲朝

春石門李嘉福笙魚得石誌之　此文在原石右側隸書淺刻凡二　行首行二十字次行二十一字

古之刺客要離冠士死知己良可歎先異代名同流伯鸞隱吳心存漢賃

庾傭春皋伯通齊眉孟光時舉案逸民列傳編范史死後合葬龕　此墓畔至今

冢上滿荒草僅留斷碣誰與看六字大書又深刻唐令宋令人莫判知此石

於戊午秋韓丈崿論古極口贊滄桑浩劫幾流移歸我丙戌春元旦憶昔得

梁石佛像蒼皮古色未更換書法絕似瘞鶴銘南碑甚少足珍玩笙魚題　此

刻於木框左側均作小篆凡四　行行三十六字偏行小字二

烈士要離刺客冠名留身死事可歎吳中自古多奇人梁鴻高隱不仕漢嗟

哉慶忌死無名千秋未破此公案傷心最是五噫歌兩人立志如背畔若無

當日伯通語事迹難將一例看此是清高彼是烈相同大略漫分判儻教梅

福並專諸創聞亦足動人贊主人好結金石交殘碑斷碣評月旦石留六字

筆蒼勁珍比硯山海嶽換天生神物終難磨從此人間遍傳玩光緒丙戌十

月江梅妾張城謹步元韻 一右文刻在木框下方凡三十一行行五字楷書似顏真卿

李氏藏石陰文方印 刻於石緣鑲木之左下前

余贈與滄浪亭圖書館時曾刻一題識如下此石於光緒末年歸端匋齋 方

民國初余得之北平廠肆余本吳人亂後棄其鳳池精舍不復爲麗娃鄉客

因以此石歸之滄浪亭圖書館以存中吳故實退庵葉恭綽

又題原石搨本云此搨本頃由蔣吟秋館長寄來楚弓楚得可無遺憾余歸

吳之願已成幻滅放翁詩云生擬入山隨李廣死當穿冢近要離今不但無

此豪氣並逸興亦消盡矣同年八月退翁

魏墓誌

三十年前洛陽各地墓誌紛紛發見精美者多流出國外因此同人不得已

均有購置但因其笨重無法多藏曾有唐墓誌一百方僅要價五百圓但無

法存放因介紹北京大學國學門購入不知今尚悉存否也余自購之元魏

墓誌僅有三方元始和元彥元詳元詳經贈與上海博物館餘二者爲曹鋧

抄去

大同雲岡發見經過

大同之雲岡石刻始於元魏余少時讀水經注武州川雕刻縣互二十餘里

煙堂水閣相望云云想見其盛然足迹未經固不知其地所在也民元以後

因計畫綏鐵路從事測勘有某工程師告余云大同附近有大批摩厓雕

刻亦有寺院建築云是明代所建余心動覓志書勘對則即水經注所指之

地也請囑其多拍照寄京一見之下即覺其洞非凡品益證其爲魏代所作

民國六年余因與當道不合辭部職遂與陳援庵往遊由大同車站乘驟車

往至則益驚其瑰偉而以其石質不堅屢經風化以致崩壞相繼又缺少文

字記載志書所載亦俟述宸遊寺迹於此偉大的雕刻等無研究與推尋深

以為憾援庵乃作一小冊略紀其要日本人首先聞風而至攝影著文播於

世界並訪得一小塊元魏記述僅百餘字因此哄動一時余思此石窟遠在

元魏之前且其藝術含有外來成分極富歷史意味吾人必應自有訪尋研

究方免外人摻越但此事非私人所易辦而當局復無可言者不得已商之

閻錫山渠允令地方文武防護擬籌五萬圓辦此事下其事於大同鎮守使

張漢幟後若干年余查知張僅建洋樓一所為個人別墅其他毫無舉動余旋以事忙不復過問居滬時閱報知雲

岡雕刻為人盜運出國不少經與文化界同人向各方質問也不過敷衍了

事但盜挖盜賣之事仍未中止後來柯昌泗又訪得該處有大茹茹可敦造

像題名曾搨以見寄但字皆漫漶僅辨出大茹茹可敦等數字而已佛像已

不能辨茹茹即史籍之蠕蠕譯音也雲岡石質鬆浮歷年風化甚烈久已非

水經注所言之盛寺院亦祇餘一所然原日規模之大仍可想見依紀載有

北印度技師合作且遠在龍門以前（魏遷都洛陽始在龍門鑿石窟以前皆在大同）實值得十分重視又

魏之初期各陵墓均在方山亦係大同地域

近年出土墓誌應加輯錄

近三四十年來各地出土墓誌以千萬計其曾有搨本者由趙君萬里以二
十年之力彙纂爲漢魏南北朝墓誌集釋計共十一卷墓誌凡六百十二通
考釋精審但斷至一九五三年後出者及無搨本者未及列入又唐墓誌更
不計其數張君鈁藉豫西歷年所收誌石即以千數百計自號千唐石齋曾
擬印行未果余曾勸其彙歸公有及先編目錄其原石放置郊園亦恐難免
散佚殊可惜矣前人所謂墓誌皆納之壙中在墓室之前方與神道碑及墓
表不同誌皆方形有蓋我意如併輯神道碑墓表更及於漢前及唐五代當

更弘偉不知趙張二君有意否或由公家從事則更易為力矣

羅定龍龕道場銘石刻

廣東古代石刻不多故有金石南天貧之詩句近年羅定之龍龕道場銘經
當地吳君天任研究始焜耀於世此銘曾經翻刻多有失真吳君曾親至該
地考查並據新舊唐書及雍正羅定州志洪頤煊平津讀碑記顧廣圻思適
齋集阮元廣東通志黃權道場銘考陸耀遹金石續編黃本驥金石萃編補
目趙之謙補寰宇訪碑錄及文素松校勘記陸增祥八瓊室金石補正繆荃
孫藝風堂金石文字目歐家廉頑夫碑錄葉昌熾語石歐陽輔集求真續編
馬呈圖民國羅定志汪北鏞櫻窗雜記各書綜合參校為之寫正余以六朝
初唐碑碣筆畫每無一定因參稽他種碑為一一改從今楷錄之如左吳君
之功實不可沒也

龍龕道場銘 幷序

　冠軍大將軍行左豹韜衛將軍上柱國潁川郡開國公陳集原撰

蓋聞中天顯迹千劫誠希遇之因月相騰暉三界標獨尊之稱悟其指則直

心是道場契其源則淨身爲佛土可以神事像絕於筌蹄難以名言理歸於

冥寂故八十種好不可以色覩真容十二部經不可以詞詮至理然而煩惱

障重貪愛河深六趣輪迴劍葉與刀山競起四生埋沒毒蛇將惡獸交馳由

是法雨橫流慈雲普覆弘化城於嶮路朗惠炬於迷津大乘小乘隨淺深而

悟道中華中葉逐性分以含滋皆所以安樂羣生提孩衆品施殷憂以無畏

息多難以夷途大矣哉不得而名也此龍龕者受形於混沌之初擢秀於開

闢之日孤峯峻峙罩素月而出雲霞危壁削成排日晨而矗霓漢峭崿秀麗

爲衆巖之欽挹花藥卉寶仙聖之安憩是故龍出龍入每蛻骨於巖中仙

隱仙棲屢承空於香氣因得龍骨故曰龍龕去武德四年摩訶大檀越承寧

縣令陳普光因此經行遂迴心□願立道場即有僧惠積宿緣善業響應相

從惠積情慕純陀巧自天性即於龕之北壁畫當陽像左右兩廂飛仙寶塔

羅漢聖僧雖年代久遠丹臒如初粉色微沈彩影由在洪鐘一叩響徹三十

三天石磬再鳴還聞十八地獄虹旛外颺彩影亂於雲霓香煙內騰素氣通

於迴蠟故得法流荒俗釋教被於無根玄化迴覃振錫窮於有截豈如白馬

馱經翟泉創於方丈緇衣闡教廬山頓其威儀者哉既而年代寖遠石龕無

毀壞之期歲序奄延粉黛有沈堙昔之惠積早隨劫而爲灰寶亮亦投

身於餓虎兩僧勇猛志貫白雲雖學不出境而精情自溢上元年光男叔瓊

不棄前蹤龕中造立當陽連地尊像一軀近有交趾僧寶聰弱歲出家即詣

江左尋師問道不感圖南聞有此龕振杖頂禮覩佛事之摧殘心目悲泫共

成勝因又檀越主善勞縣令陳叔珪陳叔瑋陳叔㻂痛先君之肇建悲像敷

之凌遲敦勸門宗更於道場之南造釋迦尊像一座遂得不日而成功德圓

滿爲七代之父母修六道之□緣屬聖神皇帝御紺殿以撫十方動金輪以
光八表弘護大乘紹隆正教覆戴之恩均黔黎於赤子雲雨之施等潤澤於
蒼旻地平天成河清海晏雖復道被區中而凝懷俗表將使比屋之化契法
俗以證菩提垂拱之風葉至真而成正覺就日與慧日俱明油雲共法雲同
覆遠矣大矣無得言焉是知觀夫稟氣含靈有生之類七識已具六精斯起
舉緣於虛妄之境馳鶩於名色之間譬彼騰猿猶茲狂像樓託於愛河之內
遨遊於火宅之中方石幾銷冰炭之羣不息須彌屢盡鼎鑊之報無窮輪迴
長夜終焉莫曉同亡異術豈不哀哉大矣能仁隨機誘喻或宣四諦或導一
乘潤小枝而弗遺淨滿月以圓燭繫想於方寸之間而神超於汙塵之表喻
起生死歸乎寂滅其唯淨室禪龕者也志求不朽爰命解劍之夫
運茲不斌之筆庶海變桑田終無毀日敬題年紀不文而質其詞曰嚴嚴石
室鬱鬱禪枝五門清淨八解漣漪神高習海道溢須彌欲求蟬蛻艮津在斯

其龕自天工室維地絡石磬長懸洪鐘不著無假棟梁自然花藥掩室杜口

何憂何樂二其髮飾金繩於茲勝境圖像畢備雕鐫咸整雲起山窗花開蓮井

蕭爾閑曠悠然虛靜三其篤矣清信共弘利益或捨衣資或傾銀帛詎勞斤斷

無煩匠石湛然真相巍爾無斁嶷三十二相八十種好佛日之日天寶之寶

猛虎夜宿波旬降早闡六度於迷津踐三乘之悟道聖歷二年歲次己亥一

月二十三日鐫大檀越主孫登仕郎守□州錄事參軍事上騎都尉臣感雲

感萬感勸寧主從孫前檢校梧州孟陵縣令靈託玄孫童生都檢主從孫前

擔陵州焉律縣令羅積道場主僧承務

一九四七年八月據原攝本審訂番禺葉恭綽記

十二家吉金圖錄

二十年前商錫永所編印之十二家吉金圖錄其中退庵藏器凡八今俱已

不存姑揭其目備查余先後所得古銅器約有三四十器此祇鱗爪耳但送

遭變亂已分散殆盡矣

父癸毁　邵王之諲毁　父乙毁　丹毁　鄦子奠白鬲　慶孫之子蛛盨

鑄客盤　莽量

處肌二十五年四月二十八日

今日由北平帶到陸父乙角此物本在于省吾處羅叔薀以六百圓購之

將出關矣容希白爲余道地乃以歸余亦一快事余向不與人爭購古物故

失之交臂者不知凡幾此次緣余藏器適缺此種又聞其將去國故毅然耗

此巨數吳愙齋舊藏陸父甲角文字制作與此同當係同時物今尚在湖帆

今日張子鶴以小銅虎符來無字索價八百可爲笑歎前數日祖芝田送一

新莽虎符索價亦八百已峻卻之此本張修甫觀厚物渠購物恆出重值或原

價本昂抑如余搜莽器故昂其值均未可料

三一八

北京大慶壽寺二元碑

北京西長安街路北大慶壽寺明初為姚廣孝所居規模甚大中有雙塔為
元代海雲禪師及其徒藏遺蛻之地前數年因展拓通衢拆塔於其下得碑
其標題稱大蒙古國為王萬慶所撰其文極長雖有關史乘而注意者少茲
錄之於下

大蒙古國燕京大慶壽寺西堂海雲大禪師碑

　　燕京編修所□□官黃華□人熊岳王萬慶撰並書丹篆額

天啓大朝聖祖成吉思皇帝誕膺天命肇造天下奄有萬國至太宗合罕皇
帝蒙奇皇帝咸有命海雲為天下僧衆之首則海雲之所以為國助緣行化
之善所知矣萬慶既承奉護必烈大王命為作聖祖神宗蒙奇皇帝累降詔
旨與宗崇敎蕭清天下寺宇蠲除賦役及慶壽西堂海雲大禪師道□□文

□不朽之傳謹按其□法□□朗公禪師所錄其師海雲行狀乃得其道行
之所著見於世者以書之師山西之嵐谷寧遠人也俗姓宋氏微子之後法
名印簡海雲其道號也其父為人素慈善鄉里推重咸謂之虛靜先生母金
□王氏其先世皆喜奉佛□□□智正因不干世祿惟積善行貴□素由是
生師自七歲入學授經至首章遠問其師曰開者何宗明者何義父母聞
而異之恐儒學非所以為宜乃攜見傳戒顏公祝其髮明年禮中觀沼公為
師乃訓今名受以□戒使修童子□□經典既從參問一日被中觀五□
衣陞坐演其前後所說法語以示諸同列見者咋之師即曰不記佛言三世
諸佛所說之法吾今四十九年不加一字顧我終不出自胸臆妄有指陳中
觀聞之喜曰此兒將來□□之龍象也遂令入室□舉以法
燈云有宅家事忙且道承誰力汝作麼生會師即將中觀手掣之中觀乃曰
此野狐精師曰嗒嗒中觀曰汝更別參始得師掩耳而退崇慶改元壬申受

金朝衛紹王恩賜納其□戒時年始十一後三年從中觀寓於嵐州之廣惠

寺已能陞座講演經文時天下凶儉至人相食師乃竭力以奉食飲積其所

餘以濟其困苦之衆宣宗聞之遺使賜以通玄廣惠大師之號尋蓼長松一

公禪師大有發明室中當□不□□□□如珠之走盤一公歎曰此衲子

類風顛是宅日必能大興吾佛祖之道者初寧遠城陷師與其師中觀皆被

執成吉思皇帝遺使於太師國王曰卿言老長老小長老是告

天之人可□存□無□欺辱與免差役令達剌罕行國王奉詔乃□居於興

安之香泉寺署中觀爲慈雲正覺大禪師中觀不受以師爲寂照英悟大師

其所須之物官爲之給由是天下皆以師爲小長老稱之及師在嵐州大□

國王復□□□城下中觀慮其城陷不免乃謂師曰吾今老矣死亦爲宜汝

乃妙齡求生路可也師聞是言即涕泣而言曰因果無差死生有命今在艱

厄之際豈忍棄師而獨求生乎脫或不死若遇識者問吾師安在其將何辭

以對況衲子□□又何有生死之可感而亂於心乎中觀聞之喜其志在於

孝乃復謂曰汝心既定計汝緣當在北方吾亦將得與汝順乎天道而俱北

矣嵐州既以城降大師國王以中觀與師直隸於御營前所中觀年老載以

犢車師親□御□樵薪汲水抵冒風霜道塗冰雪跣足暴露懸釜而炊畢力

□供其役艱苦萬狀人所不堪兒者憐之師乃謂之曰古人修行經無量劫

曾無疲倦我何敢與古人爲比幸吾師得安足矣夫何辭焉既從中觀寓於

與安無何中觀示寂師爲之殯葬以禮乞食以守其墳一夕忽夢神人告之

曰今時已至當行矣無濡於此歲在辛巳乃來燕過於松鋪夜宿巖下因擊

火大悟即自捫其面曰噫今日方知眉橫鼻直始信天下老宿不謾語今後

至景州謁□無玄禪師問師從何所來答曰雲收幽谷曰何處去曰月照長

空玄首肯之曰孟八郎又怎麼去也師諾而趨出因過洵州或問師曰上人

不居山林反入城市何也答曰河裏無魚市中取時中和老人章公住持燕

京之慶壽寺中和一夕夢一僧自三門攜杖徑入方丈踞獅子坐既寤召知

客謂曰今日或有客僧至使來晁我是日師來見之笑曰此衲子是吾

夜來夢中之所見者相與問答深有所契遂留之以爲記室尋以向上鏁鎚

差別機智種種勘驗帥淘汰曰□大機圓應□□齊彰□蓋臨濟正宗禪爾

心空□□中和乃曰汝今已到大安樂之地好善護持遂以衣頌付之壬午

歲旦秉拂出世國王請師住持與州安山之仁智寺癸未秋燕京大行臺丞

相劉公時爲宣差安撫大使同行省石抹公都元帥趙公及京城豪貴以疏

力□□就慶壽開堂住持易州之與國禪寺時避水寨之擾乃居於石經山

之東峯甲申秋字幹國王請師開與安永慶之基不三年經構煥然一新大

啓叢林眾常千指於是國王復請師遊歷遼陽海島諸寺爲國焚香道出義

州以中和祖塋之在往致奠爲歲常在戊子領中書省湛然居士耶律國公疏

請住慶壽師從之四方衲子聞之接踵而至綿蛇木劍氣宇崢嶸明極松風

聲光酬酢事中和於西堂承奉之禮莫不備至庚寅□月小國王復私以人

力起師再主永慶歲在辛卯合罕皇帝聞師之名特遣使臣阿先脫兀憐賜

以稱心自在行之詔是年夏五月皇太弟國王遣使以師為燕趙國大禪師

壬辰六月師在永慶聞中和示寂奔赴其□與諸弟子皆以禮殯葬之顧慶

壽摧殘之久深念中和遺囑之重□道荒蕪第恐施張不及乃復以斯道而

惠於人至於對眾凡舉一事與一言□取法於中觀中和二師所行而舉用

之歲時致祭祭如在至如用度□繩提振□□□佛祖不易□□□人天難

行之事恢恢乎偏於天下矣癸巳平州行□塔本奉皇太弟令旨革州中之

開元律寺爲禪請師住持是年秋師客居於慶壽□□□大官□□□同□

□里奉合罕皇帝詔來燕勘問公事廈里知師名之久遂約廉訪公禿魯

花至詮詣寺請□□□□□□□□□佛乘訓名至詳授以淨

戒法據丞相以聞蒙降御寶宣諭悉令遣去往往流言□□□□□

□而自上至是寺宇始得蕭清爲佛淨升丞相□

□□□□□□□啓大會請師爲濟度主師聞丞相以嚴爲治官吏殷慄乃勸之以

□□□□爲燕之殘民遭懼變故京城閉困之久存者無幾今正□

□□□□□□□草木之經嚴霜不以春陽照之則芽甲銀□不

□□□□□以民爲本無民則何以爲國丞相既能施財奉佛作善事佛之化

人爲□大□此乃以意□於廉訪□訪公敬愛□

而從之□成善□□忽都護大官人□災之問師以官政民心共感之致

問出獵則對以求人爲急馳騁娛樂之事非所爲宜對刑賞之間則

□之差必當以仁恕爲心乃爲善及大使□□□來□□□□

□□以傷國政苟有毫釐之失□致大患佛以□□於初□利衆

生爲心宜慎行之使臣雖不能悉從亦深重其教焉初孔聖之後□衍聖

公元□自汴渡河復曲阜廟林之祀至燕以承□□師

□□□□□□□□□日夫□者之道上自唐舜禹湯文武周公聖人之□君

□父子之位定故人倫明於上小民親於下孔子生於周宋世經戰國徧歷

諸侯而□□終不能正乃自衞反魯尊王黜霸則定詩書正禮樂□□□

□□□□□□居人上之尊臣下士民各守其職業而

不敢僭亂□者天下共誅之蓋孔子天生聖人善稽古典以大中至正之道

三綱五常之理性命禍□原君臣父子夫婦之道治國齊家平天下正心

誠意之□自□□□□□□有國者皆使之承襲祀事未之

或闕□官人□是言乃從其請使復襲其爵以繼其祀事焉師復以相傳孔

子之道顏子孟子今其孫俱□□習周孔之業爲儒者亦皆□後之

□□□□□勤其□□□□□□□□□王□治□之道必以儒

教爲□□不偏泥如□歲在乙未鎮陽史帥疏請住持府中之臨濟禪寺師

重念祖師道場之地卽應命旣□乃爲興修□成壯麗仍不憚往返互爲主

□□□禪寺萬松老人及諸禪

持□□在丙□□□□□□□□□□

老深以□□□既爲□□首於是往見之丞相廈里以忽都護大官人之

言問之由今□□聖旨□□□□□以爲識字者可爲僧其不識字者悉令還

俗師□之曰□□□□□□□□□□□□□□□□□□竟何如師曰

若今了知此事深□佛法應知世法即是佛法道情豈異人情哉古之人亦

有貪販屠釣者立大功名於當世載在史策千載而下凜凜然如有生氣且

僧之作用木去□□不尚世□□□□□□□□□□□□□□

國爲民建法幢立宗旨轉大法輪於當世豈□無聘士同科國家宜以□

□邪從儉養民與修萬善敬奉三寶了知報應以答上天佑助之恩永延國

祚可也我等沙門之用舍何足□□□□□□□是□□□

□大官人大官人從而奏聞由是雖承考試無□退□□有詔旨悉依聖祖

皇帝存濟聽僧道如故師既住持竹林經營寺事補□

未得其人遂歷舉雲居□□

維摩福通頤

庵福□□庵□□數公皆能安於道者其如時節因緣何師復思有海島之

□□□□□□有海島諸

遊遂召提□寺事頭公付以後事曰吾將遠遊爾等諸人可□能□□□□

□□□□□曳杖而去衆挽留不可遂歷海門遊諸

島己亥之秋復居□□□辛丑燕京普濟禪院宗主善琛與其僧衆以狀

施其院爲師養老之所□不得辭從之乃囑其慶壽之者宿曰君不聞□□

成□有□□□之難守□尤爲難□□雖經大兵革能以枯澹守護□□

□存至於今者實吾師中和老人之力也余固豈敢違所囑之言亦賴爾

衆相與輔成之耳若□□□□尊德重者主之則可乃退居於普□仍

請廓□□□□□□智□□□□□□公冲□公相繼住

持戊申詔復□□金萬兩命師集天下禪教師□啓圓戒大會於慶壽緇衆

畢集於壇師意以謂佛法滅□□□□□□□而導乎後學恐莫能被

一切□乃自□頂出血□

□古所傳授太乘三聚戒□□□以授

大衣爲□□宗主使之□訓誨□從爲國祈求降康□

□□□事□□公乃以聞□又入圓寂師哭之慟乃請可

庵明公明公聞之□□□召憷庵堅□主之憷庵居之□□□

□□思之非可庵孰可爲□□求之可庵不能固□遂從其命亦既

住持雖大禪□□□席凡常□之□不足者師獨□□音使之安傳

其道焉歲在壬寅護必烈大王請師至行帳間佛法之理果何如在家與□

□□作用同否及諸衆生皆□□曰信□被在一切□

□□豈有在家出家□異在天地則爲蓋載在日月則爲照臨

在吾皇則無爲而治在王爲忠孝以奉君親贊弘□□

賢良扶王□除民疾苦不爲妄惑欽奉□□言去奢從儉非禮勿言知足

奉佛辨□□果當可言之地宜盡忠誠無以犯顏是畏□□之暇可

以下字迹漫漶不可讀

以下字迹漫漶不可

讀王聞是言大加尊敬師遂受以菩提□□佛大戒王□以下字迹漫不可讀皇太后

聞師道行孤高善於演明佛法以助國行□以下字迹漫不可讀荒殘□□□音問不可

支悟師遂□□□之至□□□復構三聖大殿□以下字迹漫章經閣法□□□丈周環廊

廡三間廚庫以聞計者千餘悉爲之□立以下字迹漫不可讀王及謀珂旭烈威二王

聞師與修慶壽功力浩大皆資送□以下字迹漫音之創建不是過也其

□□其□□□督功從盡夜不息措□□□者提點比丘覺文之功爲

多庚戌□月師至雲中□演護□以下字迹漫之恩雖蒙□□

□以圖報□□福力鮮少吾視城中原名□刹荒廢之久當以此銀重修理

之以積其功行爲國□以下字迹漫蒙奇皇帝即位頒降恩□遇優渥命師復

領天下僧衆□以下字迹漫仁恩普告僧尼大衆已而省□奉旨給以銀章師乃

□□□□□□□不庵□以下字迹漫亦宿及可庵□以下字迹漫弟子董其役瓦工匠

聖之次深念國恩無以奉報欲廣延禪衆闡行祖道所須財用之物不乞之

於人悉爲之自辨不半載厥功□成（字缺）護必烈大王聞而嘉之乃取師之

自號改普濟爲海雲禪（以下字缺）大朝之萬矣是年夏四月護必烈大王須請師

至行帳諦問佛法的意師乃□之以（以下字缺）聖政下以安靖□方爲心及閑暇

之時究竟佛祖本心（以下字缺）王大起敬信心時以師禮□之□□成

□王及諸王□□奉之以（以下字缺）子神孫莫不信心爲善蕃衍昌大爲

萬世□□之□師（以下字缺）乳者□□□□□謀河□

戒王公大人百□吉士善人以千萬計生於人之分□□□□

必期報之而後已其□慈憫隱周人之急類如此自開堂出世屢蒙宸恩其

心愈下恒以濟衆爲心凡皇家所賜珍玩與夫□宗大姓之所施惠者悉付

之常□於□法（字缺）化□宗之心□□後爲有語錄曰雜毒海嗚呼佛門

之得人如此雖欲宗風之不振法□之無傳不可（以下字缺）而生故能施仁以濟

□眾出慧以應機蓋孝以事師開通以明儒歷難苦而□艱苦居安（以下字缺）

雲庵文禪師其大機大用如早日□之夢類雲門偃禪師其終身有報法報

親之孝爲_{字似下}盡抑嘗聞□本無言因言弘道而天雷電迸至類德山周禪

師其小參普說無專_{字似下}孤起仗緣乃生亦可以見帝王后妃曁諸大臣在

乎佛記以願力爲之故弘特□□際勤誠非大□□知識□□□之_{字似下}日

之光輝□□□其可□語□□□其道行之□見於世者以爲之贊其辭曰

陽以成歲四時先春克己復禮天下歸仁人有智愚□□□夏生□□乃

有大□身受父母□□□元知孝者百行之先性苟受偏窒塞而滯應變

無窮通則不泥有一於此已爲世師□是四□□聖言一出萬古稽

考天下皆知曰小長老□□若日開明□□及羣生□有人

□□□踵行其化作新廢寺際會因緣杖錫所至歸者如川□

世迷津救人疾苦□□□超□□□□□□□□□□□

□□□□□究竟夢幻世網塵纓安可羈絆之禪心爲世所宗人咸謂

師蔚有□□□□□

□□□□□面□□感戴如天聖恩高厚拈一瓣香祝萬年壽乙卯年九月

望日英悟大師提點諷言^{字缺以下}維那□性□日宗照大師前住持大慶壽寺

嗣法小師^{字缺以下}監寺悟真□維那懷愈同建嗣法小師□雲□□真禪師□

禪林省暉禪師□通禪師^{字缺以下}禪師臨濟志堅禪師□智朗禪師龍宮道

主禪師北平洪真禪師華嚴惠明禪師^{字缺以下}禪師開元道政禪師駐驛悟果

禪師□□真禪師庵主法堅禪師嗣法小師智□智知德知偉知□智操

智印智慧智□智遵智通智佑智嚴智夔智傑智戒智高智堅至

理至寧至林至普至□至□至俊至□至暉至□^{字缺以下}至慶至舜至如

至照至勝至進至宗至琮至彥至敬至方至達至譚至端至古至□至□□

□至純至□^{字缺以下}至□至常至川至坦至慈□小師至定智清智□至

祥至□至守至深^{以下字缺}至性至信至與至滿至全至聰至寧至進

如鼓舞萬□□□□□沙□雲來□□□□□□□□□

明李卓吾墓之修建

我國明代著名思想家李卓吾〔贄〕因被人誣陷死於北通州〔縣今通〕獄內所著各書亦遭禁毀實爲衝決傳統思想桎梏的一場悲劇一九五四年余聞其墓尚在通縣有焦弱侯〔竑〕所書墓碑爲證因偕柳亞子李印泉章行嚴陳援庵等函請文化部行知該縣政府修葺防護其後余曾再往視察其墓已加封樹並將焦碑拼合建立矣

雷峯塔華嚴經石刻

西湖雷峯塔甎內所刻小字陀羅尼經人多知之見之獨其所刻華嚴經知者見者甚稀故鄧文如骨董瑣記謂絕未之見山陰童大年曾彙集所得華嚴殘石影印一冊廣徵題詠字果類歐陽詢字大約半寸

明袁崇煥祠墓碑

明末袁崇煥被朱由檢（帝崇禎）慘殺後彙葬北京崇文門外廣東義園一九五二年京市畫遷各省義冢余與同人請求將袁墓保存且加修飾同人屬余代李任潮爲碑文余爲書之其文如下

重修明督師袁崇煥祠墓碑

明崇禎二年滿清兵大舉入寇京師薊遼督師袁崇煥率大軍馳救方戰明帝朱由檢遽縛袁下獄尋磔殺之滿清欲圖中原久矣所畏惟袁袁死滿清益肆越十餘年甲申之變吳三桂爲之倀遂入關爲帝享祚二百數十年袁之死繫於明清之興亡亦重矣然其是非功罪以門戶水火故初無正論至乾隆帝自承當時用間殺袁事謂明實自壞其長城於是是非功罪始定比年神州解放真理日昌論明清間事者僉以爲督師不死滿清不能入主中

原三百年後奇冤大白督師其亦可以瞑目矣督師死時家族幾殄遺骸莫

收其僕佘君潛瘞之於廣渠門廣東義園載在志乘其後鄉人復立祠於左

安門內龍潭祭弔不絕今北京市人民政府方整飭城郊文物百廢俱興同

人乃請之市人民政府崇飾祠與墓以彰正義此僅存之遺迹將蔚為首都

名勝與文文山祠並垂不朽督師為廣東東莞人而以廣西藤縣通籍兩粵

人士感今懷古用紀其事於石以諗來者佘君卽葬督師墓旁故地名佘家

館今度與斯役者廣西李濟深江蘇柳亞子湖南章士釗廣東葉恭綽蔣光

鼐蔡廷鍇又廣東會館財產委員會楊晶華張次溪咸任籌策奔走之勞合

䄂識焉公元一九五二年八月立石

該墓原有豐碑曰明袁大將軍之墓乃吳荷屋（榮光）所書也每字大尺餘皆瑰

偉

廣東欽州分茅嶺石碑

分茅嶺在欽州治西南三百六十里山頂茅草南北分向故名為中越交界處光緒末年軍士在彼處掘濠始發現字皆不可識與貴州紅厓碑殆皆少數民族之文字其搨本亦極罕見舊日甘非園曾有一本沈寐叟題識謂疑有玀玀文雜其間此族漢稱駱越六代曰俚宋元以來曰玀玀當覓今日識玀玀文者審釋之

孫登銅琴

孫登銅琴舊為項子京所藏琴曾刻天籟二字子京天籟閣之名卽以此琴匣上鑴清代名人題識無數此物輾轉由錢塘吳氏歸滬上某古玩商余曾見之後不知所在余意琴以木製為主銅製者音恐難調且其孫登公和二

印亦不類其時筆勢李薇客以爲明代人僞作不爲無見

宋開寶琴

余曩歲居吳門曾得一琴龍池上虞廷清韻四字行書內題開寶戊辰字蓋

宋太祖二年也尾題復古殿三字下有大方印御書之寶四字滿身作斷蛇

紋背有周必大長題款曰嘉泰元年辛丑平園老叟周必大識余不諳彈奏

後以贈徐少峯彈之果極清異徐傳海虞琴法其居滬時有街警午夜間叩

門徐驚問何事警曰余每值夜班耽聽君彈奏今不禁叩門聆教耳時傳爲

佳話

劉葱石所藏古樂器

劉君世珩晚居吳門所藏古文物不少其大小忽雷尤爲烜赫茲聞已歸故

宮矣獨其所藏九霄環佩鶴鳴秋月石上枯三琴尚不知下落此三琴曾有
市估攜以示余余不習琴然以其乃特異之物姑詢其價云三琴共價三千
圓不拆賣余唯否應之越數日余再詢則云每琴三千圓余以其無信遂置
之其九霄環佩則雷琴也今不知所在

北齊王江妃棺版墨書

此北齊王江妃（妃名于）棺版（武平四年物）清光緒間山東臨朐出土乃用墨寫於一
塊柏木版上已歷一千三百餘年高二十九公分半寬十五公分三原爲端
午橋藏物載於匋齋藏石記卷十三大約因其無可歸類故附於藏石之後
也自來墨書於木版罕能持久此殆因在北方出土故極完整祇右上端略
有破碎耳至其文略如地券及冥引又似源出古之喪禮所謂遣簡備載隨
葬物品於反面字迹已有模糊藏石記所載釋文亦有錯漏大約因原文筆

畫隨意加減著錄時未加細審況虆笙香東漫筆李文石舊學庵筆記均載

此物但闕原文茲就原物訂錄於下（筆畫不依原）

齊武平四年歲次癸巳七月乙丑朔六日庚午釋迦文佛弟子高僑敢告□

□浮里地震旦國土高僑元出冀州渤海郡因宦仍居青州齊郡益都縣湼

□里其妻王江妃年七十七遇患積醫療無損忽以今月六日命遇壽終

上辭三光下□蒿里江妃生時十善持心五戒堅志歲三月六齋戒不闕今

爲戒師藏公山公所使與佛取花往如不返江妃命終之時天帝把花候迎

精神大權杜接待靈魂勅汝地下女青詔書五道大神司坆之官江妃所賚

衣資雜物隨身之具所經之處不得訶留若有留詰沙訶樓隨汝身首如

阿梨樹枝來時匆匆不知書讀是誰書者觀世音菩大士故移□□

反面所載各物如下□□□□□□一量故金胡□□一量故錦□膝一襲故

絹□一要故單褌一要故貝絹單衲一領故黃綾袂□一要故京綢袴一要

故紫□□一要故紫綢袍一領故錦手衣一具故帛頭□一枚故柞棟一枚故

故□□□故銀釵□□□帛面衣一領故錦□褥一張故鷄鳴枕一枚故

帛練□□□□□枚□一具帛絹二疋□□二枚以上有數字藏石記原誤錄者

經辨明改正如上文因可考見北齊時服用及飾終物品故備錄之其量詞

如一量一要□□一領一張等可資爲當時用字之證

側理紙

余家舊藏側理紙一大張卵黃色背作橫斜凸起草紋下角有小字云賜臣

彭元瑞大約此本內府物乾隆以賜彭元瑞者徐康前塵夢影錄上云側理

紙見鈍丁硯林詩集有長歌注云趙氏小山堂藏有側理紙純廟南巡駐浙

時獻之蒙綺錦之賜江建霞附注云標在粵東曾見之環連如大箭無首尾

紙上有細草痕斜錯重疊上有御賜印記卽此物也

左旋定風螺

民國初年見二左旋大白螺傳為清宮物二皆有乾隆御贊文曰洪海之螺梵天之器以鳴唄唱滿字半字釋迦拈花迦葉鳴琴十方三際異音同音置則寂然奏則亮爾以演大乘溥畈佛旨乾隆壬寅御贊其一無壬寅二字按壬寅為乾隆四十七年相傳螺皆右旋其左旋者萬中無一此有一對宜其珍重也據介紹者云螺口本有金嘴以便吹奏但竊出時已融化而取其金矣相傳福康安征臺灣時乾隆卽賜以此螺號定風螺以便平安渡海云每螺外雕七佛像極精細

潘桐岡臂閣

今春偶得象牙臂閣一事長營造尺四寸闊一尺八厚達二分五刻面壁佛

像渾樸沈厚款爲隸書南羽二字圖章爲篆文丁字審其韻味非明人莫辨
殆丁所自刻歟反面刻老梅一樹款爲二樹寫梅桐岡爲大恆禪師製十二
字蓋童二樹所畫而潘老桐奏刀者也一器而三名家之作備焉大恆爲西
湖聖因寺僧字明中余有其畫卷

明劉大夏銀杯

余於劉聚卿家得明製銀酒杯一套凡十二具皆方形一底鑴東山草堂四
字內鑴蘭亭修禊四字並圖外鑴大明皇帝賜金六字二底鑴淳村老樵四
字內鑴西園雅集四字並圖三底鑴乾坤燈下景五字內鑴香山九老四字
並圖四底鑴樂天知命軒五字內鑴柏梁詩宴四字並圖五底鑴茅亭花景
四字內鑴赤壁泛月四字並圖六底鑴望日樓三字內鑴洛社耆英四字並
圖七底鑴越安居三字內鑴東山攜妓四字並圖八底鑴愚溪子三字內鑴

竹林七賢四字並圖九底鐫廣雅堂三字內鐫潯陽三隱四字並圖十底鐫

漁長二字內鐫商山四皓四字並圖十一底鐫杯隱二字內鐫青蓮酒肆四

字並圖十二底鐫情禪二字內鐫醉臥甕下四字並圖字皆篆文畫圖山水

人物鏤刻極精十二杯尺寸相銜不爽分釐按明劉大夏有東山草堂李夢

陽曾賦送劉大司馬歸東山草堂歌中有句云賜出傾朝皆動色白金之鋌

紅票記又昭代紀略云劉大夏被上眷曾手白金一鋌授之曰小佐爾廉是

劉氏確有賜白金事是杯之屬劉物了無可疑也

宋朱克柔沈子蕃刻絲

宋刻絲作家流傳之最有名者當推朱克柔沈子蕃沈之作品故宮至多周

華章妽所藏山水與故宮兩件完全相同惟子蕃二字圖章一在上方一在

下方一在中部未知何故朱克柔作品曩朱桂辛先生曾得四小幅_{卽墨緣彙觀所著錄}

一一一

者
嗣讓與張漢卿已失於九一八之役矣麗萊臣藏有蓮塘乳鴨大方幅聞
以五百圓得來初未之貴余一見驚賞推為異品嗣聞已以重價售出國外

明朱舜水犀角杯

余往年於滬市得一犀角杯製甚渾樸無雕鏤僅刻銘詞四十五字皆篆文
但非大篆亦非小篆明代人作篆大多如是其文釋曰號通天堅不朽製巨
觥飲旨酒□非觚酌如斗□能容虛以受助清吟祈黃耈□澤存長保守□
□老□長壽朱之瑜舜水遺物極稀市賈不知為何人故代價頗廉後忽失
去可惜也

明鮑天成犀角杯

余於民十九在滬見鮑天成手製犀杯一雕鏤精絕杯底刻二小印起地陽

文一為天成二字一為恭製二字索價二百圓余小靳之過三日再問則已

為日人攫去矣至今心為耿耿旋又見一具作雙孯形後有一板前作蟠螭

銜環張兩翼底作一螭負之首出於前尾露於後底則一邊刻晉府寶藏四

字一邊天成恭製四字皆小篆每字大約二分半皆起地陽文雖尺寸較

小〔高約瑩尺二寸〕而工緻不減前者因亟留之天成犀杯本極有名但傳世甚稀

余平生亦僅見此二具

明尚犀杯幾為貴游不可少之物與宋重犀帶同至清代乃忽不重視世所

傳大抵皆明代作也〔清初似尚相當重之不知何時始變易暇當詳考〕百十年來因藥品之需要價值日

昂多售於藥肆碎供服餌故傳世日稀且藏家亦罕注重者然其精品不失

為工藝美術之一種聞于孝侯專收此物已有二百餘具可云大觀

清孫雪居紫檀酒斗

孫雪居^{宏瑗}紫檀酒斗二其大者可容酒將一斤小者可容酒四兩許刻作淵

明賞菊圖用銀絲嵌淵明賞菊四篆字又松化石三篆字又蘇晉長齋繡佛

前醉中往往愛逃禪十四篆字意杯必八每刊飲中八仙之一此特其一耳

杯底鐫孟仁父製四字章刻工嵌工皆精絕

紹興出土磁墓誌

民二十四年紹興出土唐代磁質墓誌闐動一時後為蔣轂孫所得余曾見

之釉作菜青色與其他越窰同胎作灰色屬於白沙土類而質似稍鬆為技

術未精純之證全形寬營造尺一尺一寸半高九寸字似加釉後再鐫共十

六行有直格無橫格每行字多寡不等已缺一小塊其標題為唐故彭城錢

府君姚夫人墓誌辦寫作均極平常惟唐代南方已能製磁得此可為鐵證

茲錄其文於下

夫人吳與郡人也自帝舜之苗漢晉過江居於武康前溪卜室皇祖皇考夫

人秼年令淑禮歸錢氏二門□行和順兼幷四德賢夫錢公諱昌爲仁剋嗣

愠艮□□鄉黨在於府幕遠鎮首涉卅餘年爵封位至□□□披朱紫去大

歷年中舉家遊於閩甌卜宅□□□林立焉嗚呼受性差牙一劧先□夫人

再周□服三歲侍靈禮制已踰容華弗改育男有五育女一長國榮二華三

朝四進其五國泰不幸而早逝其女禮過范門夫人春秋八十有一長慶二

年壬寅季夏六月朔廿八日歿於私第儀禮有恒府從禮窆以長慶三年建

仲秋八月癸未朔二日甲申葬於上林東白羊西小山之岡其墳甲首新塋

是禮也東西南北四至恐陵谷遷移桑田改變乃爲銘曰嗚呼夫人容華永

逝高堂寂寂空增泣涕□□□□□□泉門永閉雪起□松白楊搖曳□□□

年雙門令萬歲

余夙擬研究越窰磁器以探索陶磁嬗變之迹以磁器製作之精應推越窰

為祖也民二十一二年曾託邵洵美調查以其籍隸餘姚家有田產佃作易
於從事嗣聞已有所得係從沿上林湖濱掘出廢窰之址磁器雖多殘缺而
確為越器無疑但洵美力言其無余亦不再問此機一動鄉民聞風與起紛
紛發掘至二十四年杭滬已遍地均越器碎片矣價則由數文而漲至數圓
國外人購求者至多余反無之二十五年春余至杭乃購得十餘片復在陳
萬里處得見精品甚多越器胎骨帶灰色而較鬆不如定均白與紫胎骨之
堅緻其釉亦微帶黯晦不如龍泉之鮮豔然因此正可證明係該時期之物
蓋技術尚未臻純熟也又近日研究越磁者甚多意餘姚產磁自五代迄
今未替除近製不足論外以前所產孰為五代孰為北宋南宋與元明清須
詳加分別若籠統言之祇盆迷惑耳大抵五代製多係貢與汴宋或錢氏上
用故花樣多作龍鳳及牡丹等從製作圖案上判其年代或不致大差

四川大邑磁

四川大邑窰製器始見杜工部詩但從無收藏者月來余曾見兩批一爲鍾山隱一爲某皆川人自蜀道攜來滬者據云緣近日開公路發見廢窰故出土甚多某君所攜將及千品鍾則百餘品耳大抵皆動物如龜犬魚之類長不及二寸形態生動而製作粗陋釉色極渾厚而敷燒不勻可斷爲唐製以其不成熟也余意大邑窰亦自唐迄明皆有之如越窰然不過此二批當是唐物耳

唐開元銅簡

大唐開元神武皇帝李隆基本命八月五日降誕凤好道真願蒙神仙長生之法謹依上清靈文投刺紫蓋仙洞位忝君臨不獲朝拜謹令道士孫智涼

齎信簡以聞惟金龍驛傳太歲戊寅六月戊戌朔廿七日甲子告文

內使朝散大夫行內侍省掖庭局令上柱國張奉國本命甲午八月十八日

生道士涂處道判官王越賓壬寅八月十日傔人秦返恩

此簡今藏貴州安順民衆教育館徐森玉曾搢以見贈文中凡國字皆寫作

囻與武曌所造之囸字又不同

漢南越王家中古木

南越王家中古木世所豔稱余從關寸草手得其三爲甫五甫七甫十皆僅

長尺許審爲截出有字者一段餘木不知何往余審其紋理直而少節殆爲

杉類聞有一完整長丈餘者爲陳大年所藏後欲以贈余未果 此卻無字 此三木

之可珍以甫七之七字古寫皆作十而十字則作十其區別僅中一筆之長

短而已此七字恰作十形又適有甫十之十字作十形者爲證於研究古文

字者得一確據可喜也

殷墟刻字玉飾

自河南各地發見甲骨以來其他商器出土者亦陸續發現惟有雕鑴文字者尚不多見三十年前定海方氏所得片玉則至精湛文曰乙亥王錫小臣艅譱在太室十一字足爲商器刻字之冠羅叔言唐立庵于省吾皆有考錄余維古之刻玉本有專技後來轉失其傳所謂昆吾之刀切玉如泥昆吾何地現尚未能確定然必有其地其物則無疑也今德製某種鋼刀已可刻玉又近年鍊鋼皆主出爐後浸之於水我國自古鑄刀劍早主用淬已在二千年前且須擇某地之水今不知外國鍊鋼之水是否必須選擇吾國崇古之士動言吾國古代各業之優良此自不能盲從然以往遺留之精華當然不可埋沒且應發揚光大此亦論事者所宜知也

清代行有恒堂所製文具

清代嘉道間宗室定王後裔別號行有恒堂有文采而好精製各小物品對
紙筆箋扇硯陶磁用具無不精雅絕倫二十年前流出市上者頗多余亦收
得不少尤其所製角花箋紙質既佳而所印角花圖案既工巧色澤復澹雅
得者皆不忍輕用余二三十歲時尚易得用集轉瞬即罕見矣偶收得一全套
用楠木匣分為七層底層較大上以次遞小如寶塔然每層皆五六十張不
等為葉更端所得徐樹銘為之題識每層均有人題詠余以之贈吳湖帆滬
上驚為詫見嗣後京津滬仿製者紛紛而原製遂絕蹤迹矣

麥嘯霞廣東戲劇史略

廣東戲劇之源流正變麥嘯霞所著之廣東戲劇史略述之甚詳備且確當

惟其中言京劇之入粵由康雍年間有演員張某號攤手五者因爲清廷所

忌逃之廣東以其技授諸藝人又至善禪師以武術傳之紅船故粵劇武功

超於各地斯固然矣然恐尚不止此如揚州畫舫錄謂廣東劉八工文詞好

馳馬因赴京兆試流落京腔成小丑絶技揚幫不能通官話近春臺聘劉八

入班本班小丑效之風氣漸改劉八演廣舉一齣無人能效之又云歌者紆

山單橿至惠州入陳府班爲老生所得纏頭山積未幾舟泊海珠遇風至虎

門爲海船所得留居舟中作青衣二年是知乾嘉間粵劇與外江班之往來

不少其技藝之交換固意中事也嘯霞此文洋洋萬言考訂極其精密惜日

寇侵香港時嘯霞遇炸身死

墨緣彙觀再志

墨緣彙觀作者之考訂余曾爲長跋記之頃年蕭頭之永憲錄出版卷四中

有一段涉及安氏者云故罪臣揆敘家人安圖自康熙五十二年至雍正二
年計銀三十餘萬兩事覺拿交刑部籍沒其家安圖之父安三當明珠爲相
時甚用事聖祖洞鑒珠令潛處揚州挾巨資行江西吉安等四府三十萬印
鹽及珠病革聖祖欲問又以安三乞恩故復還京師及揆敘卒無子以所有
家財八百萬獻於宮府令九貝子掌之予安三銀百萬兩資生以贍養敘母
妻圖之弟封隸允禩門下仍居揚州行鹽矣此段紀載可證安氏三代即祖
安三父安圖本身安岐及其家居揚州之故至揚州畫舫錄屢言安麓村家
之豪侈亦因之明瞭至李斗所紀安氏後人布樂亭則不知係安圖之後抑
安對之後矣至鄧文如筆記謂安岐或作安圖則將其父子誤作一人殊嫌
失考

清初各家贈周櫟園詩文冊

此冊由端午橋家流出書畫家不之貴故爲余得各家事歷具載跋中茲錄

於下

周櫟園先生官揚州及官閩中均有惠政內升副都御史駿駿嚮用矣而督

閩者許之奪職下獄解閩對薄獄未解海寇圍省城出先生於獄駐守最衝

要之射烏樓圍解仍就獄又調赴刑曹再勘議死罪議立決章皇帝未許卒

出之遺居揚持親喪揚人閩人作詩文投贈者廿五家以公子在延詩殿之

裝爲兩冊詩文具備真大觀也首張遺初名鹿徵號璞生江寧人明諸生蔭

錦衣千戶國亡變姓名入深山閉戶著書自號白雲山人見留溪外傳鄧漢

儀字孝威泰州人有過嶺集見感舊集徐延壽與公之子號存永家鼇峯紅

兩樓書籍遭亂並田園失之見漁洋詩話王澐原名溥字大來一字勝時世

居聽鶴軒爲陳子龍弟子師生患難時卓然有東漢節義風見陳忠裕傳胡

介字彥遠浙江錢塘人見遺民集汪楫字舟次號悔齋休寧人舉博學鴻詞

有悔齋集李澄中字渭清號漁村諸城人舉博學鴻詞有漁村集均見鶴徵

錄許琰字天玉明崇禎己卯舉人王漁洋稱為閩海奇人有梁園集見福建

通志冒襄字辟疆別號巢民如皋人壬午副榜授司理明季四公子家有水

繪園最稱豪俊後淪落以死見雉皋詩徵杜濬字于皇號茶村湖廣黃岡人

有變雅堂集見湖北通志黃澍之字靜宜福州人史忠正公幕府上士見感

舊集陳維崧字其年宜興人舉博學鴻詞有湖海樓集見鶴徵錄陸繁昭字

拒石錢塘人布衣見兩浙輶軒錄林嗣環字鐵崖順治己丑進士自號徹呆

子著有荔支譜見福建通志紀映鍾字伯紫一字蘗子號戇叟上元人有真

冷齋集兄遺民集高兆字雲庵號固齋福建侯官人見西河詩話公長子在

延號梨莊見徵刻唐宋秘本書目陳潤字龍章福建人陳焯字滌岑黃志遵

黃文煥皆福建人王有年河南人見本文餘再考

此跋夾在冊內不知何人所作殆端午橋所擬之稿也各家詩文無甚卓越

之作但小行楷則皆精絕冒巢民字尤勝其文則似爲陳其年所捉刀張瑤

星兩賦頗罕異惜其文集不載此兩賦也福建徐與公紅雨樓藏書近年始

陸續發見王漁洋時謂其並田園失之恐有差誤此冊今贈與潘伯鷹

論古泉幣之搜集

二十年前我有一個時期在滬頗搜集我國古錢其時從事此道者有張絅

伯丁福保張叔馴羅伯昭等張爲來遠公司轉輸財力雄厚丁亦有時與人

交換張絅伯羅伯昭則較有研究性余則僅涉其藩但性在研究以爲此是

與歷史學經濟學互相關聯的但我以研究史料部門過多轉不能精專故

雖曾與丁等發起古泉學會而堅辭爲會長該會所出會報亦僅及數期遂

爾中止其時北方有方若兩搜羅亦富並出有言錢別錄不久張方所收均

歸於陳仁濤蔚爲全國之冠旋又售與公家其品目余未之見但知就十年

前而論陳固不愧集大成之目也近年各地發見古貨幣甚多前此收藏家
苦搜數十年而不得之品層出不窮又前此收藏者往往重古而輕今重漢
族而輕他族重國內而忽國外重銅鐵而忽金銀與牙貝及鈔幣重貨幣而
忽歷勝品裝飾品今則陸續涌現光怪陸離以吾國歷史之複雜久長若匯
集陳列幾可成一博物專館惟是目下舊歷史結束新歷史開端以往的經
濟財政中的貨幣理論制度均將別開生面亟待為全面的總結尤其需要
匯集實物為綜合研究的資料此類搜羅陳列尤其有特別需要竊意可以
最近國內各方面已有的實物集中陳列即已比較足用至如何布置須以
專研此道者任之最要者係由玩賞性而轉為研究性目下廣為搜集為時
尚未晚也

　端溪硯石

石硯之用與書法殆不可分各地之石以端溪爲最而端溪之石又以水深
處爲最此皆不待再論吾國佳硯近五六十年來已悉流入日本此亦無可
諱言今日如云用毛筆與石硯似不免爲不識時務然如未全廢書法則保
存舊日佳硯似尚不失爲研習古典文藝之一事況琢硯亦一傳統藝術也
端硯自光緒中張之洞曾開一次號曰張坑嗣即絕迹因每開一次輒費數
萬金得不償失也十五年前余在廣州曾擬約同人續開一次因開採之勞
費全在抽水以前無抽水機而坑道又窄遇水以小桶汲送而上費時費力
今如用抽水機可頃刻卽涸坑道開闊亦可量用小型機器僅選擇刳截須
用人工此則須賴經驗不關財力與工具也綜計一切所費尚不須一萬圓
約可得百餘硯擬約百人各出一百圓爲之但迄未果今後恐難以從事矣
林白水被害死時猶拳拳於其藏硯亦屬佳話湖北有王文心者藏硯至數
百今皆不知何往

近年各地出土墨硯頗多遠至戰國秦漢然製皆渾樸用石用陶不等大抵皆圓形四周有池中心微窪以受筆舐此制似明代猶然清代少書大字又少懸肘多伏案作字不取遠勢故不盡需中窪此硯之時代可一望而知至琢硯之法俗工往往祇求細巧而不知細巧非最重要昔人曾云石本瘦硬物巨工必須做到肥潤靈活方爲妙手此言誠然余所藏顧二孃杏花雙燕又恢道人寫經硯之鵝衡麥穗皆合此規格誠妙品也徐濠圓藏硯至八百今聞大部分已捐贈天津市博物館

記歷年藏硯

余平生得名硯甚多隨手散佚茲就記憶所及彙錄於下

鮮于伯幾硯 端石長方形無雕刻溫潤無匹恒如水欲滴出硯側刻隸行伐硯六篆字背題云雲眩其色玉鄰其德期與藏寒知白守黑樂性養和臨池自得天台焉玄翁之永樂丁酉重九後二日大同武達宇作行楷

遺余古硯品質兼美乃鮮于氏故物也因銘而志

趙閑閑硯
端石池上刻雙劍四周作細花草背刻一馬繫於柱上上題曰古硯銘不能鋭因以鈍篇體不能動因以靜篇斤惟其然則以能永年楷書款題房開上作閣下作閑不能閑也異

張齊賢硯
端石四周細雷紋邊背刻鹿一上刻方碣式銘曰鹿寫亏咽咽得壽亏千秋受天祿亏田休張齊賢銘二十字字作古籀文但似多杜撰宋元明人作古籀多如此不足也異

黃石齋硯
端石溫潤異常長圓形背有石齋自銘萬年少銘於兩周匣有莊同生題壻有湯貽汾題又趙之琛題篆橫門有張廷濟題外有鈍囊張廷濟題石四字下署道光二十一年辛丑九月七日嘉興張廷濟手敬題印二上爲廷濟下爲張叔未

馬湘蘭硯
端石長圓形背刻雙鈎梅花一枝題清香生硯水潤色靜書幀十字款篇守真爲百穀文爲十字書匣爲舊漆上搽綠牙腿龍一小方

顧二孃製硯
端石豬肝色四周刻勾雲池中刻落杏花數片皆若隱若現於不留手背刻雙燕逐杏花而飛一燕衘花片一燕衘之神態生動燕羽茸毛皆顯露而用刀極淺非細看不能辨真鬼工也末刻吳門顧二孃造六篆字外爲紫檀匣匣盖題製硯六隸書題香山黃峭蔬藏頂輪居士題印一作杭卡二字盖梁松齋所書也

顧二孃小像硯
青端雕葡萄松鼠左側有吳郡顧二孃造六篆文其細刻蠅頭黑漆匣底有慈篆藏硯小印

黃莘田小像硯
端石極溫粹細膩背上刻匙仙匙儒背下刻莘田荷鋤像下方有黃氏珍藏印面之池上刻一井端十匙老人自識背中刻莘田荷鋤像下方有黃氏珍藏印面之池上刻一井

黃莘田生春紅硯
端石上端刻流雲刀法渾雅背刻姬人像案列筆手持如意題云小窗書屋相爐媚令君曉夢生春紅莘田楷書一邊刻生春紅三隸書下香雲珍藏

四行書一邊刻端江共汝買歸舟翠羽明珠汝不收祇裹生春紅
一片至今墨瀋淚交流款書十硯老人黃任皆楷書並莘田一印

黃莘田硯

端石水坑舊葉白青花自題云白葉青花出水鮮羚羊峽口晚生煙紫雲一片剛如掌
染得山陰九萬箋莘田印二上作黃字下作任字邊銘曰侯汝卽墨封汝萬石以汝爲
田可以逢年十六字隸書
又鋤月生寶用五字楷書

黃莘田硯

端石面題藏己巳初冬黃莘田招同儕王莅張南坪重集十硯齋撫西洞水巌信爲可
樂莘田出石索銘並題以識之雲間沈大成印泚學子下卽雲浦劉

黃莘田硯

端石珍藏背銘出匣劍光芒射人蕉白硯文章有神與君交如飲醇紀君襄
如大椿二十六字隸書款學子爲莘田銘印章文大成之印泚學子下卽雲浦珍藏
泉四莘田珍藏背款

黃莘田硯

端石背刻詩云羚羊峽月高粉雲一片沈江皐欲散不散能堅牢風紋水紋相周
遭窮淵謞峇而甄陶石工下雄斤斧探索求窈穴驪鯨鳴鳴羊肝鮮劕微膩燥㫁不留手
百川砥礪揮宜亳鷹金石聲窒非豪康熙己亥六月莘田任印二一刻黃字一刻任字匣面刻伯珍

藏第五硯
六隸書

恢道人硯

端石質厚重地刻鳳一邊刻二印
上爲金石存詞下爲笠翁珍寶

李笠翁硯

歙石邊地刻鳳一邊刻二印

葉蓁女史硯

端石沿邊鳳樓悟背題乾隆四十有一年歲丙申春三月鐫於皋蘭□之來鳳
樓□□女史葉蓁珍藏印篆蕙心匣刻來鳳樓硯四隸書又詩曰金谷委芳塵蛾
藉石之置爲之渾圓活邊刻恢道人爲經之硯七篆字
眉總絕佃料應工染幫可是墜樓人丙寅文如印二一爲鄧二爲
香花供養盦鄧君之誠之作也此硯與太清硯由文如讀與余

顧太清硯 端石冰紋青花太清春銘曰瑞溪石平如掌蒼煙靄白雲繚雲人貼君子賞直以方無
邪想二十四字行書瑧題 天游閣太清印刻一春字又承霧盤仙人掌中紋
兇羅綱一片石百年賞百年後無我想太素室以文子敦崇禮臣所著芸窗瑣記及紫藤花館詩稿于乃從禮臣壻家買得之已五月之
贈嫁見以文子敦崇禮臣所著芸窗瑣記及紫藤花館詩稿于乃從禮臣壻家買得之已五月之
誠匣面題曰天游閣大平硯六隸書歃日前太清硯奇遇今復得此硯謂非因緣可平
小鬖眉于韻事沈傳紅橋阿琴亦俟吟賞然疑非得好者為鄧之未必真鼎其視太清一代驚才當尊
因顧齋曰清心云已文如印二為鄧二為清心齋藏
易安之席正有天人之別遂與來鳳硯同為荒嶺二笑

顧阿瑛硯 澄泥作琴式面刻雨過琴書
潤五字行書款作玉山二字

朵雲硯 端石如掌大全身作雲形中刻朵雲二篆字圖章似篆一筍字不能定為何人之物邊
有隸石觀三隸書當條楊龍石也又凹入處有清潤僅玉四字隸書僅石題乃討儕石也
口石上端刻五蝠紋匣寫殊漆髓籌目上刻硯銘曰澄石琢者雜游藝圖硯
書帷朝夕摩千歲期十九字草書款署孟端二字硯背刻□□□□四字

王孟端硯

余甸井田小硯 端石上方刻井二篆而開一小方池地底加陽文十字適成田字形合成
留井田三字背銘云上農夫樹厥德其次者滋學殖又其次以力穡荒而不治

文彭鼓形小硯 端石作長方鼓形四周有龜紋
背刻文彭之印四篆字方章

王鐸硯 石出自山水高下四凸完全一幅孟津畫也背銘曰此
端石面背皆刻山水近平水飾以山水形意欲存代故王鐸製篆書

蘇軾斷碑小硯 黃石礪製面有道周二字印背
為東坡自書詩刻石之一截

農斯懇
句楷書

小玲瓏山館硯 端石作荷葉形上鐫一蟹背刻海晏河清四隸書款題小玲瓏山館印章馬日璐

石濤硯 端石蕉葉白匣面鐫石濤濟山曾一枚閣中書畫硯十二字行書印章瞎尊者

修竹盧得黃鷓鴣製硯一不之識以為宋硯求千金余告以此為明末清初人堅不信因與約如售不出當先歸余嗣南京日本總領事須麼一見以三百圓攫之去硯長方形長不及市尺五寸製作渾樸石質亦佳款祇晦木二字宜市賈之不識也

論書法

書法應根於篆隸而取法則碑勝於帖此一定不易之理惟宋元兩代工篆隸者不多故字帖一時盛行實皆為山陰系統所籠罩明中葉以後漸有研習及金石者雖不軌於正然途徑已開 如趙扎夫之類也 至末祚如王覺斯張二水阮圓海傅青主之屬大抉藩離然其工者頗足與華亭爭席至康熙帝崇尚董

體天下從風沿及雍乾終至每下愈況至嘉道乃窮而思變崇碑黜帖之風

遂起逮包世臣鄧完白出益揚其波而鄧之造詣更足證成其說華亭統緒

因失其光燄而書法乃漸漸開一新境界矣此與經學之今文學家等詞學

之推尊五代北宋等崛起同為政治解紐之一趨向同時亦可說是顯出藝

術上之一綫曙光遂有李文田康有為沈曾植曾熙等書家之出現始脫去

大卷白摺之桎梏然嗣後無能發揚光大之者則時代為之也明之趙凡夫

等提倡行草式之篆隸當時怪之後亦無人推許其實要為豪傑之士吾見

王覺斯傅青主等之隸書渾勁遒麗幾追漢代意其運腕結體必融合隸楷

別具爐錘包康之藝舟雙楫亦衹言其概略耳慎伯腕活指死之說吾深以

為然此本吾國書法之要點蓋昔人席地而坐即使倚几而書寫時肘腕勢

皆懸空其力必將聚於指筆紙三者聯接之處然後成字其有力係當然的

至力之大小則視運腕及執筆之法如何如運腕之周徑愈大則凝聚於筆

端之力愈大否則將遞而縮小又執筆時如手指能將全肘腕之力通過筆
桿而至筆尖則力必雄厚否則力必遞減而皆以肘腕掌如何動法及手指
必不動爲前提至於結構姿勢韻味則另是一事肘腕掌三者之比則以能
運肘者力爲最大運腕者次之運掌者又次之用指者則不足論矣茲爲圖
如下

力　力　掌　腕　肘

自有桌椅以後寫字者皆伏案而書於是肘腕皆提不起能運掌者已爲難

能康有爲即以運掌自誇包世臣亦時涉於運掌其實皆對肘腕不易深著

力也凡運肘腕者既有力矣又須令其力經指而達於毫端並盡筆毫所具

之功能悉達之於紙而無損漏斯爲盡善顧談何容易祇其理如是耳從晉

唐小楷細味或可悟一二以唐仍席地而坐故規範猶存至工拙又另是一

事米元章自誇其小楷亦或因此蓋以盈丈之勢縮之於一粟自然與像不

凡凡一切虛怯板滯之弊掃除淨盡矣至拓之盈丈理亦猶是蓋運肘一周

可能直徑至三尺在三尺以內大小之字決不至撐不開站不住此爲書法

第一要義昔年有友人以其兒童初學之字求敎余曰應以大紙大筆儘他

亂寫愈大愈好不管筆畫對不對結構像樣不像樣令其放膽放手但不許

用手指來動作結果七八歲小孩寫出字皆雄麗異常見者不信其爲兒童

所寫此其確證又三十年前狄楚卿之有正書局欲印徑寸寫字範本余敎

以用舊搨洛神十三行小字攝影放大至徑寸用以製版印出後見者皆不

信其爲放大者蓋足徵王獻之之寫小楷本與寫大字無異也若以清朝翰

林所寫之白摺小楷放大至一寸尙成字乎

寫字學綱要 一九四零年在香港廣州大學講

書法爲藝術之一凡藝術之奧秘多不易以言詮但是如希望藝術能爲多

數人了解其內容非設法說出不能令人依法練習所以不能不加以說明

本人今日講題爲寫字學綱要

寫字學卽普通所謂書法因書法的書字很容易誤解爲書籍的書將動詞

解錯爲名詞故不如改爲寫字學比較令人觀念淸晰古人對於此種學問

名爲字學或曰書法日本人則名爲書道今直接名之爲寫字學意謂此乃

寫字之學問也

寫字學可分四大類言之一技藝二工具三傳習四修養此四者由初步至

大成都可以包括本來書法乃我國特有的藝術並非世界各國所同有且

四千餘年傳習下來亦不自今日始自有金石文已經有了書法其中有許

多精義古人每每不肯明言所以往往失傳今所說的四大類不過略言其

大概而已

一技藝何以先講技藝呢因為對於技藝無相當成就者不足以言書法技

藝之內容有五甲運筆乙結構丙筆力丁韻味戊氣勢

甲運筆筆乃寫字最重要的工具古人的執筆有應注意者例如在鍾繇與

王羲之之時代均席地而坐故古人執筆皆懸肘而不切案至唐代尚然今

人則伏案而書不復懸肘所以難及古人古人祇有懸肘次亦懸腕以運筆

絕對無以指運筆者名家中惟蘇東坡用指運然在寫捺時已非常勉強蓋

其勢然也古人不特作大字懸肘即作小字亦懸肘以指死掌活為一定法

門若以數學三角原理言之指運之活動範圍最小掌運者較大用到肘臂

其圈更大矣故古人書能取勢後人坐而寫字又多伏案至清代因考試關

係專取呆弱之小楷更使全國束縛其手有如纏足其能獨具隻眼出乎流

俗力追古人者實不容易也清橫雲山人寫字每閉門不使人見其甥張得

天窺之乃以繩繫以懸其肘若磨穀焉者此乃知古人之法而力不能到

乃假助於繩以成之可知手受束縛後解放了不易矣

書法工力之深淺以懸肘爲上懸腕次之掌運又次之指運爲最下此不易

之原則也至於布指應如何各家主張亦不一欲求結論殊難此點從略

乙結構每字之結構不能限定否則如算子不復成書故結構之妙存乎一

心

丙骨力假如結構得四平八正而無骨力則字無精神如不作藝術看則無

所謂否則旣解執筆之後必須注意骨力二字也

丁韻味既有骨力尤須有韻味否則其硬如鐵索然無味亦不成書

戊氣勢字字有氣有勢務使大字如細字細字如大字大字縮小固有氣勢

小字放大亦有氣勢

以上五者寫字時必須注意苟五者有相當心得寫字便有相當成就矣

二工具運筆結構筆力韻味氣勢五者如何然後能熟練及臻於巧妙則不

能不有相當良好工具以爲之助孔子云工欲善其事必先利其器正如建

屋必須選擇良材一般前人有謂不擇紙筆亦能書者祇可作變態看非的

論也自有毛筆之後蘸墨而書筆之種類甚多製筆之取材本可無限量不

限於某一種原料也筆商筆工守舊不敢取別種毛以製筆殊爲可惜觀夫

陳白沙以茅草製筆蕭子雲以嬰兒胎髮製筆其嘗試亦能成功筆之選擇

以健毫爲主此有相當歷史凡古人善書者多用健毫如衞夫人之冤毫王

羲之之鼠鬚是也近人多用羊毛以矜其能殊不知羊毛之流行不及二百

年清代以用羊毛筆而著名的祇有包世臣一人（著有藝舟雙楫）此外未聞有用羊

毛而得名者

其次用墨此問題之解決殊難前人造墨不惜工料千錘百鍊始底於成今

人偷工減料墨色灰淡殊無光彩現在市上所賣之墨質料均劣而舊墨難

得光緒間墨亦成古玩價等兼金矣余每欲聯合海內書家與製墨者約專

製佳墨爲之認銷但始終因交通及材料問題不能實現至於製紙亦然現

在製紙者多利用機器而手工製紙漸見其少將來書家取用之紙亦成問

題至於墨硯更少人注意矣

三傳習既有工具如何練習則傳習尚矣習者練習也淺如小

孩食飯亦須先有人教況書法爲藝術之一乎與其師心冥索不如得人指

點一語故貴有師承否則行錯路綫將來更改甚欲回復正路已甚遠矣

有了好師承隨之而行便要在仿模下功夫蓋祇有耳聽不如心手眼實踐

之為愈也仿模階段必不可少至於應學何家亦要人指示最妙能得寫字

學專家以請教之然頗難得蓋現代社會凡百事物皆以時間經濟金錢經

濟為原則能以長久時間以專門研究書法之人誠不易得也既有人指示

矣則專心仿模務求形似迨手遍真之後進求變化何謂變化譬如食物入

胃要消化之去其渣滓而提取其精血以營養其身體學書亦然

日積月累鍥而不舍臨摹既久自生變化此時不必專學一家可縱臨各家

又如食物愈多則變化亦多也發生變化之後又要能融會各家加以心

得及取所見所聞和詩書之修養其階段之進程如下

師承→傳習→變化→融會

四修養有志於寫字學及欲成書家者單恃技藝尚不足也其最重要者還

在修養蓋我國藝術向重個性要把整個人的人生觀念學問胸襟流露出

來此乃我國藝術特殊之點亦寫字的藝術例所應爾也故欲其作品得藝

術之精神必須注意修養然如何能使每人的精神向上能以書法表露其

精神此點頗難以言詮請以釀紹與酒喻之紹與酒之製法蒸熟米之後吸

收蒸氣蒸氣凝聚爲水再加以其他材料乃成爲酒此酒愈舊愈佳待其雜

質下澱埋之地中感受地氣將其火氣去清乃成純酒蓋原料好工作好仍

須夠時候待其爐火純青纔算醇酒也薰陶浸潤日積月累逐漸變化然後

成功如求急功即使好酒亦醇味不足夫藝術之成就與但求實用者不同

若求急功何不以打字機爲之今之談書法者如製啤酒即製即飲隔年則

失味矣各位入世做事因服務所需另一說法但不可不知藝術與實用的

界限也兩者之間如兩間屋雖然相通其實各自各其態度自別於人其言動舉

問學問包括一切學問知識學識豐富的學者其修養之道第一爲學

止皆可於字裏行間覘之例如朱九江先生雖不以字名但後人見其字者

即知其人之有學問也反之一無學問之輩亦可於其字見之

第二爲志趣志趣卑下貪財好色影響於修養極鉅蓋見解低下思想低下

實際上已談不到修養卽使對於書法曾下苦功然其字之表現亦卑卑不

足道也

第三爲品格人品高尚而又有相當寫字修養者不特其人令人欽仰其片

紙隻字亦令人珍重孔子所謂誠於中形於外其下筆固已加人一等矣中

國畫家最重修養畫匠之畫一望而知此雖或爲心理作用然缺乏修養者

不能入藝術之林已成爲古今定例矣故能融會學問志趣品格於書法之

中其藝術之成功乃大否則小成而已或不完備而已

由此觀之要成就書家並不容易但吾人亦不可畏難蓋任何學問皆有必

經程序寫字亦然故余主張寫字之稱爲學也總而言之無精神之修養者

非真正的書法藝術

論書畫工具

書畫之道本由功力然工具亦極有關係如筆墨紙絹硯等皆是也筆與墨

爲直接使用之物紙絹則所以顯其形象者由各種物品作筆至用毫毛已

臻至善故用之二千年不變惟墨亦然但自科學進步今後原用之佳筆佳

墨是否尚可改進以期物更美而價更便應尚有研究之餘地惟原

有製法之優點必應知之保存之仿效之然後能言改進在目下經濟體系

根本變化之際能否顧及固一問題也例如毛筆之供大眾使用恐不能全

如鉛筆及鋼筆但毛筆之需要固在且更有其特色則毛筆固仍需生產因

此原料之取給毫毛及筆桿及手藝之訓練供需之調劑以及舊法之提鍊用途之

配合等等所關亦非輕微固非專爲守舊及爲少數藝術家致用計也吾聞

各鄉村因寫大字報寫標語而感毛筆及紙墨之缺乏矣將何以應之乎至

於藝事更不待言書家畫家苦乏相應之工具固矣乃至水彩畫油畫木刻

之顏料油膠及筆刷色碟刀削紙板等亦不能充分應付需要也將求之國

外乎則苦耗外匯如求之國內則生產不及且製造未盡適用此非吾人所

應舊起亟圖者乎且如本國所固有之原料如銀硃紅花石青石綠藤黃藍

靛松煙油煙香料兔毛羊毛黃狼尾貂毫鷄毫木竹膠等等來源固未乏絕

也不採集加工運儲則等於零矣故此等工具之保存及改進固不可再緩

願言經濟文化之躍進改進者注意焉 一九六零年十二月記

抑言及藝術上工具之需要吾竊亦願有言者吾國歷代以供帝王貴族需

要之故一切製品極其精能萃無窮之勢力物質以爲少數人之用其理固

悖然因此對藝術之發展及個人之技能皆緣之進步亦爲不可沒之事實

且因前此勞動物質及時間皆不重視故一物之製成可糜無窮人力物力

而不恤現代勢不能如此故有許多精品勢不能再造因此僅存之古代文

物必應特別保存以供研究與效法非為個人玩賞之具也吾人生此時代

必應有超越時代之精神但如為條件所限不能追步往哲之成就亦至少

應將其製品用意保存以存模範所謂古為今用義實如此如藉口不能生

產轉棄之如遺不復保存研究此乃淺率皮毛之見非有文化之民族所應

出也竊謂敢想敢幹之精神在文藝方面應表現於下列之點即承認及認

識以往各文藝之優點及其所以成就各優點之條件同時在精神物質方

面更設法超過以往之條件以期其成就更優於往昔或能與之齊驅例如

繪畫及磁器其所用之顏料如紅綠藍以前皆用礦物質加以調和配合及

其他方法遂成佳製今此類礦質國內外是否業已斷絕竊恐未必且或有

代用好料亦未可知如能取得而加以其他方法亦未必不能企及往昔何

可妄自菲薄而坐令國家民族之遺產遺法遂以中絕耶且何以未經奮起

及試驗而遂斷定此一時代之民族能力遂遠遜於前代且無法適應此一

時代之需要也

以上云云本不限於藝術然藝術亦自不能外此其藝術所需之工具更亦

不能外此吾累年斤斤饒舌於文房用具亦正因此此非專為一物之微及業

此者著想也竊謂藝術所需與一般用具不同或者不可能大量生產然量

之大小亦正無定我國地大人多以人口六億五千萬計百分之一即達六

百五十萬人以六百五十萬人所需要之物算大量抑為小量即如毛筆似

非必需矣然各地無不寫大字報可能需要千萬枝毛筆是否聽其闕乏如

年需一二千萬枝毛筆而謂不可能於其中製較好之筆一二十萬枝 即亦百分

之一以供藝術上之需要由此製毛筆所需之原料如狼毫兔毫

馬毫雞毫等本非缺產乃等棄物即經濟亦太予盾矣竊願言物資商業

者一加思考而負責文藝者亦亟起圖維也

毛筆

吾國之有毛筆莫詳所始所謂秦蒙恬造筆實不確當蓋殷墟甲骨已有塗
朱長沙楚簡更多墨寫也三十年前西北科學考查團於居延見漢代毛筆
西北科學考查團之產生實緣司坦因第二次來吾國欲再往住新疆發掘古物公開請求我另部保
護而外部亦公然許之余時在北京聞之堅持反對而外部視爲多事且以不能反汗篇辭余不得
已乃約同文教界抗爭外部心懦爲始有意轉圜並主張合作余意合作者應各有其本位不然便
成彼之附屬品然此本位何從產生且值文教經枯竭之時必須長途經費將從何出衆均有難
色余日姑先組織再籌經費於是由北大等機關組成一西北科學考查團與司坦因之團體訂立
分工合作規約以免司坦因過於專恣橫行其所需經費則另行籌畫各各團內各單位無法擔任余
爲之奔走募集但所缺仍多其後蔡孑民爲籌得行萬圓始克終事當組織時
余因不在何單位故無法列名專後遂迄不復過問團事馬叔平始專其實　馬叔平曾有記
漢居延筆一文述吾國筆之歷史頗詳其文如下
我國古代之筆之保存於世者曩推日本奈良正倉院所藏之唐筆爲最早
此外無聞焉不意今竟有更早於此者此誠驚人之發現矣爰就研究所得
儘先發表以介紹於世之留心古代文化者二十年　一九三一年　一月西北科學

考查團團員貝格滿君於蒙古額濟納舊土爾扈特旗之穆兜倍而近地方

其地在索果淖爾之南額濟納河西岸當東經一百至一百一度北緯四十一至四十二度之間一

發現漢代木簡其中雜有一筆完好

如故今記其形制如下

筆管以木爲之析而爲四納筆頭於其本而纏之以桌塗之以漆以固其筆

頭其首則以銳項之木冒之如此則四分之木上下相束而成一圓管筆管

長公尺二寸九釐冒首長九釐筆頭（露於管外者）長一分四釐通長二寸三分二

釐圓徑本六釐五毫末五釐冒首下端圓徑與末同

管本纏桌兩束第一束（近筆頭之處）寬三釐第二束寬二釐兩束之間相距二釐

筆管黃褐色纏桌黃白色漆作黑色筆毫爲墨所掩作黑色而其鋒則呈白

色此實物之狀態也

按索果淖爾卽古之居延海漢屬張掖郡後漢屬張掖居延屬國額濟納河

卽古之羌谷水亦卽弱水穆兜倍而近之地據木簡所記在當時爲甲渠侯

為居延都尉所屬侯官之一復就所存木簡中之時代考之大抵自宣帝以

訖光武帝若以最後之時代定之此筆亦當為東漢初年之物為西紀第一

世紀距今約千八百餘年矣羽毛竹木之質歷千八百年而不朽非沙磧之

地蓋不克保存也今定其名曰漢居延筆

自來器物必利用天然之材而後事半功倍筆管皆以納毫宜

於用竹而此以木者蓋西北少竹材不易得木則隨地有之徵之簡牘亦木

多而竹少可以知其故矣崔豹古今注言蒙恬造筆曰以柘木為管晉書五

行志曰晉惠帝時謠曰荊筆楊板行詔書是古有以木為筆管者矣惟析而

為四又冒其首不知何所取義耳

其筆頭之製法則齊民要術載魏韋誕筆方言之最詳其言曰作筆當以鐵

梳梳兔毫及羊青毛去其穢毛使不髴茹 以上據御覽六訖各別之皆用梳掌 百零五所引

痛拍整齊毫鋒端本各作扁極令均調平好用衣羊青毛縮羊青毛 擬青有去 髮毛

一〇

兔毫二分許然後合扁捲令極圓訖痛頡之（頡義未詳）以所整羊毫中或用衣中

心（御覽引作羊青爲心）名曰筆柱或曰墨池承墨（名曰筆柱或曰墨池）復用毫青衣羊青毫（躁）

誂如作柱法使中心齊亦使平均痛頡內管中寧隨毛長者使深寧小不大

筆之大要也

宋蘇易簡文房四譜載王羲之筆經亦詳言其製法其言曰採毫竟以紙裹

石灰汁微火上煮令薄沸所以去其膩也先用人髮梢數十莖雜青羊毛並

兔毫（原注云凡兔毛長而勁者曰毫短而弱者曰毳）惟令齊平以麻紙裹柱根令治（原注云欲其體實得水不脹）次

取上毫薄薄布柱上令柱不見然後安之（初學記二十一紙部引採毫竟以麻紙裹柱根次取上毫薄薄布令柱不見然後安之之二）

十四字

又晉崔豹古今注問答釋義篇曰牛亨問曰自古有書契以來便應有筆世

稱蒙恬造筆何也答曰自蒙恬始造即秦筆耳（御覽六百五引以枯木造作無卽字 馬縞中）

並作枯木（古今注）爲管鹿毫爲柱羊毫爲被所謂蒼毫（鹿毫 御覽作）非兔毫竹管也

據以上之所述是筆頭之中心謂之柱其外謂之被柱用兔毫或鹿毫被則

獨用羊毫羊毫弱而兔毫鹿毫較強以強輔弱而後適用

晉王隱筆銘曰豈其作筆必兔之毫調利難禿亦必鹿毫（類聚五十八弘）所謂調利

難禿者即取其強也然則作柱者必以此二者爲主要之材矣此居延筆已

禿不辨其爲鹿爲兔而毫端呈白色者必羊毫之被也

其納筆頭於管也必固之以漆管外之纏束或以麻或以絲而塗漆於其上

漢蔡邕筆賦言削文竹以爲管加漆絲之纏束晉傅玄筆賦言纏以素枲納

以玄漆成公綏棄故筆賦言如膠漆之綢繆結三束而五重（以上並見類聚五十八）此筆

納柱於管中是否用漆無由得見證以納以玄漆之文似當有之

其纏之二物似麻而非絲卽傅玄之所謂枲說文枲麻也所謂三束五重者

當指每筆三束而每束五重今此筆祇二束而每束不止五重斯爲異耳素

枲之上猶存殘漆是殆防纏束之不固也筆之敝也敝其筆頭管固無恙也

故古人之於敝筆易筆頭而不易管如今之鋼筆然唐張彥遠書要錄載
何延之蘭亭記曰智永即右軍第五子徽之之後與兄孝賓俱舍家入道俗
號永禪師常居永欣寺閣上臨書所退筆頭置之大竹簏下受一石餘而五
簏皆滿觀於此筆既折其管又纏以桌與今制不同而與唐人之說合知唐
以前人之易柱不易管猶是漢以來相承舊法也

筆制之長短載籍罕有述之者方言載揚雄答劉歆書云天下上計孝廉
及內郡衞率會者雄常把三寸弱翰齎油素四尺以問其異語歸即以鉛擿
次之於槧此言三寸者也王充論衡效力篇云智能滿胸之人宜在王闕須
三寸之舌一尺之筆然後自動此言一尺者也漢之三寸祗當今尺二寸二
分弱不便於把持意者揚雄採錄方言隨時隨地寫之故懷小筆及油素爲
其便於取攜歸而錄之於槧非常制也王充所言一尺之筆乃常人所用者
王羲之筆經言毛杪合鋒令長九分管修二握 _{譜引文房四} 亦與一尺之數相近

此筆通長公尺二寸三分二釐以余所定劉歆銅斛尺準之每尺當公尺二

寸三分一釐則正與王充之說合矣

日本正倉院之筆號稱天平筆東瀛珠光第二百十六圖所載天平寶物筆

其管上有墨書文治元年八月廿八日開眼法皇用之天平筆云云據其說

明所記則後白河法皇啟敕封庫取天平勝寶時菩薩僧正用以開眼之筆

墨親爲佛像開眼（吾俗謂之開光）見諸史籍是墨書雖爲文治元年所書而筆仍是

天平筆也考天平當我國唐玄宗開元十七年至天寶八年爲西紀七百二

十九年至七百四十九年天平勝寶當玄宗天寶八年至肅宗至德元年爲

西紀七百四十九年至七百五十六年文治元年當南宋孝宗淳熙十二年

爲西紀千一百八十五年天平時代爲我國文化輸入日本極盛之時正倉

院所藏古物多爲唐制故天平筆之製作與王羲之筆經所記類多相合

筆經是否爲晉時作品雖不敢必而非唐以後人所作則可斷言也筆經言

先用人髮梢數十莖雜青羊毫並兔毫惟齊平以麻紙裏柱根令治次取上

毫薄薄布柱上令柱不見然後安之此天平筆被毫已脫惟存其柱柱有

物裏之（長約筆頭五分之三）疑即麻紙也今奈良有仿製之天平筆以則柱以

羊毫爲之柱根裏麻紙數十重紙之體積幾倍於柱毫故柱短而根粗頗不

相稱更以鹿毫薄薄布於其外設去其鹿毫則與二百十六圖完全相同是

知天平筆之製法即本於筆經也夫筆柱所以受墨何以裏之以紙且原柱

中又有欲其體實得水不漲之解囊頗疑其非是今見天平筆始知確有此

制矣

漢居延筆製法不裏紙柱雖短而根不粗與今制略同疑與韋誕筆方所述

者同法而非王羲之筆經之法也今人見天平筆以爲近古者覩此可以廢

然返矣

墨談

余於民國十年至二十年之間，即一九二一年至一九三二年，頗喜搜集名墨，其時盛伯希藏墨已散，朱幼屏、陳劍秋等藏墨，始出，袁珏生藏墨，遂為一時冠，余雖不以此名，然南北所收雋品不少，獨在滬見邵格之墨四品，為蔣穀孫收去，心恒耿耿，避暑青島，至濰縣見郭氏藏墨，有譜名知白齋墨譜，然非盡佳品，且不少為製海內藏墨，除袁珏生外，余知吳縣潘博山，厚承溉喜齋之後，所藏佳墨不下百五十事，亦鉅觀也。

世局演變，萬事趣於簡單，實用此後之墨勢，不能皆為佳製，蓋亦經濟關係，使然，故存佳墨，益覺可珍，用一枚少一枚矣，近日同光製墨，已成古玩等，而上之可想而知，然書與畫，欲求稱意，實非用舊墨不可，書畫家對此感感，束手，余意苟多數書畫家聯合，向夙有聲望之製墨者，如曹素功、胡開文，訂製一大

批言明以後必繼續訂用而約定料與工之品質功能不許偷減庶幾可以

續產佳品否則恐有絕種之虞民二十四五年間才得佳煙數十斤曾

與皖人汪君 卽於西湖南屏山下建琴窠者 商訂覓徽州良工精製而由諸友分購余亦與焉

惜不久史君遇難事遂中止藏煙何往亦不可知矣抑余意今日如用舊法

製墨其最困難者爲工價蓋舊法製墨必曠日持久積計工資實太昂貴但

余意未始無補救之法例如製墨求煙與膠及藥料三者之融化利在多爲

春研其實春研未始不可用機械以省人工又如取煙之法是否可以改用

廉價之油 木料則不致太漲價 及改良取煙之工具以輕成本此中大有研究餘地目

下全國用墨者尚不下千百萬人國際因某種關係亦不少需要此部分出

品實值得注意改革蓋同時兼須爲公私各機關謀使用取攜之便考求製

墨汁墨膏等法利用科學以期價廉物美供需要而塞漏卮不徒專爲書畫

家設想也 一九四四年記

嗣頻年轉徙所見佳墨至稀以語書畫家則恒曰余尚蓄有較坊間爲佳者
當不慮匱乏余曰君乃徒爲已計耶余知經濟潮流日緊此類精細手工業
勢難存在若不維護將有中斷之虞衆亦漫應而已於是余始有意搜集佳
品並詳問墨工製造情況期得一維持此吾國特有產品之法因知吾國改
用洋煙已有五十年之久其始皆購諸德國日本繼乃專用日本製品吾國
僅和藥料用舊模製成出售而已抗戰時期日貨不來不得已始自行燒油
取煙而以久不自製之故工少技疏油價復昂不得已就黔川林多地方建
小廠令皖工就之燒鍊僅乃合用而膠與藥又缺轉日盼外貨之入口以解
其困殊不知德日之煙乃取自煤之煙簫加以化學藥料其質與用固遠不
及吾國自製者製墨者徒利其本輕製易用東膠皆無振作之心而不知此項
特有之工藝無形中業經喪失用墨者更迄不知所用之墨早用洋煙尚自
鳴得意以爲國貨猶之江浙綢商久用外產人造絲而服用者尚懵然也勝

利以後墨業祇餘胡開文曹素功兩家尚能自製煙但以在川黔製煙不便外

煙亦不時至遂雜用不知所謂之煙其色黯晦用者因急需亦不暇擇外國

亦時來購則竭歷年積存及收購之洋煙舊墨以應之亦早非國產矣有人

屢以之請求該管部門希望向胡曹兩家年定一二十萬圓之舊法製墨責

令必自製煙以維舊法但有些專家竟云吾國舊法所製之墨顏色不深欲

另研究一種化學藥料以製之蓋認近年用雜料粗製濫造之墨以爲舊法

如是而以謀改進自居聞者不禁啞然 四一九五

吾國製墨之法衰於清末而藏墨之風亦盛於清末其原因甚複而因寫殿

試策競用佳墨亦一原因也依事實推度近代藏墨者幾以盛伯希意圜爲

宗主而同時王仁堪周鑾詒馮文蔚翁同龢寶熙袁勵準等皆翰林也不過

諸人亦各有其文行不專以藏墨爲事耳但傳說明清佳墨爲此輩用去不

少亦是事實自後爲時稍後專以收藏爲事者約有下列各家

勞篤文　朱幼屏　壽石工墨　翁斌孫　張亦湘　景劍泉　延煦堂

袁珏生勵準　陳時利秋劍　耆壽民齡　許策純　楊伯屏龍宗　徐世章　任

鳳苞　張俶成　張庚樓　馮公度恕　蔣式瑆甫雌　韓清淨　吳印臣綬昌

關伯衡鈞鎣　殷鐵庵鈞鐸　潘博山厚　郭□□彝雄　尹潤生　李大翀孫祐

任鳳賓申畎　魏公孟　張子高　張絅伯　周伯鼎　楊邇安　王彥超

李一珉　向迪琮　周一良良邵　龔懷西銘仏　張孟嘉

諸家關於墨之論著擬目

關於墨之論著近年經鄧秋枚吳印丞昌綬陶蘭泉湘印後遺珠已稀但三
家所集有從他書抽編者如徐康之墨錄實乃前塵夢影錄之一部分邢侗
之墨談實方氏墨譜之一部分如依此例似尚有可搜補者偶就憶及列下
以待集成其已有單行本者不錄

明麻三衡墨志　見笑衛叢書四集四輯

明萬壽祺古今墨論　二見笑衛叢書二輯

明汪道貫墨書

明程寰墨

經一卷　明宋曰壽玄對十六則　明莫雲卿題方氏墨雜言八則　方氏墨譜　三種均見

明方于魯墨表　明邢侗墨紀　以上見程氏墨苑

郭麓屏知白　巢章

齋墨譜二冊　者壽民墨守一冊　壽石工玄尚齋墨記四冊　稿本

甫墨賸　稿本一卷　李大翀雙琥齋墨董一卷　張子高石頑墨豔齋墨說　張

子高張綱伯葉玉甫尹潤生四家藏墨圖錄　張亦湘意園墨錄　秋醒樓　張

藏墨錄　顏崇槼摩墨亭墨考　威伯希鬱華閣藏墨簿

室知見墨錄　蕭山朱氏墨目　向仲堅紬玄晏

四家藏墨圖錄搨印之由來

明之程方及清初曹氏墨林各書皆書畫刻印無不精工絕非後來所能及

此與製墨及裝飾之精緻係相聯者如外匣內函以至夾層仿單無不盡量

考究即可爲證足徵一藝之傳皆非倖致也嗣各家之著述圖繪已無法追
步盛伯希並無著作袁珏生之恐高寒齋墨錄陶蘭泉衹能付之石印蓋亦
藝能有所限也郭氏知白齋墨譜光緒間木刻已不能工後以初印本石印
則更嫌粗率矢比年余於諸墨者之流聚首京師互出所藏頗擬繼郭陶之
後擇其精者付之圖繪印行但再三研究亦覺爲條件所限難期美善蓋以
前由製墨者根據原模付之雕刻模皆銅或堅木所製不畏椎搨故深淺高
下可悉肯原形今欲就製成之墨傳其形質既以質鬆不任椎搨如攝影製
版亦無法清晰不得已用極細緻之法就原墨搨出其形及書畫然後付之
照相平版但用何紙印出方能原形畢露又是問題近年紙製變遷以前諸
金石搨本所用之棉連細薄者槪已絶市後思及郭世五定製之瑜板紙聞
尚有存商諸其家僅數百冊之用遂由四家各選二十九左右精搨製版印
行茲將其目列後以備考證四家藏品皆不止此此僅明墨之較精者耳

四家藏墨圖錄細目 以明代墨為限

張子高石頑墨豔之室墨目 共八九灶

汪春元繡佛齋寫經墨

程君房寥天一

方于魯文彩雙鴛鴦

孫瑞卿寥天一

孫瑞卿千燈寸玉

無名氏玄玉

葉玄卿天門山

葉向榮文萬友

汪時茂千歲苓

葉退庵藏墨目 共二十九

吳廣微菉筠軒寶藏墨

金玄甫玄都玉

吳大年交蘆館

吳叔大九玄三極

吳去塵不可磨

吳長孺爲眉公陳先生製

吳聞禮上牧翁老師真賞

吳元養赤水珠

吳卷石曜靈

宣德龍香御墨

程君房龍膏煙瑞

方于魯魚在在藻

方于魯佳日樓

方于魯五岳藏書

吳萬化寫經墨

汪豈凡先天氣

翁敬山神品

桑林里玄神

汪鴻漸和羹補衮仁

汪鴻漸玄虬脂

張綱伯千笏居藏墨目 共二十一九

汪鴻漸青麟髓

葉向榮文蕙友

潘方凱天保九如

朱一涵青麟髓

朱一涵雙淳化光

吳長孺紫金光

程季元千秋光

吳聞禮贈錢牧齋

葉玄卿二酉山

方景耀觸邪

桑林製功圖煙閣　　　　　黃無隅南極老人

桑林里製天香異氣　　　　汪豈凡慶雲露仁

桑林里儀卿焦桐琴　　　　吳去塵崇禎年造

方于魯天符國瑞　　　　　吳叔大天琛輓劑

方于魯青麟髓　　　　　　吳叔大寥天一

江仲和大國香　　　　　　程季元青麟髓

汪一陽功臣封爵銘　　　　朱企武八吉祥

葉玄卿蘭亭後序圖　　　　汪勳甫蘇家有

葉玄卿太乙玄靈　　　　　吳三玉藜光

葉玄卿天膏　　　　　　　吳三玉守其黑

　尹潤生意竹簃藏墨目 共二十
　　　　　　　　　　　　四九

吳申伯溪提金汁勝輿　　　吳乾初萬花谷

七八

吳去塵國寶

汪春元大國香

汪崑源紫茸香

汪元一神品

潘嘉客九玄三極

潘嘉客金質尢二

葉玄卿蒼璧

金玄甫寥天一

黃氏文昌宮

程鳳池鏡石

程公瑜大國香

程公瑜卿雲露尢

玄覺廬墨牒

念年收墨屢經散佚今之所存十僅三五若以用言猶支一世然而乾隆以
上者寥寥矣偶因退老太丈索目次錄如左誌曰墨牒念昔也癸巳孟秋玄
覺

言圖 式奇古類木乃伊正面塗金背陰識二字言圖篆書丹徒陳邦懷保

之詩曰韞匵深藏木乃伊麝煤千杵金塗之海天好古具精鑒元墨無雙人

得知篆字雙雙作背書摩挲細看辨言圖借言爲信真奇絶小璽分明證不

孤　癸已正月既望遇海天樓章甫先生示觀元人所製木乃伊墨背有三百字章甫釋言正確　定海
余按古璽有□□叶墨裏定爲信墨又有□□叶墨三叶爲言字而假爲信可爲墨文佳證

方若（藥蘭）曰墨形非木乃伊分明是觀世音菩薩年分亦不止於元早則六朝

晚則唐五代其爲宋以前寫經墨了無可疑

龍源淵小牛舌墨　源淵墨惟桐鄉勞氏有之篤文定爲明墨逸品然位之

程方之上不無阿偏

吳尹友銅雀瓦

葉元英竹枝　尹友爲吳生子元英爲玄卿孫墨俱邲見視其祖父盆爲難

得葉墨更有嫡子二房孫葉元英監製款且翁常熟舊藏尤爲可貴

詹衡襄樂琴書以自適　明清間諸詹當以衡襄爲首真不在程方下

程國瑞飲中八仙之一（左柏）　珏庵先生考國瑞爲明季書家其墨聞見所及

僅飲仙一種玄尚有其一思宜有其二他未之知

汪豈凡文蒿友　汪墨極罕貌粗而質寶同程方

吳守默尚書奏草

王士郁琴　麗文氏墨最堅細膠輕

汪時茂璧合珠聯

汪希古耕織圖　在李成龍太平萬歲上

程鳳池世寶

許滄亭太平有象

葉拱輝陰德受報

胡維楨翰墨林

吳煥文雲路聯登　思宜亦有煥文墨篋上舊題吳元養豈即一人耶

玉樹齋紫金光　眉公墨有紫金光者此玉樹齋數字望而知爲王百穀書

程大約殘笏　　漆衣通景茶花上下俱磨一面存程氏小印形質精絕嘗往

來尹憶竹強雲門兩家

方于魯爲龍爲光　　任氏欣申百墨齋舊藏磨試有熊膽味如漆似水別有

詳記

汪次侯棲霞巖

程公瑜卿雲露

胡星聚朝朝染翰　　金漆交錯精美絕倫與玄尚所收一笏同

胡伯圭槐鼎

魏齋翰墨緣

朱文宗獻珠圖　　有賴水村造款一側尚英氏原錦盒綾衣上有水印泥印

章兩笏書畫題字俱同而非一範極樸質

程正路薛元敬

鬱華閣藏墨簿跋

此冊爲盛氏鬱華閣藏墨底稿意園祭酒手訂而子高宗兄所錄之副本也

觀此冊藉審當時排比鬱華閣墨品就二十二家五十六丸之中斟酌去取

煞費經營今日視之猶有羙中不足之憾墨家序次先後亦有顛倒之處明

知邵之時代先於羅而墨反居後復沿誤傳誤以格之爲青丘之子
爲明顯必爲青丘字格之視山且舍牛舌而採峋嶁碑亦不可解格之之與楊升庵
齋墨譜所記尤正碻可參證
信同爲康陵朝人禹碑釋文恐作於世宗時遺戍之後原注亦云釋文新出
不能考其真僞則製墨年代大有可疑二十餘年前獲觀袁氏藏墨就物論
物記憶所及未嘗愜心可遺憾者一黃長吉列玄草一品已足乃竟取其三
而遺方林宗之寥天一桑林季子之和羹補袞或太紫重玄可遺憾者二程
鳳池擷百寶光而選斷裂崩缺之靈椿年昧列可遺憾者三程君房列其五
而方于魯僅有其一硃筆闌內之五烏敘倫寥天一與妙品悉被屏棄可遺
憾者四去吳玄象之漢玉鎮紙而錄汪時茂之龍香劑可遺憾者五複品如
羅之囷象珠吳之國寶汪之千歲苓多至三四而使滄海遺珠可遺憾者六
然吾人亦何得因求全而將前輩爬羅抉別之苦心一筆抹殺何況意圖上
承雪堂漫堂下啓中舟堪稱中流砥柱三百年來明墨之遺厄者不知凡幾

劉書原文宇誤子極

水之所蝕火之所燔兼之村女畫眉塾童塗鴉殿試墨卷之所耗留於世者

亦僅矣賴有前輩如意園者窮搜冥訪什襲珍藏以保存之使後人參考有

資亦以審流傳有緒厥功誠不可沒墨品中如汪松庵之八駿圖汪義宇之

百花谷方澹玄之紫霄峯潘方凱之帝城雙闕汪汝登之千歲苓青雲芝高

屬稀世之珍而君房之寥天一邢太僕稱爲不亞隋氏之珠和氏之璧子高

宗兄近得一笏獲飽眼福晶瑩如玉信如中舟所云堅光奪目不可偪視空

青水碧木難珊瑚殆難彷彿摩挲欣賞愛不忍釋顧處今日偉大時代吾與

宗兄猶癖斯無用之物治斯不急之務以保存文物藝術相標榜聊以解嘲

彌增慚怍云一九五三年四月十五日張絧伯識

此盛伯希藏墨簿傳鈔本與原稿如出一手絧伯先生一跋亦極精核所云

六憾恰中其短吾意此爲伯佇與之作當製匣時從事排比求其名稱之

配合遂致年代品質有所疏略非以此評第甲乙之據也且伯希雖以其道

不行恒鬱悒然未必自意遂天天年

伯希主試山東出題爲立平人之本朝
而道不行耶也時議爲忠憤之流露 故所藏

當猶待論定其後所錄止此則年限之耳今綜考曾經伯希所藏之品除入

此錄而經剔除者外根本未入錄者亦有之當是續收或一時目迷五色均

未可料且當時風尚未甚重考訂故各家墨說每多疏舛吾人正當爲之校

補救正非有意尋瑕索瘢也桑林季子之和羹補袞今在余處誠屬佳品不

知何以被棄袁珏生窮卅年之力搜取意圜遺珠而仍未獲其全知人生萬

事不易求備抑智有所未周力有所不達習有所偏蔽固非止收藏一事爲

然矣

伯希爲清宗室疏屬博學多通具深識遠慮知清祚之不永恒思有所匡救

故建議頗多且結納時彥衆多歸之非止弘獎風流而已自其奏劾樞臣爲

西太后所愚弄知事無可爲運無可挽遂日祈死終以栽生亦可哀其集

中題小萬柳堂長篇五古爲清代三百年僅有之作如云小哉洪南安強分

滿蒙漢北歸與南渡故事皆虛願料清之必亡而歸咎於貽謀之不善可云
卓識惜其未知政治革命及民族團結之精義徒恫於歷史相傳之慘劇憂
傷以沒而不能翻然改圖也伯希固非玩物喪志者寶藏文物亦結習使然
至今風流文采人猶樂道之然知其隱懷孤抱者恐將日稀故贅述於此擬
之屈左徒劉中壘或非不倫也歟　一九五三年冬葉恭綽志

張子高雙琥簃墨董提要

雙琥簃墨董不分卷義州李大翀石孫纂輯分載於民國二十四年北平晨
報藝圃欄內起二月二十五日迄七月三十日每月有之而多寡不一都凡
三十餘次首唐王方翼宋王晉卿末止於明吳去塵其紀明代墨工則占篇
幅百分之八十以上事實使之然也徵引文獻間有為近世言墨者所未及
然絕大部分則本麻三衡墨志萬年少墨表十六家墨說中舟藏墨錄諸書

而已誤分方瑞生方澹玄為二人則其未見方氏墨海一書可知也以吳守

默入明似亦失檢編纂體例列朝之內以墨工姓氏區分而以見於著錄之

墨彙列於各家名字之後頗便檢閱是其所長間有按語或抒己見或紀私

藏選錄數則聊見梗概

一邵格之　翀按近人知白齋墨譜首列邵氏墨兩枚審其形款蓋贋品中

之極劣者附辨於此

二汪鴻漸　翀按麻氏墨志但有汪鴻漸無吳鴻漸又按萬氏墨表汪元一

墨款嘗用海陽桑林里製六字今鴻漸墨款自署為桑林季子是鴻漸卽元

一之子無疑自張長人墨品因季子二字誤會其為吳姓以後紀墨之書皆

沿其謬汪鴻漸遂成為吳鴻漸矣

蠡斯墨　翀按墨志汪鴻漸名下第一卽此墨蓋可證吳鴻漸之謬矣

青麟髓墨　翀按袁氏作汪不誤

三吳叔大　百十二家墨錄叔大名天琛艸按天琛乃所造墨名非人名也

此誤

四吳元養　艸按圓墨中楷書二行行二字吳元養製漆邊絕精余曾藏一

笏內子元禮爲人書扇用之墨色湛然光彩雖乾隆御製極品無以過之

五紫雲閣吳氏　雪堂墨品紫雲閣藏墨上書壬寅春製不知姓名亦甚精

艸按此墨余藏四丸後以贈書家山陰魏匏公矣

紀墨小言吳氏精墨借軒墨存碧香居豐溪吳氏家藏艸按上墨余徧考竟

不得其名然墨則甚佳

耆壽民墨守

耆壽民　墨守一卷又名蠖齋藏墨記庚戌三月四日輯其目如左

御製

一七二

淳化軒墨一定一匣　此定爲御製之冠古香古色不在明製下

乾隆丁巳墨一定一匣　此再和墨也　乾

隆辛卯墨一定一匣　亦再和墨也

龍德墨一定一匣　未漆皮張德安謂不佳非也　歸昌叶吉

墨一定一匣　䲴

來儀墨一定一匣

蟠螭墨一定一匣　魚墨一定

紫閣銘勳墨一定同上一匣　此定爲御製之殿

生民在勤詩墨八定一匣　鐵冶亭監製得之九江

黃山圖詩墨十八定一匣　此似嘉道間墨

明製

方于魯台鼎墨一定一匣　此定爲明製之冠陳松山物把玩愛不忍釋以銀十換易之質堅體輕扣之作木聲　汪時茂圖章

一定　此定亦佳惜失其鈕　羅小華龍文墨二定一匣　此墨乃臞月池所藏余頗疑之面白午樓謂非贗品究不能遽信　韞文堂龍門墨一定　方于

魯青麟髓半段　程君房八方墨一定一匣　得之英古齋　吳天章介壽稱觴墨一定一匣　方于

葉拱輝蟾宮墨一定同上一匣　質輕　吳天章此君墨一定一匣　文物　吳天章飲牛墨一定一匣　佳正面牛欽

陳寅生　物質輕　吳天章硯式墨一定　吳天章卷子墨一定同上一匣　吳天

於澗曲上題篆書仿戴嵩

八四

章一狀書墨一定佳　吳天章夢李墨一定佳　吳天章筑陽石墨一定同

上一匣　吳天章雙龍墨四定仿易水膠法質堅微金　吳天章翔龍墨四定同上一匣

吳天章妙翰留芳全匣共八笏一仿張僧繇龍背右軍書一仿滕王蝶

背臨虞永與書一仿宋徽宗鷹背臨鍾太傅書一仿周昉畫背臨米襄陽書

一仿崔白蘆雁背臨李北海書一仿吳僧草蟲背臨倪高士書一仿韓幹馬

背題趙松雪書一即飲牛圖仿戴嵩背東坡書也此墨余有全匣原裝精絕

第七十八壬午燕九日紹興壽璽記

夢李筑陽石畫卷硯式一狀書皆天章龍賓十友中墨餘五笏爲竹簡臂閣

劍式琴式鎮紙其形製色澤均不逮妙翰留芳遠甚璽

余試明墨之香中帶膠者惟程君房方于魯汪豈凡三家有之守玄雖負盛

名質確不逮闇然拱輝多堪雁行耳妙翰留芳所試明製仿僧繇絲龍半挺絕

佳然流傳頗多康雍間之作堅細有遜矣玄覺主人巢章甫試康熙耕織圖

墨記

是冊庚戌所記卽我生年迄今四十二載矣後此所收惜未入錄或且倍蓰
於此耶自來藏家著錄好事浮誇此則雖阿好而弗從於以見老輩篤厚之
旨中舟當深愧焉辛卯春日旣從孝同師借讀命題冊尾因識所見如是後
學巢章甫拜題

　合製

蟬藻閣再和墨一定一匣　江秋史製致佳　亦顧月池物

曹素功鳳彩九苞墨二定　此爲曹墨之冠款在下尚當　象墨六十定一匣　無款無年月細審似

紫玉光一定同上一匣　是進呈未賜名紫玉光者　青麟髓一定　清初製係曹素功之孫所製

定七定一匣　得之郭頔庵亦佳品　紫玉光大定二定一匣　最精緻亦顧月池物　紫玉光中

千秋光二定同上一匣　紫玉光小定廿六定四匣　匣內有五定一匣者稍次　青麟髓二

南極老人墨一定一匣　紫玉光圓墨二定　佳　三爵墨一定同上一

匣　此種尚有碎段試之不在紫玉光之下　安素軒墨四定一匣　見白點墨身鍋

有謂是合珠末作者乃別派也無足尚

隨月讀書樓十六定二匣　曹素功河圖洛書墨一定

康石舟墨狻猊一定　元璜墨一定同上一匣　曹素功黃山圖小定墨二

定（是沈歸愚題字）康石舟黃琮墨一定同上一匣爲午樓跋折一角　康石舟墨五定一匣（質極輕此匣佳）

賜錦堂寫經墨六定一匣（内有一定白鳳膏最佳隨園著書墨之是菊香膏也方密之一定亦佳）江孟卿卽墨之言貨墨一定一匣（質極堅惜）

已折蘄怡民所贈　汪心農墨十六定　御製詠墨詩墨二定一匣（此墨近質）

五定一匣　晉公書畫墨八定二匣（以上者似乾隆）汪節庵古泉墨（近質）

尚可午樓謂是乾隆時製非也　汪節庵悅亭墨四定一匣（此近詩之佳者悅亭乃梵笠耕先生之兄名怡良）

汪近聖骨牌式壽字墨背圖一象無款無年月側超頂煙三字全匣六十笏

余巳得之天津大羅天又曹伯舫墨闊漆邊小型精範楚楚動人汪氏雜

墨有提梁十六種中間卽屬入此笏意取壽者相六十笏意取六十甲子也

菊香膏是隨園製贈女弟子者與隨園著書墨不同墨身長而薄委角璽

璽

南極老人墨余收兩規隨月讀書樓墨亦有兩笏皆曹素功乾隆時製沈歸

愚題黃山圖原匣大小定款識亦分陰陽墨發猊乃壽州孫蟠字石屬汪近

聖所製孫氏造墨範式至多甚堅細光澤又往汪氏常製之上墨夢玄覺

點筆零箋照眼明兩朝文物劇關情小言未必贋張人長宋仲牧旁譜何妙寫

葉輝程嘗字玄晏流風空茌茻鬱華奇氣本縱橫頭銜私署瑜麋掾墨守從教

過一生第七十八壬午燕九日壽璽吳勝園玄尙精廬題

墨風至丁巳一變厚重有餘純樸差遜未若康雍之猶存明時風格形並質

皆然玄覽

墨籍彙刊詳目

近年彙刊關於墨之專書者以吳印丞字綬昌之十六家墨說及陶蘭泉字湘之涉

園墨萃為最然其書已不易得故將其書內容細目列下以便研究

十六家墨說 〔清吳昌綬編刊印丞又號松鄰〕

- 春渚紀墨 〔宋何薳〕
- 墨譜 〔宋張〕　墨談 〔明邢侗〕　墨記 〔明邢侗〕　程君房墨讚 〔明邢〕
- 墨苑序 〔明焦竑〕　墨雜說 〔明陶〕　潘方凱墨序 〔明起元〕　墨錄 〔明張〕　論墨 〔明張〕
- 說墨 〔明曹昭正則〕　雪堂墨品 〔清張仁熙〕　漫堂墨品 〔清宋犖〕　漫堂續墨品 〔清宋犖〕　硯
- 山齋墨譜 〔清孫〕　紀墨小言 〔清汪紹炳南〕　百十二家墨錄 〔清邱至山〕　借軒墨存 〔清借軒居〕
- 士　嫠叟墨錄 〔清徐康〕

又附

曹素功徽歙藝粟齋墨品　庵函璞齋墨品　歙汪怡甫尺木堂墨等　徽城汪近聖鑑古齋墨品　徽州胡開文蒼珮室墨品 〔以上十篇〕　徽歙汪節

大家墨說女子目

四卷 明清間萬壽祺

　　鑑古齋墨藪 清汪近聖于爾威惟高孫君蔚炳宇穟歧曾孫天鳳四卷附錄一卷 中舟藏墨錄三卷

清袁勵準 內務府墨作則例一卷 南學製墨劄記 清謝崧岱 以上篇目

李綱之印

李綱印白瓷質獅鈕余於民國二十年得於北平廠肆其時濰縣陳氏萬印樓之印方散出此卽其一余夙知萬印樓之印精品無多余首收此印聞者

皆云精華已去矣此印舊爲皖汪季青所藏曾見飛鴻堂印譜

內坊之印

民國九年余得一象牙印文曰內坊之印小篆朱文邊綫已澌而筆意渾整
後經丁柏言吳向之鄧文如三君考定爲隋物以隋唐官制太子妃用此印
也茲將三君考述附後

一丁淇誑考述內坊之印牙質獬豸鈕連鈕高一寸六分寬各一寸二

分考唐書百官志內坊初隸東宮開元廿七年隸內侍省爲局稱太子內坊

局置令二人掌東宮閤內事及宮人糧廩又考唐書車服志皇太子及妃璽

皆金爲之藏而不用封令書皇太子以左春坊印以內坊印按唐以前宋

以後東宮官無稱內坊者則此印蓋唐內坊官印又爲東宮妃鈐令之用文

曰內坊不稱內坊局則造在開元未改制以前近世流傳漢唐官私各印金

玉爲多牙質絕罕似此精妙淳古者尤不經見遐公無意獲於廠肆湮沒千

餘年始得表而出之名物得所歸已共和十六年丁淇謹識

二吳廷燮泃考述按內坊不始於唐齊隋皆有隋書禮儀志齊河清中定令

皇太子妃金璽方一寸若有封書則用內坊印又百官志後齊太子家令下

有內坊令丞隋太子內坊有典內及丞唐六典太子官屬亦有內坊典內六

典謂始於隋據隋志始於齊文獻通考言唐皇太子妃用內坊印太子及妃

璽皆不常用太子用左春坊印妃用內坊印略同唐志特齊隋唐內坊秩皆

非崇故皆銅印而內坊令丞等皆知閤內事故皆寺人為之

按隋書禮儀志後齊河清中著令皇太子妃璽黃金方一寸著有封書則用

內坊印又九品得印者銅印墨綬隋皇太子妃璽不行用若封書則用典內

之印是皇太子妃用內坊印不始於唐又隋書百官志齊太子內坊有令丞

內坊令九品隋太子內坊有典內及丞各二人典內從六品文獻通考亦言

唐太子妃用內坊印舊唐書百官志及唐六典皆言唐內外諸司皆給銅印

太子內坊局令二人從五品是自齊至唐內坊秩高者止於五品必皆用銅

印無疑此北齊隋唐皇太子妃皆用內坊印及內坊應給銅印之大概也

三鄧文如考述謹按內坊之印隋印也據唐六典設詹事府沿隋制門下

典書二坊領坊局制設左右春坊左領六局司經掌侍奉及經史圖籍

宮門掌東宮殿門鎖鑰及啟閉之事內直掌符璽繖扇几案衣服之事藥藏

掌和劑醫藥之事齋師掌大祭祀湯沐灑掃鋪陳之事右春坊兼領內坊內

坊置典內二人掌閣內諸事諸坊局小吏各有差考唐制東宮官屬詹事擬

尚書令二坊擬中書門下六局擬六部然則內坊當擬翰林院矣隋制典書

坊舍人八人唐復爲太子舍人四人掌侍從表啓宣行令旨是也隋唐皆有

太子內坊勳衞階八品唐有太子內坊丞從七品太子內坊典直九品其

職掌當同於典內或隨時增益也然則內坊非官名曰內者示別於二坊曰

坊者意卽後世文房書坊之稱故輿服志曰太子及太子妃表啓敎令俱以

內坊印行之考宋景祐鑄印式大者方二寸一分至小者寸八分與唐制

同又乾德三年蜀鑄印官祝溫柔言其祖思言唐禮部鑄印官世習繆篆漢

藝文志所謂屈曲纏繞以摹印章者也因悉令溫柔改鑄諸印然則唐宋印

文皆用疊篆又今存宋印多寬欄唐印欄粗細互見而皆細朱文此印細邊

欄方不及寸五分而爲牙製文獨古樸故知爲隋印也

牙官印古多有之釋達受
藏有白文驥受之印漢牙

卻宋制東宮官屬不常設仁宗神宗孝宗光宗升儲時有主管左右春坊事
二人以內臣兼同主管左右春坊事二人以武臣兼承受官一人以內侍兼
朱文公所謂東宮官屬不備宜仿舊損益是也明制詹事多由他官兼掌宮
僚不備僅為翰林轉徙之階自無內坊之制且明印皆寬九疊篆文故知決
非宋明之印也民國丁卯三月二十三日江寧鄧之誠書於京邸均字硯齋

宋陳簡齋及楊廉夫銅印

此簡齋銅印民國三十三年得於上海即袁簡齋詩話所紀之陳簡齋印也

其如何流傳不可知或者楊柳樓臺藏物散出輾轉市上歟

又銅印一刊廉夫二字朱文當爲楊鐵崖物虎鈕嵌銀絲製作甚精亦在滬

所得

孫壽玉印

此玉印瓦鈕黑漆色滿身金銀沁微露玉地瑩潤異常爲孫君壽所得乃洛

陽古玩商攜至北平者不識為何人之印也孫君夙知東漢梁氏故事又喜
己名恰同遂購之余因攝存此紙十九年四月二十二日

或存齋獲古錄玉印

蔡公湛權邇年來專收古玉印茲以所獲者擇尤編為或存齋獲古錄見寄凡
四十方其人之特殊者如王陵張敞蔡邕王霸田千秋于吉荀攸臧洪黃祖
任得其一皆為瑰寶公湛陸沈宦海久屈未伸得此差足自慰矣

漢蘇武玉印

吳湖帆藏有孫武玉印始為孫淵如遺物復得蘇武玉印以為雙璧賦蘇武
慢詞以紀之

晉王戎玉印

余於吳門得王戎玉印全身黑漆古篆法渾厚作陰文王戎二字余意竹林
七賢惟王戎為最下惜不得魏阮名印以供尚友也

石林居士玉印

余於滬市得先石林公玉印文曰石林居士作陰文小篆鈕作獨角獸

清黃莘田石章

民十四余於北平得黃莘田桃花凍石章三事皆有莘田題句刻於上一云
怡情到老同燕玉好色於君似國風一云神骨每凝秋澗水精華多射暮山
虹愛他冰雪聰明極何止靈犀一點通一云十硯齋頭最可人年來藉此伴

閑身摩挲每上葱尖手麗澤更加一倍新石質之瑩膩固不待言至其題句

足令讀者神往不知所謂葱尖手是指金櫻否也

明黃石齋逸詩

余得黃石齋手寫己作一卷茲錄其未入集者

驪鸞肝髓已如柴卽化伊蒲未散懷三萬六千鱗羽業消多四十九日齋

火雲勒雨五時難禹步道人再上艱仙掌露非魚嘴事腥風籛籛動綸竿

何處蕁葵不可嘗五溪熟釜尙膏香臥麟未識解蹄訣別向蛇醫領妙方

竹籃貫且分攜惹得水田蛙鷺啼試問鵰鵬天外事更無慶弔到雞棲

已穿寶塔寶珠通又記雲山龍虎功總在碧囊收放裏一番繞殿一番風

百城飛乳滿啼號沸鼎能游得幾遭但願諸天弘目陀羅雨共洗屠刀

希微天語但聞饒議海星榆已渡橋五萬金花新結果百行猿鳥共聞韶

右至淮上聞裏邊法事已畢作大放生兩年以來深慚魚鳥漫成十二章似

圮孺詞壇一粲黃道周印

此詩作於甲申後淮南共建薦亡功德時公時借事寓慨幽顯迷離可微會

而不可實指孤忠心事正自昭然此卷乃係裝成後書者故筆墨尤酣暢云

庚生

原卷詩十二首有五首已見集中故不錄圮孺不知何人各詩殆均有所指

也

　　明今釋逸詩

金堡於明亡後出家名今釋有徧行堂正集刻本五十一卷又續集鈔本十

六巨冊國內祇黃雨亭有其全近聞已獻之廣東圖書館其十六冊曾由劉

翰怡選印若干非其全也余於抗戰時在香港開廣東文物展覽會有人以

此十六冊送會展覽會畢取回後聞亦已易主今釋詩文敏捷氣概雄肆雖

出家實未忘故國也相傳其出家後匿迹某寺司廚事人無識之者值新貴

遊寺乃其門下也一見大驚百方詢所欲不答固請乃曰寺中僧多尚缺飯

碗其徒乃特至江西景德鎮定燒飯碗一千捨之乃用之多年至今尚有

流傳市上認爲珍玩者名曰澹歸碗澹歸本浙江平湖人後歸鄉病歿卽葬

鄉中乾隆時因文字之獄曾遭剖毀但其文字仍流傳甚廣余曾得其手稿

多種茲已散佚僅餘和陸孝山梅花詩十二首一卷又戴庵詩十首一卷孝

山名世楷與陸麗京同族麗京因莊廷鑨史案牽連遁迹爲僧孝山不得已

出仕爲廣東韶州府知府澹歸建剎丹霞資其護法此所謂孝老卽孝山也

戴庵詩

鵲繞知何定鴻飛卽此冥經營吾自拙點綴爾俱靈老樹分依座清池合跨

亭平生愛疏懿攬取一峯青

是眼誰能礙非臺亦迥然一痕開遠岫百頃落平田雲出重重樹風歸縷縷

煙橫橋滄海意吞吐欲相連

不向西湖老橫山省更睒清陰凝畫舫鄉思撒梅花藻月參差竹松風斷續

茶何須分主客得嫻即吾家

昨夢消無所先秋說閉關地偏心已足事減日初閒落葉聽多少騎牛看往

還一番風雨過幾幅米家山

荊棘同相約攜瓢到幾時斷颸留曲徑野色進疏籬適意無前定深山已後

期祇應長閉戶石上坐支頤

載民曾有國好夢入南荒衣食堪時具園林到處涼頻伽寧異舌薝蔔尚餘

香爲語金身老微分一色黃

格外能相見供看一味真勝情饒引我客氣罷絲人便飯何妨飽空茶不謝

貧方隅紛自畫未限葛天民

瑣屑提瓶鉢殷勤笇米鹽主人行掃葉病客坐垂簾底事辜清課隨時會曰

拈且無梵剎氣孤冷亦莊嚴

幽鳥呼晨起忘言到夕曛移松需及兩立石乍添雲味盡空中果香來水外

文漸知明月上不擬歎離羣

伏暑麾之去金風赴曉寒病惟求衞老藥豈勝加餐露折蓮房嬾雲梳菜甲

繁鵝鶵休漫賦非分一枝寬

辛丑春正月書爲聖遊大士正之今釋

孝老垂示梅花詩十二首用韻奉酬

嶺嶠寒香未覺多故園消息近如何山中結素雲留影湖上浮光月涌波無

葉肯隨風綽約有花但許雪摩挲即今放鶴亭邊樹閱盡炎涼不改柯

月澹風嚴逈絕塵倚巖照水半藏身千林珠玉還高士一握冰霜領道人冷

澈窮年常守臘暖回至日早迎春葭灰欲動誰先覺地闢天開不在寅

流水高山共此音新詩寄到卽長吟尊罍感慨餘千里茗碗低回剩一心紙

帳垂垂留夢覺玉毫粲粲憶登臨可堪寂寞三春裏老樹疏花鎖夕陰

花發高枝客倚樓關山層疊暗添愁昭回日月香初勁喚矐風煙色未流不

得移舟尋鄧尉何當控鶴過羅浮指尖畫盡書生袖兩字饑寒一帶收

南嶺全開北嶺枝舊花新樹費尋思寂寥東閣人猶在爛熳西谿夢已遲百

衲水雲寒又暖半肩風雪點癡巡簷馬渾如昨快拂冰綃寫軼詩

昨歲梅花今歲開人隨花發漫相猜疏枝試暖蜂先得蜜蕊禁寒蝶未來雪

點鸚哥驚換拍煙沈龍腦怯登臺傷心最是初香候便有飛英臥碧苔

幾將毳袖拂天風萬樹寒花月下空磬口未緘休寫蠟牆頭雖露不舒紅好

從香裏窺無色錯向春前守一冬天上珠衣浮碧海廣寒宮在水晶宮

宦海曾同鷗海盟曲離深澗亞肩行敲詩獨屈林和靖賦兼逢宋廣平舞

遍孤山看鶴立歌從庾嶺記冰清開篋爲濯薔薇露一片光搖白玉京

春色偏從嶺外傳流沙積雪到何年偃松自蓋全輸豔屈鐵交枝暫比堅玉

樹開時纔透石簾落處忽抽泉果然赤腳吞花客贏得蘇卿一席氈

綠玉垂條紫玉根三珠倒影落崑崙燕脂不借檀雙暈菡萏初收碧一痕未

許香雲成寶相誰持水月浣空門可憐風雨間事贏得梨花又斷魂

補石何難復種花自然尊貴不留鴉丹鉛盡洗開朝旭水墨全圖失晚霞爲

說寒荒原有國不知香夢落誰家記從獨木橋邊看幾個漁舟泊淺沙

夢裏蒲團醒後僧松寮竹籉喚常應一瓶石乳吹殘火滿樹霜華翦薄冰未

死凡情消白業寫生妙手憶青藤曾看梵網交光義欲種螺巖最上層

第今釋手稿

按孝老卽陸孝山順治時爲韶州府知府平湖人當時廣東諸遺老多得其

蔭庇亦有心人也葉恭綽志

清姜實節手寫遺詩

萊陽姜實節於清初寄寓吳門以賣字賣畫自給時有故國之思其詩流傳
極少余曾得其自書詩冊茲摘錄於下

揚州城外草芊芊爲憶秦箏舊日緣腸斷不堪回首望綠楊風下少鞦韆 _{揚州}

白雲遮斷青山院絳節遙看鶴背閒惟有泉聲能惜別二更相送到人間 _{出山}

小飲鑪頭醉似泥幸逢良友爲招攜醒時記得歸時路一半殘陽挂柳堤 _戲

萬里江流駛乘風直上天我將吹鐵笛驚起老龍眠 _{長江萬里圖}
山後寄黃
虞遺士
下丘山

艫枝搖去風欲起客枕欹時天未昏數聲清磬水煙滅日落山僧歸廟門 _{題畫}

山僧指樹爲余說樹老心空有歲年親見野鵶銜子入種成槐樹復參天〔陽山〕

白龍廟前老槐內寄生槐樹一枝蔭陰如蓋殊爲可觀余以春日過其下併徊不能去爲作詩紀之

秋林繫馬鋪茵坐黃葉隨風點碧苔我憶湖南蕭寺裏日斜空殿兩枝槐〔趙題〕

松雪平林秋遠圖

六年前見傾城色猶是雲英未嫁身今日相逢重問姓座中愁煞白頭人〔女贈〕

校書張憶孃

黃葉迎風落秋聲吹滿庭竹枝僧院裏清耐雨中聽〔畫題〕

紅么點就新詞譜未遣樽前按拍歌如此好山如此水老翁相對奈愁何〔西湖〕

寓樓毛大可洪助思爲余填詞約歌者未至

詩成當代說方千何事辭家久不還眼底煙霞非故國夢中桐柏是名山花〔送黃虞外〕

深古籬憑燒藥月冷啼猿爲守關祇是白頭慈母在不教容易別人間〔送黃山修煉〕

史方望子入黃山修煉

舟中贈女校書陸小螢

曉日舡頭滿翠微菰蒲秋水見漁磯白鷗也自知人意祇傍紅妝不肯飛 福光

金壞琶歌有殊色以屏索書賦贈

歌憐翠黛雙眉斂醉愛胭脂兩頰酡我把好花摹豔色海棠春睡不如他 婚盲

黃山三十六奇峯絕頂能將帝座通此夕結茅雲海上共誰騎虎月明中 吳題

鳳山天都看雲小照

贐有閒懷老不禁手扶筇竹下階吟山家一月無人到青草門前許樣深 丘虎

即事寄方望子二首

兩中劚筍共餐飯月底烹泉同論詩此種高懷非易得君行莫忘虎丘時 丘虎

路近南鄰得草堂移裝差可當還鄉梁鴻吳會依皋廡朱子崇安署紫陽官

渡趁潮搖亂艣女牆銜月下新霜懸知兄弟論心處樽酒城陰夜未央 方與可自

黃山來吳初寓閶門已後寓胥江新安會館題此贈之兼東其令兄望子

淺草沙汀路無人屧步還白鷗多謝汝同我看青山　題畫

黃葉吹殘晚寂寥疏楊木瀆水蕭蕭驚心忽下天涯淚猶有崇禎往日橋　瀆入崇禎橋　鄧柚

山色湖光兩不分晴烘香靄白於雲畫舡泊在梅花岸老我吟翁共使君　山看梅酬宋中丞　鄧尉

四海都成戰伐塵家山回首各沾巾月明夜靜千人石祇有酸心兩個人　贈山陰戴南枝　丘虎

讀易山齋月照林四更危坐一燈深倦來忘卻關窗睡雲入孤帷濕滿衾　夜宿　丘虎

十年前亦到天都擬倩長康作此圖先得我心惟有子未謀君面卻愁吾

清　屈翁山逸文

屈翁山遺集其既刻者近已陸續發見其未刻之巨著如四朝成仁錄近亦
已校訂刊入廣東叢書其零篇斷簡則有翁山佚聞一二輯大致已蒐集略
備矣然諸文傳鈔有訛或有隱諱刪改皆在意中故仍有待訂補如屈門四
碩人墓誌銘原刻石近年於石涌山訪得其中屈山八子二女之名皆可補
各文之缺茲錄於下

屈門四碩人墓誌銘

四碩人者屈子翁山大均之室也一曰王氏字華姜榆林人生丙戌正月七
日終庚戌正月二十七日得年二十有五以是年十有一月日葬於涌口石
坑山坐坤向艮兼丑未三分之原一曰黎氏字綠眉東莞人生丙戌十一月
二十一日終丙辰六月四日得年三十有一以是年八月日葬於王之左一
曰梁氏字文姞南海人生癸巳十一月十一日終丙寅閏四月二十日得
年三十有四以是年六月日葬於黎之左一曰劉氏字武姞昭平人生乙未

十二月二十九日終乙亥四月七日得年四十有一以是年五月十七日葬

於王之右是爲大均之四配皆孝淑慈惠有婦德者也王生一女阿雁殤黎

生一子明道亦殤梁生二子曰明洪博羅學生員娶李氏曰明治未聘劉生

二子曰明泳聘陳氏曰明瑄未聘二女曰明洙許字莫元曰明涇許字蔡鎏

銘曰嗚呼吾生無德當諸賢配命帶刑傷使皆不待至於四三終無成對無

祿碩人偏來作妃數乃莫逃非天不貸少女長男衆皆歸妹知儆永終辭非

茫昧初皆占之求賢無悔幸有兒孫墓祭咸在精靈同遊先公塋內既固既

安千年無害乙亥之歲五月十七吉旦屈大均拉淚撰書時年六十有六孝

子屈明洪明治明瑄明濂明潚泣血立石

此誌於一九三零年粵人重修沙亭寶珠峯翁山墓時於石涌山訪得此石

明金聖歎遺文

李季雲舊藏邵僧彌山水附金聖歎跋絹本長及丈淺青綠加墨煙雲縹緲

筆意酣恣末自題余與中行交廿餘年矣南北離隔山城間事會分奪而

文酒過從風雨煙月談笑論辯之期殆十不得其二三辛巳冬中行索余爲

圖以當晨夕晤言適符余志自冬涉夏結構略成因誌我兩人投好不特以

其畫也小弟邵彌金聖歎遺文除所批注各書外極少見余昔藏僧彌是卷

有長跋作於崇禎甲申四月更足徵其懷抱文筆之汪洋恣肆自其本色茲

錄於下

昔愁叔夜臨終顧視日影索琴自彈既而歎曰廣陵散於茲絕矣又有哭王

子敬者曰子敬人琴俱亡嗟乎讀斯兩言能不痛哉羣天下之人無慮

億萬萬至於其卓犖俊偉者每每間百十年乃一生生於世曾不五六十春

秋又必先此無慮億萬萬者以先生然則造物者真於世間有惜不惜之分

別者也其夕不惜者如所謂無慮億萬萬者是也富貴壽考莫不具備泥塗視

之皆是公也然而我特無取焉若其所惜者則如嵇叔夜王子敬既不肯屈

生於世生又每每不能與富與貴遇於是資生艱難憔悴枯槁身非金鐵所

成未免一旦遂沒嗟夫人生世上往往鹿豕聚耳亦何樂而顧戀戀不能

去乎此幀爲瓜疇先生遺筆老友般若法師藏之而得之於聖默法師者也

余與先生既同里年又不甚相去使先生稍得至今日猶未死余與先生

試作支許竟日相對實未知鹿死誰手而天之不弔先生竟已先賦玉樓去

余未死者則既爲造物之所不惜至今日猶得與羣公者睹先生之遺迹而

慨然追慕其人嘗試通前通後計之余之追慕先生亦復爲時幾何安能更

有餘力爲先生多歎惜哉余不識先生者而余甚識聖法師則見先生不得

見法師如見先生此余之所以傷於先生也後之人不識先生又安知余亦幸

法師也則恃有此筆在見此筆如見先生遂並如見法師則又不復識聖

不附此筆而爲後人亦傷痛也書之不勝三歎崇禎甲申夏盡日涅槃學人

聖歎書

當年畫友數聯盟迂癖何曾誤此生壽考尚書兼富貴人間片紙總齊名隻

眼觀書悵絕倫借傳孤憤墨猶新高才異地同千古傷痛先生又幾人丁巳

七月望前寄雲

是卷作於辛巳爲僧彌先生晚年筆金聖歎之跋則後三年耳時當鼎革故

聖歎語多感喟非止觀河之傷逝也邵金二先生固不藉斯卷以傳而此卷

乃適緣二先生而增重聖歎所言不奭爲今日道不知千百年後尚有因此

卷而識吾徒者否季雲先生其亦與吾同感也歟至畫筆酣恣乃僧彌僅見

之作跋語汪洋超俊亦聖歎本色不待再贊一辭矣民國二十四年二月葉

恭綽識

邵瓜疇號稱惜墨如金而吳祭酒又曰一生迂癖爲人尤其畫之少槪可想

見余集畫冊都九人獨缺者程松圓與瓜疇耳此卷有聖歎跋時在甲申四

月言辭之間感喟特甚然其哭廟之舉殆亦借題耳清廷之殺聖歎也亦借
題也非爲哭廟也讀聖歎此文可以知其志矣惜瓜疇之不及見耳吳湖帆
識

清朱竹垞風懷詩稿

朱竹垞風懷詩二百韻世所豔稱其本事則所說不一其原稿余在常熟張
鴻家見之原題曰靜志竹垞詩話曰靜志居詩卽因此後刻集乃改曰風懷
所謂我寧不食兩廡豚不刪風懷二百韻者也竹垞少年風流倜儻且與魏
耕屈翁山等皆有往來後舉鴻詞遂變節事清清康熙帝之召入南書房本
有消反側意味後爲高士奇所傾軋以致失寵此固高之薄德亦朱之輕出
有以致之曝書亭詩云海內文章有定稱南來庚信北徐陵誰知著作修文
殿物論翻歸祖孝徵高皇將將屈羣雄心許淮陰國士風不分後來輸絳灌

名高一十八元卽指江村也又竹垞出都時與江村詩有云寄言鸞鳳侶

釋此歸飛禽可哀也已余意風懷本事不論其爲鴛水仙緣抑青樓豔遇皆

不值深論可惜者獨竹垞之高才博學仍僅以文學名耳然較之陳名夏等

不保其身猶略勝一籌

梁節庵遺文

梁節庵丈鼎芬少年通籍年二十七以劾李鴻章罷官天下仰其風采其晚

節以現代眼光衡之固應別有評斷但以文詞論其俊逸處固自不凡其款

紅樓詞爲余所刊匆促間不無遺漏茲檢得菩薩蠻四首錄後蓋有感時事

之作當在光緒甲午前後也又文工爲宋四六其傳誦人口者如湖北按察

使謝摺云病馬枯葵歎餘生之無幾霜筠雪竹誓九死以不移又請開湖北

按察使缺摺有云虎鬚曾捋誰知韓偓之危鸞翮難翔不似稽康之鍛皆似

歐蘇名作又支工爲對聯如武昌府廟大門云燕柳最相思身別修門二十

載楚材必有用教成君子六千人書齋云獨坐鬢成霜那有高名驚四海多

年兼似鐵勉修苦節過餘生兩湖書院云講席廿年心鹿洞傳經嚴義閟閜

庭三月尾龍川詞意寫芳菲皆迥異流俗其遺詩除沔陽盧弼氏所刻數卷

外余曾爲輯刊三百首至文集及他稿粵中有人爲輯集數卷於抗戰時爲

炮火所燼矣其遺文尚有祭宋李忠簡公文一篇茲並錄後

緗奩春冷盤龍鏡瑣窗愁怯靈蛇影獨自畫蛾眉淺深君不知　　羅裙金蛺

蝶斜縮丁香結吹落海棠風玉欄人意慵（菩薩蠻）

畫堂春暖圍金谷錦屏花隱芙蓉褥一曲舞山香羅巾貼地長　　吳綾深什

襲都是鴛鴦織絳蠟不分明替人紅淚傾（前調）

湘裙疊翠泥金簇玉臺斜嚲雲綠綽約數花枝此情鸞鏡知　　青禽消息

斷夢冷靡燕院影事半模糊曉窗聞鷓鴣（前調）

畫欄幾點櫻桃兩雕梁燕子留春住門外柳依依玉驄何日歸　惜花人未
起寂寞紗窗閉鸚鵡語簾櫳滿階堆落紅　調前

祭海珠寺李忠簡公文

惟我公之誕生當嘉泰之初元秉九月之辛氣降大星於其門長讀書於茲
山發光輝於鷺村稱國器於增城鑒忠直之所存初端平之召對獨抗言於
治亂恐禍至之無日必衣冠之塗炭忘敵之在前欲恢復則已晏陳四戒
以儆心拜賜金而長歎奚真魏之繼用若荊公於先朝朝彈墨而夕進人才
少而災饒土地割則已割其存者亦如僑疏可再而沸薄何救於焚燒彼
嵩之之巨奸杜劉徐之枉死賴前後之三疏始下詔而致仕結章子之同心
恨後村之無恥事多略而不詳歎寂寥於脫史逮寶祐之赴闕悲開慶之已
胎國用竭則民橋籠賂章則臣回既似道之執政又大全以為媒祈主心之
大悟等臣志於微埃言不行不可祿遂去國而還家昔三學之諸生賦庚嶺

之梅花今一截而遽舍豈甓伕之所譁洞嚮陽以表志里久遠而無邪俄星

隰於城東遂建祠於漢寺雖巨浸而不沒並高風而無二海汝賢之所題陳

集生之所記志未竟於生前事足微乎在位薦菊坡之寒蘂汲文溪之清泉

敢陳詞於老少莫缺祭於歲年來此祠者勿忘忠君敬師爲賢江滔滔令不

返心耿耿令寺前尚饗

梁節庵別號之多不亞傅青主歸元公暇偶憶錄如下

伯烈　星海　竹根　老節　孤庵　精衛　海客　汐社　鹿翁　夕庵

佳處亭客　藏者　蘭叟　性公　敷　不回翁　不回山民　毋暇

人閒人　鳳水詞人　藏山　蘭道人　馥兮　蘭湖民　浪游詞侶　蘭

農　蘭隱　藏叟　烈子　元節　好松　汐公　蘭湖游客　湖垠　苕

翁　豐湖長　玉笤詞客　尚存學人　苕華　劍叟　棲鳳樓客　鮮民　冬

琴莊　敝牛齋　鷥棲館　精衛庵　教忠堂　食魚齋　幽蘭居

庵　苕華室　紅柑榭　花敷亭　有恥堂　毋暇齋　鳳水亭　清士

謝印樸　一盞軒　此閱齋　靜學齋　四柿亭　尊湖　二十八松堂

今汐社　棲鳳樓　見鹿亭　文溪人家　飛玉澗　永願庵　藤戒軒

識字寮　魚齋　竹根亭　玉塵閣　坦照齋　寒亭　華待軒　歲寒堂

謝卜徐畫傳藥之齋　未園　鴨知橋　詩教堂　激楚堂　百花村

雪心堂　抱膝亭　破廬　別荼庵　二忠樓　燈味軒　蕙湖　種樹廬

玉山草堂　禮庵　千鈞堂　雙溪精舍　棲鸞館　芬花宅　清風堂

天山草堂　好松道人　賜福堂　繡春亭　四梅堂　紅玉籅　梅堂

葵霜閣　能秀精舍　思荔亭　方壺齋　玉泉山隱居精舍　百年村　草自

隆中　老達堂　香葉山房　刻翠詞人　正學堂　雙溪慕廬

然家　潔庵　抗風軒　蛾術齋

先祖集外詩詞

先祖南雪公秋夢庵詞及海雲閣詞已先後刊行但尚有遺逸其最爲當時
稱誦而未入集者有甲午感事菩薩蠻十首及臨終病黃詩四首茲錄於下

菩薩蠻十首　甲午感事

遙山黯淡春陰滿游絲飛徧黎花院野草冒閒庭紅棠睡未醒　華筵歌舞
倦簾外流鶯喚錦帳醉芙蓉邊書不啓封

琅璈鈿瑟瑤池宴素娥青女時相見濁霧起樓蘭邊風鐵騎寒　扶桑東海
樹移種荒厓去淚眼望斜陽關山別恨長

觸輪夜半飛鱸惡魚龍曼衍潛螯海蜃駕長空寒濤戰血紅　珊瑚金翡
翠滴盡鮫人淚遺恨鵲填河波斯得寶多

鳳窠羣女顓頊舞纏頭百萬輸無數紅錦稱身難瑤筆不肯彈　銀屏圍十

二私印綢繆記醉眼太迷離雙金縷衣

淮南赴召牙璋起紫皇寵報金如意烽火已漫天何時著祖鞭　清人河上

樂卿子誰偕作大漠陣雲昏淒涼烈士魂

封狼天塹能飛渡鸛鵝半壁空如虎釜底惜游魚游魚薄太虛　華陽頌十

賚恩重鼇山戴湯網總宏開和羹宰相才

金鑾下詔璇宮裏繡裳特爲蒼生起瓊戶玉樓臺誰敎斫桂來　乘槎空挂

席未採支機石青瑣點朝班琵琶出塞難

窮鱗縱壑滄溟闊姮娥巧計能奔月天際動輕陰冥鴻何處尋　青燐飛不

斷慘慘蟲沙怨江上哭忠魂同仇粉將去軍

向陽花木都腸斷青鸞望絕音書遠鶺鴒忒知時春情聽子規　鳴珂金紫

煥赫赫麒麟檀簪紱樂昇平終軍漫請纓

卅年競鑄神州鐵水犀翻被蛟螭截雷火滿江紅怟心駭浪中　長城吾目

壞添築蟪蟟塞廷尉望山頭思君雙淚流

病黃戲作七律四首

吟到秋花瘦骨單居然黃面學瞿曇誤驚雲物來蒸菌那有鄉遺遠贈柑守

日何曾人瑞現題碑祇覺色絲慚忽然欲作游蜂想斜抱花枝笑不堪

衰袍何意竟加身且聽彈琴樹下聲幾度鵑啼埋土恨頻年鵬唱說風情赤

松何地來尋石靈藥無由解覓精那有金臺能市駿且憑阿嬭護長生

轉綠回時劇可憐竟同梅雨初天吟成豆葉詞人哭說到槐花舉子顛半

世青燈叢卷裏忽來白葦亂茅前更無粉墨親題壁寫河流遠上篇

由來我是土搏人難說精金鑄島身一領青衫仍鶺子廿年烏帽抗蹄塵蘗

含自覺心中苦粱熟誰貪夢裏真雲海更無登覽與詩吟山谷倍傷神

文道希擬古宮詞

道希先生擬古宮詞蓋指清同光間宮闈事外間傳者不多茲錄於此且略

加注釋讀者可與吳士鑑清宮詞參看

鵾鶒聲催夜未央高燒銀蠟照嚴妝臺前特設朱墩坐爲召昭儀讀奏章 清
太后垂簾聽政以每日委摺繁多特令瑾貴妃勘之閱看妃同治妃也

書省高才四十年暗將明德起居編獨憐批盡三千牘一卷研神記不傳 亦此
指瑾貴妃研神記唐上官婉兒作

椽筆荒唐夢久虛河陽才調問何如罡風午夜匆匆甚玉几休疑末命疏
此指 同治去世特遺詔爲西太后所易其所發布者乃潘祖蔭所另擬也

手摘珠松睡不成無因得見鳳雛生綠章爲奏鸝儀殿不種桐花種女貞
此指

此指 西太后不許同治與皇后阿魯特氏同居

富貴同誰共久長劇憐無術媚姑嫜房星乍掩飛霜殿已報中宮撤膳房
同治后絕食死

指同治后之死

河伯軒窗透碧紗神光入戶湛蘭芽東風不解傷心事一夕齊開白柰花　亦此

慈安太后之恭儉

十門鎖鑰重魚宸東苑關防一倍真廿載垂衣勤儉德媿無椽筆寫光塵　指此

西太后之修頤和園

鼎湖龍去已多年重見昭丘版築篇珍重惠陵純孝意大官休省水衡錢　指此

雲漢無涯象紫宮昆明池水漢時功三千犀弩沈潮去祇在瑤臺一笑中　指此

移海軍經費以修頤和園事

龍耕瑤草已成煙海國奇芬自古傳製就好通三島路載來新泛九江船　指此

海關監督進鴉片煙於西太后及其他進奉事

碧海波澄畫景暄畫師茶匠各分番何人射得春燈謎著得銀靴便謝恩　指此

月檻風闌擬未央少游新署藝游郎一時禁扁鈔傳遍誰是凌雲韋仲將　指此

桂堂南畔最銷魂楚客微詞未忍言祇是夜深風露冷黃輿催送出宮門 指此

未央宮闕自崢嶸夜靜誰聞吹影聲想見瑤池春宴罷楊花二月滿江城 指此

楊月樓入宮事

各倚錢神列上臺建章門戶一齊開雲陽宮近甘泉北兩處秋風落玉槐 此指

宮廷各售差缺事

水殿荷香綽約開君王青翰看花回十三宮女同描寫第一無如阿婉才 此殆

亦指瑜貴妃

金屋當年未築成影娥池畔月華生玉清追著緣何事親攬羅衣問小名 隆裕

九重高會集仙桃玉女真妃慶內朝末座誰陪王母席延年女弟最嬌嬈 此指

李蓮英之妹入宮事西太后本欲以女爲光緒妃嬪而光緒意不屬乃罷

珍妃被逼投井而死

藏珠通內憶當年風露青冥忽上仙重詠景陽宮井句菱乾月蝕弔嬋娟指此

詔從南海索鮫珠更賣西戎象載瑜問漁陽鼙鼓事驪山仙藥總模糊

彩鳳搖搖下紫霞昆山日午未回車玉釵敲折無人會高詠青臺雀採花

筠藍采藥盡吳姝絲館風輕織作殊新色綺花千樣好兒家提調費工夫

斜插雲翹淺抹朱分明粉黛發南都榴裙襯出鞋幫蝶學得凌波步也無

春老庭花喜未殘雲浮翠輦上星壇緱山笙鶴無消息惆悵梁新對脈難亦此

指各地進奉及綺華館之
敲立與西太后之好裝飾

歌之建立

余自束髮受書嗜作詩詞但未探其源祇認爲文學中之一類而已中年始

有感於音樂藝文合一之理力圖倡導但仍感其有扞格避寇居香港欲以

歌曲激發國人抗戰情緒又習聞辛亥革命前西南一般歌謠鼓吹革命之

普遍而深入益感政治與文藝相關之密切並灼見文藝進步方向之所趨

於是發生韻文必有新體制產生之感想欲與先進後起諸君相爲討究因

於臨時遷港之嶺南大學講演一次其題目爲歌之建立雖然就今天來看

其意義係膚淺的但彼時言及此者尚少故姑錄於此

今天所要講的題目是歌之建立這個題目的意思在下面說明我們大家

都知道中國的文學可分成許多種類但大體來講亦可畫做兩部分一有

韻之文如詩歌詞曲等二無韻之文今天所講的就是有韻之文中的一部

分我國的歌謠其見於記載者甚古如書經在堯舜時代的社會已經流行了

我們暫且不談關於宅體裁的變化作品的優劣作風的盛衰這些都是屬

於中國文學史的一部分問題且有專書論及我們去研究一種學術因爲

想知道宅的體裁和用處尤其是文學我們不能不知道宅的源流正變但

是如果要自己做文學家那就不祇應知古人作品的源流與正變而且應
知道它演變的原因痕迹與背景由這些演變痕迹與背景再推演成一種
我們現在及將來所需要的新文學出來由這一點我們知道不單祇要得
到古人作品的面目而且應要得到他們作品的精神以做推陳出新之用
一般人常罵死的文學非活的文學這是就指祇得到古人文學的骸骨而
得不到它的精神不能融合產生一種合時代需要的東西中國有韻之文
除賦等外許多散體文中如易經書經諸子及其他皆有韻的現在暫時省
去不講專論及那些可歌之文換句話說就是指詩歌詞曲剛說過有韻之
文不祇是詩歌詞曲現在我們怎樣來下一個界說呢大體可以根據下列
三個條件一有韻二可歌唱三合音樂如古之詩經與現行的詞曲皆是據
我的想像可歌之文必須與音樂相配合方能進步古代如是將近代如是將
來恐怕也如是歷代詩歌詞曲之發達名家多至不可勝數然其異彩每在

既合音樂又可歌唱得文學之精神受韻味之配合反之如僅徒具形式往

往馴至不能生存如詞之代詩曲之代詞便是這一點當各位研究文學史

時應當注意到的書經云詩言志歌永言聲依永律和聲詩言志者意思就

是說將內心的情感在詩中表達之聲永就是拉長其腔詞而使之易合

於音樂至於律和聲乃聲之高低快慢完全要依定律音調要協和之謂足

見中國古代文學與音樂早已互相關連雖然古代之音樂不可與現代音

樂比較但是我們當知道中國上古已有音樂的存在並且文學與音樂早

已配合詩歌都是可以唱的當時文學發達而音樂方面亦有相當發達的

故此可以配合音樂與文學的關係至秦漢便開始轉變了詩歌由可歌唱

漸漸變爲不可歌唱秦漢詩歌不合樂的原因爲的周末天下大亂能配合

詩歌之樂器樂譜多已失傳古之遺留既失而創新者又未有其人遂成了

文學與音樂分離的景象漢代有所謂樂府其名雖謂樂府實多不能唱郊

祀祭天等流行歌曲其樂譜之名之見於載籍爲國家所制定者亦不過二

三十種而已間亦有採諸民間及外國者其果能配合音樂與否已不可考

六朝亂禮樂敗漢之樂器樂譜又經一番紊亂而失傳另一方面漢代因詩

歌不求盡合樂譜一般文人單行演進謀文字的整齊及受其他的影響遂

由詩經二字四字九字均有的長短句的詩變爲四言五言七言等的詩再

後至蕭梁時期沈約倡聲病之說注重對偶聲律行束縛形體精神均感

殭硬離樂越遠當時祇有一二種禮節上所用之樂歌及民間流行之謠唱

如子夜烏棲之類而已此期內之音樂未聞有何等進步與發明故文學亦

罕進步（作品任何時代皆有佳者不可誣會）六朝至隋南北始合而一統天下一般余所論專指文學的體裁而言至於

人漸有餘暇以注意於音樂方面外國音樂流入於中國者又多國家亦頗

講制定音樂之事當時音樂由七部增至九部吸收外來音樂如西涼天竺高昌等故

樂律得以發展有許多樂譜產生惟文學方面仍受種種拘束詩歌槪爲五

七言沒有什麼變化僅隋煬帝之詩有由三字句五字句至七言句者至唐
襲隋的音樂當時外來音樂流入中國的更多如甘州涼州波斯突厥等的
都有故音樂起了很大的變化但在詩歌體制方面仍保持原來一樣幾乎
純粹係五七言故此音樂與詩歌已經難以配合於是勉強配合或字數仍
舊而加以汎聲或附加文字而不入正文如柳枝詞竹枝詞欄歌等句末必
加兩字如襖襪霞柳枝等這就是汎聲汎聲是不加入正文的讀時所不用祇
在唱時加入現在看唐代的詩集因為不是樂譜的原故故多將汎聲鉤去
不要又初唐時發覺五七言詩之不易唱而有五七言相間的詩後人因名
之曰詞最早作者為李白現在我們拿他的菩薩蠻來看看平林漠漠煙如
織寒山一帶傷心碧暝色入高樓有人樓上愁頭兩句實為七言詩後兩句
為五言詩五七言混合便變成詞了後來白居易溫飛卿等的作品亦多是
此種詞後再加改進有些由五言減去兩字而成三言或由五言加一字而

成六言六言加一字而變成七言等等如花間集尊前集雲謠集中諸作皆
可見其痕迹這樣將字數來加減不祇在五代爲然如北宋也是一樣如蘇軾
的中秋詞內明月幾時有把酒問青天 以計是 不知天上宮闕 六言讀成 今夕
是何年 訛五 其所以將字加減的原因因爲想適合唱的的條件故此唐代所
加的字是放在旁邊的仍叫做詩至宋乃將所加的字正式成爲正文便叫
做詞了詞的本體原則上完全係與音樂配合此實係我國文化上一大進
化不過一般文人不盡能通音樂往往信筆抒寫不盡合律故此唱者不免
臨時加以補救字數有加有減聲調有高有低但依然可以唱出到了金元
外國音樂流入中國與中國固有音樂混合而產生一種新音樂這種新音
樂既相當複雜宋詞的文句不能與之配合乃有北曲的產生將詞句充分
列入正文 除科諢 白之外 卽是在正文上加句加字加聲以與新樂相應故北曲係
一種文學與音樂完全配合的東西其時音樂亦極爲進步北曲本身文學

之美更不待言故元曲成爲中國文學史上一大重鎮北曲發達之故因元代在異族壓迫之下學者多寄情歌曲以抒懷抱且當局及有勢位者對於中國文學程度及欣賞力較差但音樂則易聽易懂而普通流行歌曲亦易於欣賞於是元曲爲適合一般人能了解之故曲詞乃多白話而通俗因通俗遂普及民間具備一種通俗文學之特殊勢力乃在中國文學史上建設了一個新時代明太祖曾說琵琶記可與四書五經並列可見元曲在當時的位置是怎樣了但元末天下大亂一切文化多不能保存故至明太祖洪武十八年朝廷大典尚祇用道士奏樂其後更少人注意到這種與音樂相連的文學但在民間的自然的轉變中因北曲簡直雄大而婉曲轉折不足故有南曲的產生江浙間有新腔出現 _{如崑腔} 作曲家一時稱盛作品大半 _{轉是}能配音樂到了清朝情況與元代略同本可產生一種文學音樂合流的東西可惜雖然吸收許多外來的樂器康熙乾隆朝又研究了許多樂律不過

都沒有拿來充分利用以致未有新的文學音樂產生但在民間卻有許多

自然的演變亦有些地方能保留元明以來習慣者大體看來明清兩代的

音樂沒有多大變化因此作曲方面亦祇由北曲變爲南曲至於二簧梆子

等實係畸形發展故其詞句幾無文學上之價值清代既然沒人有發展音

樂的抱負和計畫所以沒有新的發現而且一般人亦不覺得音樂與文學

是最有關連的他們以爲詩詞是一件事合樂能唱的是另外一種作品所

以把音樂與文學這一個關係大大忽略了當時南北曲雖作者有人而可

唱的有限（曲等十種）至乾隆間蔣士銓的九種曲等雖係樂曲而實已多不可

唱清代有文學價值的歌曲旣多不可唱伶人乃自動地去做祇求可唱的

歌曲以應需要故清代二百多年當中最流行之崑曲二簧梆子三種崑曲

文詞雖典雅但文學並非祇求雅的二簧則有百分之九十以上沒有文學

價值梆子更不能列入文學的範圍了（例如你的朝來我的妊這樣的句子）

音樂與文學一直乖

一〇九

離祇剩下各地的民間歌謠尚有可取故近廿年來許多人採集各地歌謠

以作種種的研究就是為求新文學與音樂或戲劇的真髓地方的歌謠各

時各地皆有存在的宅所包藏的力量最大不過在歷代文學史上其少理

會到這點的重要性罷了回溯已往不祇元代是這樣就是宋唐以前都是

這樣蓋正式音樂與文藝配合極少或且中斷而在民間方面卻永遠都有

一種需要的於是乎在不見天日不受拘束底下產生了許多極特色的文

學民間自由利用同時無論在某一個時代民間的文學及音樂都由自然

轉變而產生並非根據有計畫的辦法去做出來的我們現在姑勿論已往

的事自民國以後正是新建設時期及國難嚴重的時期許多人提倡我們

應仿歐洲文藝復與時代的精神而建立一種中華民國的新文藝話是這

樣說方法亦多得很但注重用音樂與文章配合以為精神上之新給養者

尚少現在香港和各地方努力於音樂歌詠的人漸多但是否得其要領而

能創生一種新的體制尙成一問題我們當知道社會需要到某種事物的

時候它定要得到一種事物以滿足其需要當然先接受不過沒

有好的而祇有壞的時候它亦祇好拿些壞的來滿足其慾望故近年景象

祇有以拉雜混亂的東西來供餓不擇食的人以前上海的毛毛雨桃花江

一類的歌曲就由此應運而生現在報紙上仿粵謳平喉等已深入一般青

年的腦筋在這樣情形之下需要者多而供給者少雖然黨部方面有種種

的統制亦沒有辦法的因爲他們肚子餓極的原故所以文藝音樂我認爲

已到了一個危險的時代那些未經一番選擇而做的文藝很容易以粗製

濫造的東西搶去重要的地位故在中國整個文化上遂弄出現在青黃不

接的景象在國家社會立場上是如此在文學立場方面又怎樣呢我們說

過文學經二三百年總有一個變更詩之後有詞詞之後有曲而曲的承繼

者是什麼呢上面已很顯明的說出梆子二簧一類東西多半沒有文學的

價值這豈不是曲之後便成中斷的趨勢歷在文學傳統方面有中斷的可
能在國家社會文化立場有這樣大需要我們應該有什麼辦法鄙人最近
的主張以為最低限度應將音樂與文學配合的關係使之回復元代的情
形一樣現在我國門戶大開最易吸收外來文化我們可以將我國古代音
樂優點保存加以外來音樂的優點而製成一種中華民族的音樂先從選
定樂律器著手然後創造新的樂譜繼用優美的詞以作歌詞這種新的
產物在文學方面表示中華民族的文學精神在音樂方面奠定中華民
的音樂基礎如此則無論如何總比得上宋代之詞元代之產曲中華民
國成立到現在已經多年我們還定不出一首國歌這不能不算是奇恥大
辱我們當然不承認我們的文化落後所以我們要想辦法來補救是以鄙
人的意見常常希望繼元曲之後創造一種新的產物在音樂前提未決定
以前亦可假定這個產物的體裁一一定要長短句二一定要有韻腳因為

要適合歌唱的原因故需用韻腳韻腳不必一定根據清的詩韻三不拘白

話文言但一定要能合音樂如此經音樂家與文學家合作努力相輔而行

這個希望不難可以實現這就是用文學之優點以激發新音樂再用音樂

之優點以激發新文學倘若將來產生了這樣的一個產物我們可以給它

一個名字叫做歌各位都知道詩的本義是什麼曲的本義是什麼詞的本

義是什麼但現在詩詞曲這三個字已成爲另外的一種專有名稱了所以

擬用歌這個字作爲這個新產物的名字將來歌字自然成爲一個專有名

詞一說到歌一般人都知道歌是指什麼因此現在我們可以將詩詞歌曲

四個字的次序改爲詩詞曲歌這整個計畫不是三兩個人可以做到的一

定要許多人一致使此主張造成一種風氣使這種風氣爲一種政策

然後循序纏實至於音樂如何改進本人並非音樂專家不能妄下斷

語不過本人有這一個主張有這一個意思而已記得幾年來曾同蔡子民

易大庵蕭友梅黃自諸先生屢加討論曾有較具體之答案將來有機會纔好發表今天暫且用上面的話來供給各位 劉銤筆錄

論四十年來文藝思想之矛盾

我國辛亥革命非征誅而類揖讓以是人多忘其爲革命一般知識分子號稱開明人士者亦視若無睹有時且發露其時移世易之感則以民國初期雖號共和而大衆多不識共和爲何物未嘗視民主爲二千餘年之創制乃歷史上之一大轉變祇視爲朝代轉移如三馬同槽及劉宋趙宋之禪代而已因之一勺文化文學等等皆未嘗舍有革命前進之精神而轉趨於悲觀懷舊之途此實當時革命文藝者之責任也四十年來余對此點至爲注意而朋輩中注意及此者不多且往往有意無意間做出不少遺老遺少口吻的東西這可能是舊習慣在那裏作祟但頭腦不清思想未搞通的原因是

主要的而統治階級根本不注意這些更是最主要的我記得選清詞的時
候不少大詞家作品滿紙都是這些東西其實說不上其人是主張復辟或
有反革命行動的但字句間卻流露出此種意識這完全是沒有中心思想
之故四十年來似亦無人對此加以糾正其關係殊非淺尟論理辛亥革命
既不是如以前歷史上之換朝代則並無忠君守節之可言而乃著之篇章
矜其獨行本屬矛盾此尚爲較小關係其大關係則混淆革命與反革命之
分別寖至釀成復辟裂土之行爲皆此種思想有以導之也昔者粤中不少
人作品慨想前朝陳顥園斥之曰憑弔驅除幾劫灰有何禾黍足低回其言
固甚正大友人某君本隸南社_{鼓吹}乃其詩詞對北京往事不勝追慕經余
揭穿後亦啞然自失昔人曾云修辭立其誠此類作品與誠字實不無遺義
更望有主持風會者慎思之也

論現代文字體制之應革新

文字所以代表語言其性質不外三類曰紀事曰抒情曰說理言各有當體自不同今當科舉廢將六十年凡八股性質之文本可一掃而空又科學日新邏輯日進凡一切膚泛模糊不合論理之文將不足以充實用當此之際應有此時代之文體出現以應需要而啟新機不論說理紀事抒情皆應各有其新的精神與形式其下手之法應從小學教育及報章文牘雜誌廣播著力樹之模範自可轉移風氣至文言白話僅喬形式之分不必強其一致如言之不當白話亦可成八股如理明辭達文言亦可通行所要者乃其涵義用字之準確條理層次之分明浮辭濫調之剔刷而已初步必須從幼兒及文盲入手要其詞必已出不許鈔襲裝飾久之自成習慣矣

由舊日譯述佛經的情況想到今天的翻譯工作

譯工作

印度文化輸入中國是東方歷史上一件大事而且占我國文化史上的重要篇幅這所謂文化無疑係以佛法佛經爲代表的歷來流入我國佛經的文字有梵文的有西亞中亞各國文字的也有南亞各地文字的幾千年來譯成中文的不下幾千種我想世界上任何一國也沒有這樣偉大的工作這可見我國人民不但能創造文化而且善於吸收外來文化不然一千幾百年前人民在帝王專制之下統治政教之時卻幹出這樣特別的事實在是不可思議的而且自佛教流入之後我國的文化學術思想便起了極大的轉變也是不容否認的這其中媒介之力固有種種而傳譯工作占其一部分也是不容否認的所以傳譯佛經是我國文化史上光榮而重要的事

我國近日以文化輸入之增多痛感譯才之缺乏因而很多人追想歷代翻譯的盛況這本是值得研究和剔發的可惜關於這事的系統紀述極爲稀少其一鱗一爪亦無非敘說規模之大成績之優或個人立志之堅強授受流傳之廣遠至此項工作的經過與內容都未能詳述概略的說祇有一千年前唐代國立譯場的十部職掌及隋僧彥悰所舉譯經的八個標準是最具體而扼要的那時實是我國翻譯的黃金時代當時譯事的中心人物應以玄奘爲代表玄奘卻是一個留學印度十八年的學生不但深通教義而且博通印度各種語文他所主持的譯場自然不同凡響上溯六朝時代鳩摩羅什是一個翻經大師譯經多種他卻是深通梵文及西域各國文字而也明白漢文的一個是通印度各地語文的中國留學生一個是能明漢文的外國專家其獲此成績自非偶然的事之後宋元明清四代的經咒音義的翻譯校訂亦不少特殊優點我們當此時代因輸入各種文化之需要

又因文字的不同急於要展開翻譯工作因此想及我們的祖先有翻譯佛
經很好的經驗可以效法的因而想知他當時的一切辦法這也是當然
的但時代環境並不盡同也不應盲從鈔襲今姑就管見所及略述於下
一唐代譯場十職固然詳密但揆之今日事實似可無須墨守即如書字一
職係根據梵本的字音寫中文其作用係完全在保留原音以便不識梵文
的查對與詢考在當時我國無注音符號而反切又不能十分準確故祇有
用此方法但事實上勢仍不能一一吻合故經典中恒有注明幾字合讀的
事而所用的字復因時代地域的殊異與變遷有時復經重譯遂迥不是原
音今我國雖已有注音符號但尚不能完全拼出各國字音而通達各外文
者漸多且原文多係印本可用原文對照更為妥當故書字一層可以省卻
又筆受與綴文及刊定與潤文均不必定分為二至第十之梵唄今日非譯
佛經更不適用故隋唐譯場制度不必完全模仿不但虛糜人力物力且譯

書已為普通工作勢難作如此之繁重組織也但如近代譯書的粗濫流弊 _{尤其今日之社會環境及私營}

亦必矯正與補救竊以為私人從事此項工作勢必難免簡率

_{出版事業}應由政府廩給一班專才令其長期從事其計算成績以全書的質

能計算而不專以時間與字數計算 _{當然不能每人 每書均如此} 庶譯事可以改進而專才

得以養成

二隋唐譯場未怎樣提及譯才的培養大約當時外來的高僧固然不少各

寺院亦有力可以訓練傳習更有碩學僧徒親赴國外求法貫通中外左右

逢源故譯場之開但選拔延攬而已到北宋初期大中祥符天聖景祐迭有

譯經之舉其時國外高僧漸罕東來國內人才更形缺乏故恒有選取後生

肄業梵文的事 _{見各法寶錄及釋教應錄} 今日我國留學外國的人很多要向外國聘專家

來華及國內培養新生力量亦都不費事似乎可將隋唐和宋元明清的辦

法參酌去做即是一面選用一面培養又一面仍可借才異地不但足以應

急且可繼續代與至其詳細辦法茲姑避繁不贅

三上述佛經譯事不過以供效法今日所須譯述的東西自然與前不同種

類既多方面亦廣但撮要來說其體制不過專著課本報章三者其性質不

外社會科學自然科學藝術三者除自然科學可選專家譯出尚不太難外

最要者卻係社會科學必須思想搞通於該部門素有研究切實體驗者方

能深入顯出一如其分故必須特別培養亦如彥悰所說的入條件連志趣

修養操行器度才學都要完備故此譯書決非止是一種技術原來佛法宗

派甚多如般若宗華嚴宗之類歷代譯經皆擇其素來研究這一宗者其對

該宗教義早已明了故所譯極少瑕疵這點我們必須仿效例如譯一本數

理哲學或地球物理原子能之類的書如非對這門學有心得的將無法從

事也進而譯馬恩列斯之學說等則尤其需要專才不待深論

綜合上列三點我主張出版總署應設立一個譯學館來專辦譯述工作其

譯員應分四類一最高級譯員專從事各國有名專著側重高深學術此類

譯員可以特約或專譯其書或綜司領導其生活費用及職務所需材料均

由公家供給不定限期務期精善其有私家譯成之書特別完美者亦可高

價收購二高級譯員從事較高深譯述側重於自然科學給予定薪或按其

成績計酬亦可收購其私人譯本三普通譯員從事譯述報章課本等類給

予定薪或按件計酬四練習譯員經考取試用給予津貼隨同分任或助理

譯述按期賣交成績第其等級再正式錄用該館應附設一譯學專修學校

選大學畢業生 沈其外 及外文專修學校畢業生加以一年期的訓練畢業

後實習六個月第其成績高下分別正式錄用如此則所養成的人員及收

購的譯本將不慮缺乏且可逐漸提高水準增廣部門其大部的書更可略

仿隋唐譯場制度采用集體翻譯之法臨時商洽報酬亦不限於係所用譯

員與否又專門性的書亦可用合作法選該門專家與文筆優者各一人共

同譯述亦不限於係所用譯員與否如此則野無遺賢人爭効力收效更速

且大矣

以上辦法似可與各大學及外交部取得聯繫一同進行緣譯事亦係一種

專門工作需其人性格與趣合乎此道方易發展不止精通外文而已或者

其技能合用而志在作外交家則可令歸外交方面服務或者其人沈靜好

學喜於伏案深思則可令任譯事此在訓練培養及試用時即須量材分配

故以各方面聯合從事爲宜此亦猶乎彥悰所舉八條之意不過他未想到

與他方面合作統籌俾人得其用這一點耳 一九五三年

我國六朝工藝美術集成於北京

北京經遠金元明清五朝之建都不但爲政治中心亦爲一切文化藝術之

中心所有工藝美術自搜集以至改進發展皆有其有系統之過程非突現

或倖致也蓋遼金元清以異族入主中國本缺其固有之文化藝術因之建

都以後即竭力搜集勝朝之文物趙宋初年本來擴獲唐五代十國的文物

不少逮汴梁一失又爲金所得南宋在杭積累的文物也不少逮元滅南宋

連遼金的文物都取至北京其後明滅元清滅明又繼取之故此五朝的文

物可說都集中一處而且每一朝代又自有其創造與改進並且都徵集了

當時各地的藝人巧匠聚於北京及其近處其中包括陶磁絲繡書畫雕鏤金石牙骨土木等等各門如耧耕錄等書具有

詳細記載因此北京今日的工藝美術技術及其作品實五朝全國之結晶雖茲不贅述

作品綿歷多年不少作品流出國外或自然破損但其技能之傳授培育確

仍有伏流潛力不可沒也此類技能作品在當時當然係爲帝王卿相及豪

紳名士服務而且竭天下之物力良工以供少數人之玩好係不合理的但

其人其物本身卻成爲千百年民族文化之所寄而且依新時代政治經濟

的制度已幾乎無法再產生此類的文物與技能例如以數年之工俟成一小件物品以及終身從事一項小手工藝

等所以維護此類工藝美術以綿延歷代相傳之特有技術以及維護原有

而僅存的作品是我們要繼承文化遺產的今天所必須要做而且要做得

徹底而有效的也可說這是我國這時代對民族對歷史應有的責任和義

務這與以前僅供帝王卿相豪紳名士的玩賞娛樂者絕對不同推之文詞

音樂戲劇建築等其情況亦復如此固絕非抱殘守缺之比也暇再分析論

之

北京應有新型的琉璃廠

北京琉璃廠之名舊矣然國內外固皆認為此為吾國古文物薈萃之所非

製造琉璃瓦之本義矣昔李文澗曾就琉璃廠之書肆加以列舉評論後無

繼者其金石陶磁碑帖等等數百年來亦無人從事詳述此固一缺典矣近

年我國國際地位日高各國仰望及研求我國文藝者日眾亦皆於琉璃廠

是求但事實上今日的文物業迥非以前之比解放後既嚴格管理進出口絕不可能如前之偷購偷運又出土文物各地方早經有關機關保管各文物業本身不可能有投機取巧情事亦不必投機取巧故以前僅供少數人玩賞的古玩商今已變作爲公衆服務之性質但其地既爲六七百年來首都古文物集散場所在任何方面看來終有留存此一區域之必要且其業務更應擴充改進蓋以前各家店鋪皆在供求交易故經常在開闢貨源於中取利因之搜求售出往往不擇手段勤啓弊端其作爲仿造改造更是常事今日新發現及藏家流出之物尚層出不窮仍宜有此類機關以爲樞軸同時法令不加限制之文物亦可藉此流通再此類店鋪對古舊文物之仿造既所優複製爲且裝飾所用如裝潢座匣囊套之製作更有相傳之手藝我想應該公開複製各有名文物大量輸出且更加以改進如此則不但此類手藝不致失傳足供國內外之需要而且足助輸出業之躍進各店鋪之業務

可分爲幾部分一代公家吸收藏品（包括最高級及次級）二代藏家流通存物三培養特種美工的製造修補的技術四培養鑑別研究的專材竊意整個琉璃廠可分爲十大類每類假定可設立二三家則不過二三十家即可包括一切在今天的情況整理二三十家房屋當不成問題如於和平門外的左右各設立一二十家加以調整由公家修好街道由各家自整門面將海王村公園略加修治補種花草開設茶座其火神廟一帶可設展覽及陳列場所（小型的）隨時更易琉璃廠之出入概走和平門內外馬路另於南頭覓中心停車處開寬人行道如此則所費無幾而氣象一新矣其附近各小胡同可擇宜爲作坊供各手藝者作業及居住與營業處所不相混雜則外表亦自然美觀矣至各行之分類我想分爲圖書字畫金石玉器陶磁雕刻文具織造漆塑用具十門下各分細目大體已可包括其作坊不妨分散但業務宜於集中又美藝學校及傳習所等亦宜設於附近以資研習且便改良以符古爲今

圖書
　古籍之精刻本　批校本　鈔本
　古稿本及圖錄　鑴刻及裝潢附

字畫
　古舊之字及畫　以及畫象畫燈扇附
　潢　臨摹　複製　攝影　修補等附　裝

金石
　古金石器　立體平面各雕刻　各種帖
　及搨片　椎搨　複製　修補　鑴刻附

陶磁
　仿造　陶器　雕磁　燒料
　磁器　複製　修補　加工

雕刻
　金石木竹牙骨　金銀銅錫鐵各細工　景
　泰藍　琺瑯器　仿造　複製　修補附

織造
　織錦　刻絲　織絹　織絨　織紗　織毯　絲
　繡繪　繡繪　平金拉鎖　仿造　複製　修補附

玉器
　燒料　仿造
　複製　鑲嵌　加工　修補附

文具
　硯筆墨紙　顏料　印章　印
　泥製　仿造　複製　加工附

漆塑
　立體平面各像　漆製各種用器　雕填
　彩畫　泥塑　木刻立體平面各像

用具
　各種家具　各種楮匣座
　予等　仿製　加工附

以上細目隸屬或未適當然相差或不遠實際上是包括傳授研究革新創

造在內的依此漸進庶可蛻化而產生符合新時代的文化而不失民族的
優良傳統

近代藏書家略紀

自葉鞠裳爲藏書紀事詩後倫哲如[明]繼之爲辛亥以來藏書紀事詩徐信
符又補粵中藏書紀事詩然全國藏書家實不止此近年時局多故各地發
見古籍極多因此知以前藏家多有未爲人稱述者余偶憑記憶疏其氏名
如下勢必仍有缺漏願關心文獻者更爲揚榷也

傅沅叔[湘增]　董授經[康]　張菊生[濟元]　王培孫[觕守]　楊惺吾[彀守]　文雲閣[式廷]

羅雪堂[玉振]　徐固卿[禎紹]　李木齋[鐸盛]　劉翰怡[幹承]　蔣孟蘋　梁節庵[芬鼎]

葉奐彬[輝德]　劉惠之[智體]　王壽珊[毅綬]　曾剛甫[經習]　吳印丞[昌綬]　張石銘[衡鈞]

葉揆初[葵景]　趙蜚雲[里萬]　鄧孝先[述邦]　潘明訓[盥宗]　許博明　莫天一[驤伯]

蔣抑之　潘博山〔厚〕　張南山〔屏雄〕　陶蘭泉〔湘〕　袁克文　周叔弢　曾勉

士〔鈞〕　震鈞　吳道鎔　徐森玉　梁章冉〔桂廷〕　彥德　黃節　黃

香石〔培芳〕　鄭振鐸　譚玉生〔瑩〕　黃子高　馮孟蒼〔廉〕　孔季修〔昭〕　洗玉清　譚叔裕　江競庵

潘德輿〔成仕〕〔宗浚〕　鄧文如〔之誠〕　柳亞子　易學清　陳澄中　許青皋　倫哲如　梁

朱啓鈐　陳籫齋〔垿介〕　黃公度〔遵憲〕　鄧秋枚〔實〕　吳荷屋〔榮光〕　汪景吾　陳協之〔融〕

子春〔梅〕　陳樸園　徐行可　鄧秋枚　陳惠塾〔禮〕　汪景吾

石星巢〔芬德〕　陳子礪〔陶伯〕　陳慶笙　莫楚生　陳惠塾

梁任公　桂浩亭　辛仿蘇〔文耀〕　沈羲梅　汪毅庵〔兆鏞〕　易容之〔孺〕　吳梅

林歗伯〔國慶〕　潘景鄭　許印林　孔少唐〔廣陶〕　章式之　屈燋　龍伯

廖澤羣〔鷺鑌鳳〕　陶春海〔祥禔〕　徐信符〔紹棨〕　方唯一　許棤　姚石子　王欣夫　王佩諍　趙學南　吳向之　徐積餘　邢贊廷〔數〕　吳湖帆

以上各私人藏家隨手憶錄未加次第計必有遺漏又各地世代藏書家如

二三〇

道州之何江寧之甘仁和之丁鶴山之易順德之溫金山之錢碤石之蔣渭
南之嚴武進之盛與陶崑山之趙等不知應以何人爲代表又本國古籍以
外尙有專藏外國古籍者如李木齋即有千餘種_{曾觀}今恐盡失矣又如宋
春舫周越然藏家倫等亦藏外國小說音樂戲劇不少又敵僞時代陳羣所
收之書勝利後即時四散經徐森玉苦心收集得十之九歸於南京圖書館
其後不知尙有移轉否又汪時璟所收者聞全散矣至吾國藏書極少注意
圖志及檔案此實一大缺點其現在尙存之圖志檔案似應爲特別之整理
保存及研究願大衆注意焉至圖書館之管理編目等等皆須專門知識經
驗此類人才更待多爲培養也

罔極庵圖題詠

余於一九三零年至一九四零年期間觀國勢之傾危有感於詩小雅所言

罔極之義別號罔極庵浣吳湖帆爲繪罔極庵圖繪成則上海淪陷余已避

寇往香港矣展視煙霧迷茫水雲蕭瑟備極掩抑之致其畫之工不待論矣

閱十餘年余再到北京檢此卷乞友人題詠佳作如林茲錄於下

同歲郡文學各白少年頭巍孤蒼昊長恨身世幾宜休老去樓臺無地不信

團茅蓋頂佳處爲庵留世界現彈指一霎此浮漚　白雲裏峯歷歷見丹邱

座中萬象賓客道付滄洲造物真無盡藏著我以無何有六鼇泯天遊獨

詠茫歸處知者舊盟鷗水調歌頭奉題退庵先生罔極庵圖卽希正拍辛卯

仲春稊圓闕屓麟

一角遙山擁翠螺柴門臨水得春多人生隨處足吟哦　檻外銷魂餘落日

眼中無盡祇頹波天涯芳草奈愁何浣溪沙奉題退庵先生罔極庵圖辛卯

仲春夒庵吳仲言

佳處能留否莽乾坤紅桑碧海白衣蒼狗影事如潮排牆過無限春痕消瘦

二一二

憑借問六朝官柳萬劫風輪隨運轉笑蛙聲紫色何成就空閒煞迴天手

殘年自笑枝巢叟似鶊鶊一枝尚借漸成衰朽身寄塵中心塵外不解談空

說有也不慣除葷戒酒己事晚年須料理卅年前妙諦聞吾友事何在己誰

某金鏤曲退庵二兄教正枝巢夏仁虎

春申畫卷五載如新寫騷人悱惻葩經三百曾六見風雅與懷罔極蒼生滿

眼問幾輩關心家國從蓼莪誦到桑柔步步抒情深刻　堯夫自榜行窩結

一座松庵何藉雕飾朝衫日換未忘卻老路崎嶇荊棘金門大隱感舊事猶

填胸臆記少時粵贛趨庭報答祖恩親德瑤花慢奉題退庵先生罔極庵圖

辛卯仲春筱牧宋庚陰

納納乾坤哀人海天教著個茅庵在叩閽呵壁總荒唐洞簫吟徹雲霄外

龍漠灰飛鳳巢痕改詞仙歷劫身無礙華嚴樓閣指空彈須彌依舊深藏

芥調寄踏莎行奉題退庵先生罔極庵圖古閩經笙黃畬

渺渺江湖放眼寬一庵結境在人寰閉門且續九歌篇　湘水無靈終莫弔

吳天難問欲何言敢因蕭艾怨芳蘭浣溪沙退庵先生正拍叢碧張伯駒

攜得此身去天外恣神遊人間莫是無地何處著蓬邱試把山稠水疊收入

筆端纖尾還似在皇州跌坐一龕畔辛苦莫回頭　烏驚心花濺淚總閒愁

白雲親舍誰問風木幾經秋公自寧庵圖就朱張仁叔廬基扁曰寧庵以記無進之感嚇歜山爲撰記見本集卷七我

亦蓼莪篇廢餘愴不能休掩卷涕沾袂佳句若爲酬水調歌頭奉題退庵前

輩岡極庵圖敬步原韻晉齋錚拜稿

歸去水雲鄉明月清風載一航留得是間佳處隱徜徉碧海稠桑憶夢場

報德矢穹蒼兩字分明榜影堂詞學祖傳南雪研毋忘陳籃庵中日月長南

鄉子奉題退庵詞支囷極庵圖慧遠夏緯明

衣被常存天下心結茅何處著高襟浮雲眼底祟晴陰　畫裏青山家國思

尊前白髮短長吟海枯石爛淚痕深師少日詠叢時有衣被滿天下之句右調浣溪紗應退庵夫

子雅命受業盆公敬題

累葉鱣堂清白吏霾土塵塵未省今何世海上爰居風颭避憂天滿紙詩人淚　火宅百年身是寄蘇晉長齋了澈西來意萬朵慈雲三界被鑄成七寶莊嚴地

調寄蝶戀花　辛卯二月耕木王耒

黯羅浮一角更無地起樓臺念浩浩恆沙陰陰喬木歷歷寒灰休猜補天事了倚燕歌還許庚郎哀檢點江關老淚悄然滴向南陔　圖開翠墨淫瓊瑰我亦寸心摧算長劍兵塵露車歌哭莫報涓埃崔嵬巑岏恨緒咽驚濤一去幾時迴欲寫烏巖片影春暉不照殘荄

調寄木蘭花慢退庵社長正拍辛卯

丙子冬先大夫見背次歲丁丑膠澳被兵松窗王孫為作天風海濤樓圖紀事時奉母濱海衙惻藏火悠悠十餘年矣白雲在天春暉不貽綵綵懼伽藏長浣離披覽斯圖蕘愴什在彌增癰耳

上巳琴江黃君坦

關河殘夢遠乍風高凝寒吳遊人倦漸暗芳心念故山何許鬢霜飛滿小有行窩都付與吟邊淒眷掩了重門縑素消磨客懷休怨　經歲玄黃交戰更

幾劫狂塵盡情吹卷忍負蒲團把畫禪參透夜燈容伴錯認維摩空省識天

花零亂老望白雲親舍啼痕暗浣三姝媚依碧山體並協四聲錄呈退庵先

生正拍辛卯上巳婁生黃復

問穹蒼終古步艱難幾時到天垠任飆輪掀轉護廬莫縈捲入昏泯故是光

陰過客席幕可容身心法原無住住亦歡欣　寫出一庵風雨對飄搖雲物

寄怨詩人祇年來消息脚綫逐蓬跟看夸翁長途追日走璇球顛倒覓烏踆

還抛卻舊邯鄲枕喚覺先民八聲甘州卽乞退庵先生教武昌彭主嵒 時年八十

人海茫茫卅載虛舟退心語誰恨雲龍偃蹇空思尺水池蛙喧聒待掩重扉

伺影舍沙偷光蔽日萬里長河舊夢迷頻搔首羨成蹊桃李共樂無知　平

生意氣嶔奇算袖手枯枰幾局棋念我辰安在過庭成錄乾坤待整攬何

期往迹重尋伊蒿伊蔚皓首難忘孺慕悲勳名外祇昊天長仰兩字親題沁

五有

園春卽請退公正拍辛卯立夏蔡可權 時年七十 病臂後寫

天半朱霞又夕陽精廬嘯詠視茫茫人生安得無量壽造物從來不盡藏

名岡極意難忘白雲何處是親鄉留將手澤停雲館消盡心機掃雪堂鷗鵠

天敬題岡極庵圖卷卽似退庵先生教潛子高毓澎

一庵高隱問滔滔天下誰能如此平日心期儒與墨祇有乘槎堪比悶不書

空愁翻說夢慣領閒滋味塵埃回首蒼茫都是煙水　還幸海嶠歸來棲遲

東閣未志人間世蠻鼓喧闐成妙曲傳遍神州內外一代風規百年庭訓出

處非身計元龍老矣眼中多少餘子念奴嬌奉題岡極庵圖稼庵謝艮佐

退翁紹家學淵源陳東塾東宗鄭君經傳殊洽執翁取岡極字顏厥讀書

屋問君何取義詩言岡極六吾意取桑柔更不忘莪書帶韌如雄夢境土

階覆數椽無定所意義存圖幅比迹稻城宅世亂榛莽鞠奉題退庵先生岡

極庵圖夏敬觀

生出兩儀憑太極此理推研從讀易退翁庵正繪成圖繫辭含義寧堪析吳

天句分拆斷章聊取詩三百一聲鐘發人深省箭放非無的　頹世鴟鶚羣

展翼舍怎幾難教禽格濡毫題罷觸余悲椎牛歎不難豚及惟翁身作則長

懷鯉也趨庭日望南雲先塋宿草矧尚狠煙隔歸朝歡奉題退庵先生罔極

庵圖卷惠陽廖恩燾　時年十有八

萬縷愁痕都付與暮煙寒鷙有幾篇騷雅伴予蕭索風木當年留涕淚桑田

頻歲增漂泊趁時絢素寫孤瓢於焉託　懸心目望寥廓收精爽回冥漠

問人間何世天公難說今古循環原不盡吾儕俯仰寧無著且拼擋閣作畫

中遊酬前諾辛卯仲夏調寄滿江紅奉題退庵社長罔極庵圖卷子三山陳

宗蕃

黃鳥止幽谷春到喜遷喬先成多少同調一片友聲招回首弄威風伯日夕

千林摧折甚處覓安巢啼語動真宰遺恨幾時消　署行窠揭詩箋信文豪

多材弟子揮灑神妙到秋毫人歎玄黃龍戰我盼豐穰魚樂至足春醪終

踐華胥夢比戶樂陶陶水調歌頭奉題退庵社長丁亥年撰罔極庵圖記辛

卯夏日雨後福州劉孟純

憶南遊訪鷗情切蒹葭尙隔洲悵慧業低徊不盡神夷薜荔偏遲笛聲繞

樓　春風明見書郵孝感纏綿茹痛詩心宛轉生愁謄海隅行窩半留鴻印

叩天無語匪莪難廢展風前笑折圓蕪江上成愁恨悠悠強梟夜鳴

未休調寄八六子依淮海體奉題退庵先生罔極庵圖卷宣威陳嘯湖

自繪竹石長卷各家題詠

余於十五六歲先公命從陳君衍庶習畫雖承獎許實無所得也越三十年

因收藏名畫漸多一日顏韻伯談次謂畫中以畫蘭竹爲最難且論及與書

法相通之理且勸余試爲之余漫應之而已南下居滬與余君紹宋吳君湖

帆往來始究心於繪竹習之不懈三數年間積至二三百幅自不愜意則悉

棄之廢簏抗日戰起余由滬至香港又由港至滬財物盪盡無以給朝夕遂

與梅畹華張大千諸君賣字及畫所繪亦略有進然實不敢謂有心得也荏

苒數年亦兼習梅松花卉山水之屬然皆已及再來京師則舊友如

陳師曾姚茫父金鞏伯等都已去世余亦侵尋老矣念人事無常藝能無盡

以長卷畫竹乃艱於安排姑試從事以驗功能之進退遂成此卷親友題者

甚多茲彙錄如右

還我清虛戊戌端午章士釗題

余習畫竹十年僅略明鉤勒布白滯香港為日寇拘繫臥室中不出乃畫竹

自遣始稍窺蘊奧然心手苦不相應又為之數年方覺揮灑自如且未墮清

人窠臼而五技已窮日西方莫今後能否再進已不可知姑為此卷備

他年徵驗所詰之用正所謂猶賢博奕耳葉恭綽退翁記　時年七十

廿年愛竹栽無地展圖卻惜伊名字二十年借竹爲名而無家種竹蔣竹山語也人竹兩平安怒毫成

喜歡古人怒氣畫竹令圖成新萌秀苗皆含喜氣不拘拘於古所云也彭城誰授訣畫法通書法篆幹草爲枝知翁

薄九思調寄菩薩蠻辛卯二月咫社詞集退翁以所畫墨竹卷子屬題稱園

關賡麟

打疊丹青妙手寫出瀟湘雨後肉食未能謀贏得帶圍消瘦無咎無咎人與

石公同壽辛卯二月奉題退庵先生自畫竹石卷子調寄如夢令夔庵吳仲

言

寒煙側叢篠娟娟自碧老可王郎同一筆不煩深著色　瘦處那嫌孤寂澹

處能標清節小影自疑描寫出此君兼此石謁金門題退庵二兄自畫竹石

卷子枝巢夏仁虎

蕭茸礙石參差出綴葉分枝多偃筆披離風動㲲薍碧苔衣虛復實

恍如重露聞涓滴乍覺棋枰侵翠色使君才氣自拏雲餘勇猶能追石室木

瘦節崢嶸貌本癯雲根依倚不須扶閒籠澹月宵涼後淨洗浮煙晚靄初

枝細細影疏疏寫來瀟灑一塵無家山幾劫算盡要倩先生筆底摹 祖南先令

雪老人主瀟越華書院花竹最盛學海堂尤
以竹名今俱不可問先生他日儻能寫之

鷓鴣天奉題退庵先生自畫竹石長卷婁

生黃復

瀟瀟一幅風和雨岐王寶軸俄飛去 王畫石事 王右丞寫岐 聊以寫高懷珊柯影滿階

遠追與可墨那得坡仙筆絕憶歲寒堂人琴俱已亡 梁節庵師顏所居曰歲寒堂有與可畫竹東坡題跋卷子

洵為希世之物公嘗以未懷見
為憾今此卷不知猶在人間否 菩薩蠻奉題退庵先生竹石長卷辛卯花朝胡先春

曾看筆尖掃萬軍又驚紙上起風雲長竿高節比經綸 善點龍睛飛素壁

自揮塵尾出清塵何能一日座無君浣溪紗退庵先生正叢碧張伯駒

潑墨淋漓滿畫練檀欒碨砢併毫端幽人高致肖蘇髯 六幅屏風顛可拜

特年七十有六

千竿煙雨俗能砭清流長短論何嫌浣溪沙奉題退庵先生自畫竹石長卷

辛卯仲春筱牧宋庚蔭

碎竹篩天碧四圍長勞風兩護巖扉此中有客澹忘歸　嶰谷蠻湖思往日

丹邱[柯]石室[文]話前徽拂雲枝上五雲飛

也是人間管若虛偕來青士滿皇居一年花事不關渠　僧院乍逢成久別

茂林無盡亦多餘者般醫俗轉躊躇

亂石千重信往還湘雲一蔂赴毫端子猷七字不能刊　是處追涼情自足

幾回披卷意茫然畫圖真作霸圖看浣溪沙奉題退庵前輩竹石長卷晉齋

錚

展卷欣逢對此君晴風雨露各精神晚經霜雪都無恙近種瀟湘不受塵

詩懷慨筆蟠峋虛心礪齒好成鄰化龍本是公家學新籜生時看入雲鷗鴰

天奉題退庵詞丈竹石長卷慧遠夏緯明

翦取齊州十丈紈渭濱千畝落胸前花間草野遷人世雪節風枝耐歲寒

同石瘦掃雲漫披圖令我憶眉山揮毫自寫平生趣付與千秋醒眼看右調

鷦鴞天退翁夫子自寫竹石長卷命題受業唐益公

盤根竦節向來剛曾見森森政事堂枝間密疏明取舍葉隨舒卷寓行藏

偶伸筆底凌雲氣小試囊中活國方我是子猷看不厭坐知風味此君長退

庵先生屬題即次原韻乞教辛卯春王未

鐵鎖鉤鏁金刀錯落凌雲妙墨初試新梢靈鳳羽貯千畝蒼蒼胸次蕭森如

此任醉䫻風饕青飛霜氣冰奩底出山泉活照人憔悴　最憶花外驚雷看

鐸龍騰起讓他頭地一春歌吹斷漸煙月揉將愁碎枯禪情味奈苦笋裁

淒迷歸計憑誰慰釣鰲身手暮天寒倚調寄翠樓吟退庵詞家正琴江黃君

坦

石瘦能奇竹斜更好畫禪餘事爭天巧槎枒芒角肺肝生深明此意東坡老

什襲縹緗流連文藻題詩到處留鴻爪崑山已比吉光稀柯亭漫惜知音

少調寄躑莎行即呈退庵詞宗潛子高毓澎

萬簇清森玉不如渭川春好灌園初葉翻老鳳歸時羽根茁蒼龍劫後雛

形錯落意蕭疏昏花醉眼亂菰蒲未知煙月湘江上淚點斑斑化得無調寄

鷦鴣天退庵詞宗正稼庵謝艮佐

夢遠箟簹谷羨此君出塵節勁干雲氣肅一寸之萌都劍拔令我披圖醫俗

寫胸次閟愁千斛咫尺莽蒼如萬里是道機正在着年熟湖州卷何須讀

屈蟠三石神完足有霜竿臥龍偃蹇儘娛幽獨不入江湖餘子手始信吳生

可續石泓處敢嫌突兀那待挾他煙雨勢自崢嶸奇態盈篇幅心折矣詠淇

澳調寄賀新涼退公命題公湛蔡可權

一幅晴窗戲濡墨形竹態千百習齋次第爲圖列仲圭行看留真迹清影愛

箟簹還寫伴拳石　與可東坡今再見泂飛灑尤力迸跳埰疊從君筆風翻

雨戰未休息不折老來剛曾竹鄉深入右調撼庭竹用王晉卿體題退庵先

生竹石長卷映庵夏敬觀

勁節寒梢盎胸不盡丹淵稿中庭月皎影放千尋表　翠裏空山日暮憐幽

草苔窠老吟鸞去杳恨夏西窗曉點絳脣題退庵先生自畫竹石卷義寧陳

方恪

勁節鏖風見至剛毫端橫掃陣堂堂偶憑怒氣森戈戟肯傍寒泉事退藏

新雨露舊冰霜蟠根斬惡早知方宵來鑑影溪頭月牽引清愁似個長鷓鴣

天奉題退庵先生自繪墨竹卷子即用原作詩韻萬載龍沐勳

含毫蘸墨寫得雨和晴濃澹染上縑素勢難平貌稜稜兩也山同瘦競奇處

嵐添翠雲補色神融洽迹分明　休道年隨筆老閒心寄冷落丹青想風搖

葉動驚起聽禽鳴填海銜來倘功成　對瀟湘景棋局飛一子響殘枰仙

得醉那便倒汲泉瓶院逢僧掃綠苔詩就方欲拜喚茶烹　圖妙在渾繪盡

者時情洗刷莓牆月鏡呼鸞舞叱鶴前行引故園夢影坐試笛柯亭畫是通

靈六州歌頭奉題退庵先生竹石長卷惠陽廖恩燾 時年八十有七

龍吟細細勁節凌霜留晚翠袖有蓬萊欲把雲根到處栽 超然象外君可

同居兄可拜浣壁東坡何事年年與墨磨減字木蘭花敬題退庵丈自畫竹

石長卷伯端劉景堂

英多磊砢憶否前身文與可肝肺槎枒濺淚斑斑墨作花 華亭奇峭拜石

開軒容坐嘯物我平分月白風清識此君減字木蘭花奉題退庵先生竹石

卷子開封靳志

揮毫點染瀟湘素盡收取曉來煙露俗流慎莫敲門顧更不怕凡花妒 披

來几案清光護更篸必涉園成趣籍咸豈爲清談誤君子館春無數調寄於

中好奉題退庵社長竹石長卷三山陳宗蕃

翩翩才調飛聲早幾番陵谷重逢老星宿久羅胸騰輝片石中 南山書且

罌錦里茇寧騰畫裏自平安伊人生耐寒菩薩蠻奉題退庵社長竹石畫卷

三山劉孟純

室度墨花香閣中事轉忙更臨池自寫新篁放筆干霄爲立幹清露潤到詩

腸　巋谷接煙江筠聲韻草堂勁微風搖曳生涼掃逕留賓蠟到少斟北海

未開缸調寄唐多令敬題退庵先生竹石卷子宣威陳嘯湖

一卷重披劫後痕紙長論文墨論斤窺江胡馬正憑陵　海水難填心上石

筆花常粲佛前燈此時魂夢此君亭調寄浣溪紗丁酉三月退庵二兄屬題

冒廣生同客京師

靈臺原自祇虛空萬象雲煙過眼中晚乞湖州天不與騰將心迹託文同

向知君面近心未信行藏爾許深竹葉於人旣無分自留殘影自沈吟

一生俊異惹人嗤身入窮奇歎力疲八駿不來馱穆滿意中黃竹悶深悲

擎將玉斧上天庭七寶修成不用硎伐桂未須兼伐竹人間留得萬年青

何須心畢女兒箱汗簡牛腰付渺茫湘上幾竿風雨岸任他斑淚灑千行

病中猶自念殘叢媿我留題總未工送向匡牀憑目驗天涯爾汝虎從風玉

甫自寫墨竹長卷囑題稽延累月迄未著筆頃在病中忽來促迫率爾題六

絕如右證爾我晚年心迹之相同云爾戊戌端午士釗

重到簪豪地教窺舊墨痕無言惟石丈相對老龍孫杜陵所到處手植傍修

椽何必凌雲想悠然靜者便近說東南寶都堪抵棟梁料應斤竹嶺處處達

舟航於今淨業湖無復長菇蒲同是西涯主還應補竹圖自古在昔利用厚

生竹蓼其功無間鉅細神州奧區篤生異材直節虛心況多令德詩人呪筍

抑何淺陋近者爲用日廣黃州所記盆不足云不使一別春明十有三載今

度重來耳目發皇適承退公命題此卷輒就所感綴成短章倚裝占句未暇

精思知荷鑒諒己亥夏日瞿蛻園

二十年前余於蘇州得汪甘卿舊園以先石林公本籍吳中鳳池鄉故名曰

鳳池精舍既因亂棄去遂屬吳湖帆爲之圖以留夢痕圖成觀者咸推爲吳

平生傑作親友題者如林茲擇其尤者列下

碩人蒉軸退庵先生囑甲申冬至王季烈

鳳池精舍退庵姻丈囑寫斯圖漫用王叔明筆法不求形似隨意成之丁丑

夏日吳湖帆

鳳池遺迹久榛蕪夢想家園有此圖聊與吳中添故事可能清閟學倪迂

由來明鏡本非臺花木平泉恥自哀猶有煙雲堪供養不須料理劫餘灰余

屬湖帆畫此圖圖成而園之棄去久矣漫題二絕譬寫夢痕民國三十三年

四月退庵

世之構園林珍書畫者恒願子孫永保余不作此癡想但冀後之得此者珍

視此卷知吾與湖帆交非恒泛且畫筆迥出時流耳退翁

余既棄其吳門寓園之明年屬吳湖帆圖其景物越三年圖成園固未定名

也乃名之曰鳳池精舍圖將自爲之記客曰固矣哉君之爲此也君從政數

十年今乃無半椽片瓦於北都及津滬既屢棄其宅所傺亦不恒厥居君之

拙於計也久矣晚居吳門辛勤以有此廬復不能守平素既不以求田問舍

爲意不治產業於此園固宜視若傳舍而胡戀戀爲抑世方泯棼有產非佳

名以世諦之無常人生之多艱君亦不樂乎卽又奚取乎圖已棄之園

而名之記之令人與已皆多此一物而滋其障執耶余曰此非君之所知也

夫形者神之所寓也然形之所在神不必定寄焉名者實之所附也然實之

所昭實未必果副焉古之平泉金谷今皆何有不但地久易主卽泉石花木

且罕遺迹所存者獨其名而已余之有是園本以備幽棲遠塵事非如他人

倏游觀建築之勝余旣不能有則天地之大何處非吾之園囿必斤斤焉某

街某宅乃爲吾之所營斯已臨矣其圖之而名之也正以示不必定是地乃

爲是圖昔沈石田爲友圖神樓乃本無是樓王謔庵爲寓山志謂山皆寓耳

余本不必有是園然後圖之今旣曾有一園則謂圖是園也固無不可非

有所戀而始圖之以存其迹也客曰然則曰鳳池余固吳人

也先石林公籍吳之鳳池今故居之址猶在乘魚橋西余數典不敢忘祖

亦猶世系之稱南陽云爾客曰有是哉之辨也斯之傳子其永有是圖

湖帆之覬子也厚矣今後園果何屬圖又何屬殆均不必計余曰然遂錄以

爲記他日志平江坊巷者謂吳中曾有是園卽以斯圖爲證可也民國三十

三年春日葉遐翁

見說城南舊草堂石林遺業水雲鄉爽鳩居在春空好杜曲花飛迹已荒世

事百年逆旅幾人四萬買滄浪重來待關羊求徑睹酒先尋謝傅莊退庵

一三二一

先生教正弟蔡晉鏞

鹿走蘇臺習家池閣韻事頓散香塵舊東陵遺老澆瓜種菜閱世浮雲東海

揚波我生無造不逢辰鷗波法繪柔毫焦墨古木回春　魚城往迹休問有

幾人遇此壞劫飆輪想石林巖下落花流水辜負深恩飲水參禪小魚吹網

幻漚新林泉老待健歸再把風薰調寄鳳池吟用吳夢窗韻退庵先生正拍

丙戌初秋王籛

退丈文章政事欽遲久矣丁丑變後丈由港而申杜門謝客以書文自遣峻

節介操睨時流因請湖帆師為之介得獲拜識乃知丈原籍餘姚先世以

宦游流寓粵中溯吾家石林公為遷吳六世祖丈固亦吳人也自此得眼輒

往請益丈多識前賢往行談論疊疊不窮聆之忘倦癸未歲逸得明路文貞

公撰書張承業傳真迹卷丈讀而激賞欣然加題詞意感慨更得見其志趣

風骨焉丈舊有寓園在吳中名曰鳳池精舍自經喪亂劫火滄桑不禁有自

胡馬窺江去後廢池喬木猶厭言兵之感湖師嘗爲之圖今秋出視命跋數

語因志得交聯宗始末如此乙酉秋八月葉逸拜識

澡臆玄經除煩絳雪未回頭白夢繞魚城危橋跨溪碧行歌片羽教記省吳

游期約春陌飛烏行空真尋求無迹　山屏臥側圖畫巖居冥濛水雲色飄

燈夜雨桁箔獨歸寂不忘祖庭風韻玉澗卡山南北縱結廬人境長遺漁樵

遙識調寄惜紅衣昔尹叔問僑居吳門屢和白石此調余亦繼馨凡四五

疊且謂夢窗鷓鴣天楊柳闉門之句蓋有老屋相近皐橋而次韻白石不及

夢窗惜其脫簡後得明萬歷張廷璋鈔本是正知小異白石宜爲另體乙酉

重九退庵吾兄命題鳳池精舍圖因補次夢窗韻就正映庵夏敬觀 時年七十有七

煙霞一軸託幽居奚必林泉始結廬寂莫吳趨幾陵谷蒼茫蠻觸萬盈虛永

將槃澗留長卷彌勝岑樓轉敗墟我亦小園歸劫後樹殘池廢最愁予退庵

先生鳳池精舍圖顧頡剛

番禺葉退庵先生謝政歸來僑寓吳門卜築精舍有泉石花木之勝領袖文

壇發揚地方文化嘗主修用直唐塑像保護崑山葉文莊墓復創辦吳中文

獻展覽會藏家竸出珍祕盛況空前襄歇文風遂爲一振既而倭寇肆虐先

生棄園隱於香港淪陷八年吾吳士氣文物摧殘殆盡艱於恢復先生復檢

所藏要離墓碣王文恪畫像等有關吾吳文獻者舉以贈諸蘇州圖書館以

資提倡先生石林之裔亦吳人也因精舍不可復得倩湖帆丈摹想爲圖附

以題詠並指石林所居之鄉以名其圖其訴然敝屣之精神與飲水知源之

德意堪爲後來楷模咸盼其返居姑蘇頤養大年爲我復興與之先導敬書此

以祝之中華民國三十五年十一月十三日顧廷龍謹識

石林高隱神仙宅森森喬木留春屐塵話溯前塵中吳堪紀聞　滄江驟鼎

沸轉眼河山異麋鹿走吳宮銅駝荆棘中

朱門紫陌迷煙蕪依稀池閣渾無據萬事付滄桑歡離總斷腸　名園興廢

幾舊夢一彈指壯志已無多江山喚奈何

暮雲荒草寫風月湖山妝點試奇筆粉墨足千秋鴻泥證去留　幽懷更何

限塵世半虛幻展卷一淒然九州渺點煙

江南風月今如昨故家飄零盡伊洛淚眼看蘇臺夢華半劫灰　俊游我亦

倦醉醒長安遠衰鬢倚西風亂愁無語中調寄菩薩蠻四首奉題丁亥二月

潘承弼

海闊天空未老身祖庭花木溯前因江山自有閒風月認得伊誰是主人

大家風度數王蒙墨戲淋漓不盡同演溢故人名實意溪山空色有無中

越王臺下小顋圓一變坳塘養鴨村安得楞伽心訣妙雪留痕館爲留痕丁

亥歲除陳顋圓

前有吳遯庵君特後鄭陬啟朱徵古詞人例合向吳居閶門回首好精廬　蟬庇西

風環佩冷雁將秋雨夢游虛青山畫扇影模糊浣溪沙黎六禾

小築虛深榜鳳池吳門舊費草堂資安心鄉土居何擇無地樓臺起苦遲人

外敝廬宜寫實老來故物幾推移臥遊也算園林在況復回思未有時

池館移將入畫圖楚弓得失竟何殊分無應物僑居福幸免修仁我宅呼傳

舍不常誰地主勢家互奪是財奴如今同洗看花眼到處名園屬老夫庚寅

展重陽日關賡麟

祖德宗風衍石林一家吳粵感情深文人口舌招奇禍難忘松岑論奐彬

家土開山重景文巢南考證語尤精遺詩順適堂無恙要向吳江集裏尋

巨室先推葉振宗小花園築兒豪雄玉清捨地傳宣贊後起齊賢意未慵

別派崑山季質賢長方唱和有吟箋松江秋泛傳名句短檠夷猶落照間

葉家埭好接池亭坊巷平江亦此名豈但天寥傢文采討倭先世重奇勳

曾與坤儀爲義子歸宗猶署紹袁名傷心一卷愁言集天壤王郎著義聲

壞牕攜協奏競皇都遺澤誰知有菀枯記得粤南亡命日遺碑曾爲剔榛蕪

昭齊夭逝小鸞休黯淡聲情重蕙綢後起瑤期分一席蘆梢楓葉與驚秋

猾夏東胡三百秋傳聞留髮不留頭古為崛起能張臂一集春暉萬古愁

橫山門下歸愚老文獻南明重學山惆悵流虹橋下影羊車看殺衞郎前

黯淡猶存半帙詩葉津秋語幾人知開頭便著星期訂越角吳頭倘本枝

珍重流傳月珮詞景鴻後起亦權奇最憐斷頰飛句鐵秀犂泥拔舌時

香王館主號蘭曇零落宗風意未堪好向詞徵搜佚事鄭璜而後葉鑛譜

一重簾幌一重窗遺紅樓舊雨忘湘竹梅花容懺悔改吟至竟笑情長

傳經南一自堂堂女教應憐未易忘又見席中初學稿同時瑜小疏香

唾壺擊碎清漪閣拈筆題圖三秀軒向壇場占片席零星殘墨忍輕刪

戟甫當年擅著書留題眉研入時無北平詞客吳仙吏新月娟娟合有圖

仲甫先生舊霸才重游泮水亦豪哉老夫當日猶年少一敍昌言赤化來

梨仙謹厚最難忘蕙篋遺書畀楚傖留得研緣造錄在豐碑重與表瓊章

豐碑重與表瓊章往事辛酸未忍忘朱亥騎鯨沈約死元龍小女亦滄桑

黃帝龍髯素女仙奐彬才大欠精嚴終得同杯酒鄉邑尤慚失印濂

一卷能傳小石林蔣原昆弟用心深論交羣紀平生願悒悒無歡痛老成

大雅番禺一代雄翁山名著播寰中椎輪亦是君家傑前後溫徐並世宗

班荊話舊扶餘島傾蓋新知澠瀆江好士憐才君宿願徐陵彩筆未輕降

日夕名園載酒過扶餘風月未蹉跎六郎何似蓮花好話柄流傳簡陸多

史家已失黃慈博女士難忘洗玉清要向黃鑪搜赤簡更看絳帳障紅城

曾向吳門作窩公如何舊第委秋蓬神樓沈與神廬郭一樣紅桑碧海中

扶餘揮手又隗臺同向昭王傳裏來敬老崇文新德政勸君努力莫遲迴

從古當仁不讓師自家懷抱自家知開新拓舊吾曹事萬歲千秋某在斯

落魄吳淞老畫師慸齋華胄我能知鳳池一卷堪千古殿后虹翁本事詩

退庵老兄以吳湖帆所作鳳池精舍行看子屬題余爲狂搜六百年來吳趣

越絕間君家舊事報之於本題轉沒關涉也禪師偈語曰菩提本無樹明鏡

亦非臺余平生持論不喜一切宗教但盜用機鋒亦自不免退老學佛者其

謂我何一九五零年十一月十八日吳江柳亞子題於都門紫禁城御河西

岸之鷗夢圓簃

故里吳閶乘魚橋畔野水靜浣芳塵恣隨緣占宅心情冉冉恰似頹雲結夢

溪山泠吟判 平 與遺蕭辰茫茫對此祖庭何處散盡瓊春　猶餘倦旅無恙

溯石林舊韻重待扶輪任晚收偉略鑽研鉛槧 散原老人答先生 且共長恩過
灑屏見寄詩語

眼林巒鳳池秋色幾番新生綃在伴淨禪膡浥蘭薰調寄鳳池吟踵夢窗韻

奉題退庵先生鳳池精舍圖卷吳江黃復

此圖爲湖帆傑作故七年前來京曾徵求題詠然事如春夢不復留痕今春

劉士能陳從周二君北來述及吳下名園名情況云鳳池精舍已大異舊觀

亭榭無存花木伐盡池湮徑沒已成廢墟祇欹壁界石猶在余聞之憮然蓋

與廢本屬恒情況已早經易主惟造園藝術本吾國優良傳統之一且羣眾

遊賞亦文化福利之所需今吳門百廢漸與余終望各名園之能保其佳構

也又徐電發故居假山在吳門升平橋街十四號傳出名工戈裕良之手結

構極有匠心而知者不多余告之劉陳二君必圖保存度二君必能有所規

畫也附志於此以諗後來退翁再志 時年七十又六

空谷歸魂勸藁砧 一九三九年

〔南音〕山阿含睐月娟娟風露清冥十敵圓牆有香魂觸起退方怨南飛孤

鶴一夢翩躚勸得我天涯海角都尋遍宵征何止路三千君呀點想我地分

離好似西飛燕一別於今二十幾年今日遇著你清宵數盡殘更漏南柯一

枕夢游仙因此我待訴衷情千萬疊滿懷幽恨付與冰絃君呵我想人生本

是渾如寄追懷往事好似一抹輕煙空說璧合珠聯彼此嘅情分永無遷變

點想風狂雨驟嗽就吹斷咽個朵並【轉二王收板】頭蓮常言道一日三秋

死別後況復緣慳一面又怕道相見爭如不見衢碑石闕反倒有口難言你

想我滯燕郊翠微山館承你意爲了我卜葬牛眠今日裏家何在景物都非

淚隨花濺銅駝荊棘翻幸得未留命來待桑田愴孤魂逐哀鴻南飛翼展則

祇見烽煙下千萬里千萬眾無一處無一個不是困苦顛連那血成河骨成

山真叫我心驚膽戰誰無骨肉嗽就一個個去把溝壑來填想敵人同種同

文點應該把我地同胞咁樣踐踏唔怪得全個國都一律怨氣衝天過黃

河渡長江兵氛一片望故鄉常熟地更令我加倍淒然〔二流〕我知你憂國

憂民當此際定必是回腸九轉因此上圖一面把你心寬誰料得到淞濱形

迹唔見越關山蒙霧露好容易得到君前君啊想你廿年來愁病交攻幸尚

未容顏大變祇是蓼蟲辛苦有那個向你垂憐我知道三臺座萬錢餐都不

是你心中所願因此功名富貴都減不了你嘅痛苦憂煎想當初你胸懷我

尚略能窺見歡消磨今老矣愁緒依然想人生一刹那真如露電誰承望今

世裏月缺重圓〔轉西皮〕痛羣生冤業重災星迭現有慈航難普渡苦海無

邊我勸你好修心牟尼一串黃花翠竹就此了卻塵緣想當初你爲我持齋

發願資冥福承超度感徹重泉〔重句〕〔滾花〕我今日要盼君聽我解勸切

莫再空悲憤意惹情牽我非是要勸君萬事撇開唔管祇隨緣來應付莫過

癡纏想古語云忠孝勞生功名滅性用意幾多深遠試參詳其中意便卽是

上乘禪〔乙凡慢板〕至於那兒女情早該排遣更切莫蠶絲蠟淚此恨綿綿

廿年來到秋期你就心情歷亂一篇篇一字字淚浥啼鵑累得我唱秋墳肝

腸寸斷要知道尋覺路首要把愛欲來捐盼此後斬情絲休縈故繭碧天空

瀛海闊任你魚鳥回旋要知道比翼鳥連理枝本來虛幻憑空花結空果有

乜相干你如果要我心不生牽絆千萬是聽我話免我懸懸唉話雖是說開

嚟好似情塵不染究竟是有何計止住得意馬心猿空谷中挺孤芳本自名

高九畹今日裏幽明隔知爲誰妍正好似滄海月明珠化淚藍田暖日玉已

成煙我見佢苦憂時蕉心不展因此上來譬解減佢愁煩點知道轉引我傷

心無限這茫茫一片土是那個的河山我知你忍悲悽恰正似穿胸萬箭叩

巫陽都莫訴呢種煩寃〔滾花〕終望你減憂思安眠食自家檢點休令得九

原下寢饋難安佢望你千金軀保全康健我甘願月地雲階各自寒這其間

除咽是梁間燕子聞長歎點禁得又到了斷腸聲裏唱陽關影幢幢一盞燈

無燄真正是相見時難別亦難何當終夜長開眼唉應共懺雲散天容澹君

啊說到本來無一物大衆好夢醒華鬘

可憐金谷墜樓人 一九二三年

〔首板〕盼名園春色深落紅成陣〔中板〕鵑啼血驀驚起金谷芳魂〔慢板〕

想當初夜明珠生在嶺南鄉郡渾比似浣紗女埋沒苧蘿村麗質天生不覺

芳名難隱離鄉越國敢就入了朱門雖說是侯門一入深如海卻也是寵惜

還過席上珍想夫君氣豪雄振衣千仞擅詞華工韜略舉世無倫友廿四客

三千金臺市駿樹珊瑚衣火浣海宇羅珍後房中說不盡多少濃香豔粉誰

信是寵愛原來在一身〔中板〕真正是描摹苦覓千題品喜怒皆由一笑顰

況復是妙知音心心密印聽歌聲和笛韻消盡幾許溫存從前說知己勝過

感恩我都唔信今日身臨其境方覺得忍不住一往情深〔滾花〕我也知天

忌盈陰晴莫準勸夫君持戒慎好夢應醒點想到暴風災來俄頃恃強權

懷惡意指索瓊英〔二王首板〕我正在滿懷悲憤〔二王慢板〕早聽得夫君

話拒絕來人任多少重寶嬌姿送出都唔打緊惟獨是綠珠吾愛斷不忍鏡

破釵分想你如此鍾情天應垂憫誰料得翻惹起大禍來臨假皇命滅全家

將成齏粉憶前因原禍始我怎不傷心倚迴欄望長天雲淒風緊〔二流〕嗯

時間變作了地獄陰森我累君今至此於心何忍拚一死明我志玉碎珠沈

御風行一翻身捷如秋隼歎芳菲今委地莫挽仙裙似飛花化春泥終竟勝

於墜澗人生彈指歛就閱盡了去來今望鄉圓雙角山雲煙隱隱家何處人

安往祇好靠著魂夢來尋想夫君詠明妃嗟傷薄命今日我全芳潔不落迷

津明妃佢朝漢宮暮胡地終慚衾影又何必留青冢空弔黃昏正所謂紅顏

一代爲君盡歲寒松柏自青青沈寃千古難深問漫天涯誰草瘞花銘〔南

音〕銘幽何處埋香徑空自省太息山河典午一樣共飄零

辛稼軒愁譜鷓鴣詞 九一三年

耿清宵倚危闌醉看星斗望中原禁不住熱淚交流年光如馳雙鬢蕭疏已

非復健兒身手江山如此幾時恢復得大好神州壯歲旌旗擁萬夫錦韡突

騎渡江趨燕兵夜捉銀胡荼漢將朝飛金僕姑思往事歎今吾春風不染白

髭鬚都將萬字平戎策換得東郊種樹書　老夫辛稼軒三十年前因憤金

人侵宋奪我江山糾合同志數萬人間關南下力謀恢復不料年光垂暮一

事無成祇落得冷醉閒吟疏狂送日思想起來真令人長歌當哭也想當初

氣凌雲志吞狂寇戰沙場曾坐擁十萬貔貅誓搗黃龍金甌重奠歸飲一杯

清酒班超投筆立心豈在封侯人生不過百年照影恒河瞬歸襄朽光陰彈

指便等閒白了少年頭於今一匇都休都休不須回首殘山剩水頹波祇管

向東流絃管抛殘別院笙歌又正是鷓鴣啼後風狂雨橫落紅無數殘香待

遺誰收撫瑤琴乏知音問向何人彈奏哀鴻遍野嗷嗷祇助人愁盼遼陽久

絕音塵誤盡佳期悵煞斜陽煙柳王官谷裏築亭好號三休彭澤門前開徑

空栽五柳歸來松菊臥龍諸葛想風流神鴉社鼓強飯廉頗空自題詞京口

將杭作汴江山千古生子何人似仲謀望家山陷胡塵川巒蒙垢龍洞煙嵐

鵲華秋色那堪追憶少年游問舍求田蒔花種竹禁得老來消受帶湖卜築

停雲在望有時相與盟鷗論秋水喻天地齊物忘機好學漆園莊叟女蘿山

鬼憂傷漫擬靈修想當塗狐鼠縱橫真正令人疾首沈吟今我更時何時共賦

同仇傷心白髮催人人漸比黃花啊瘦登山臨水真令我欲回天地入扁舟

最可惜一片江山已到殘陽時候霎時間多少事涌上心頭呼遠志寄當歸

初心已負耽閒充隱難道祇爲了稻粱謀細思量忍不住淚搵紅巾翠袖百

年沈陸問君何處覓菀裘已拚夢斷歌殘倦數相思紅豆祇落得寸寸山河

寸寸愁難禁受君知否連朝風雨獨自怕上層樓

屈翁山悲吟綠綺琴 一九四零年

〔梆子首板〕　望江山閱今古依然無恙〔中板〕歎塵寰經幾度芳草斜陽

〔念知音埋碧血滿懷悽愴廣陵散絕嶧宮換羽點想佢就咁樣收場〔詩白〕

海雪畸人死抱琴朱絃疏越有遺音九疑淚竹娥皇廟字字離騷屈宋心

〔白〕王漁洋此詩因弔鄺海雪烈士而作寫得十分悲切今日人士物在見

此綠綺臺真似人間天上也〔工工慢板〕想當初附騷壇得識爾文章宗匠

氣凌雲詞倒峽不愧國士無雙恨年來天柱折海水羣飛大局不堪設想憑

寸萬支大廈點樣得固金湯文武官怕死貪錢就唔須再講賣國通番貪賊

枉法生就別有心腸想高皇滅胡元苦把江山來創霎時間誰知到敗得咁

樣凄涼我慚愧一個國民今日飄零天壤恨無計執戈衛國共掃攙槍想先

生授命時情節幾多悲壯〔二流〕挾金徽嘗白刃真算節凜秋霜呢個琴亦

因你光芒萬丈配號鐘和澗雪同管與亡辱泥塗幸不與衣冠同葬歎無情

絲與木也閱盡滄桑今日裏聽松風憶起故人遺相你知否多少穢巢燕子

早就換咗雕梁

百花冢 一九四零年

春雨潮頭百丈高錦帆那惜挂江皋輕輕燕子能相逐怕見西飛似伯勞

〔白〕呀百花冢上這首詩乃明末張二喬女史送黎美周烈士北上之作想

當日美人名士文章節義輝映一時但終竟報國有心補天無術今日道經

遺冢傷今弔古真令人不勝悲慨也〔唱〕望郊原帶疏林一鞭殘照來眼底

誰家墓芳草蕭蕭撫殘碑三百字回腸曲繞埋香葬玉幾多遺恨待認前朝

想張孃正芳春生就靈心玉貌擅歌喉工畫筆倩影難描會南園詩社開羣

公英妙共傳硏月夕花朝恨其時亂方與中原倚攙闘胡塵傾漢鼎

風雨飄搖野遺賢祇落得氣冲雲表剩東南支半壁重擔誰挑最傷

心戰玄黃分洛蜀相爭未了塞貪囊欲壑鑼裏金銷一處處一椿椿活現

出傾亡史料苦諸公謀恢復歷盡了駭浪奔濤練要堂蓮鬢閣都是當時首

要成仁取義占了青史高標至其餘有的是避膻腥藏名屠釣有的是甘薇

蕨棲身海嶠有的是畏虞羅晦迹僧寮例銷沈好一似長空飛鳥幸嬋娟先

示疾脫屣塵囂〔白〕這正所謂庸知朝露非為福免得似銅雀春深鎖二喬

啊〔唱〕述遺聞有多少風華窈窕人長往空留此三尺蓬蒿讀彭郎悼亡詩

百首比紅悽調真正是一聲聲一字字淚斷魂銷社中人共摧傷衘悲祭弔

覓佳城藏玉蛻就選在此處梅坳葬西施五更風輕把彩幡吹倒種百花成

錦幛年年此日好到此撫樹攀條想素馨斜君臣冢一樣冷煙衰草獨此花

經歷劫香韻彌嬌痛與亡如轉轂說什麼江山文藻歎芳菲空在眼不見素

口蠻腰香遺文一集蓮香風流已邈無情流水再休說暮暮朝朝傷心綠暗

紅稀又是天涯春老望中故國魂倩誰招今日滿目江山空剩作詩情畫料

未知何日再見珠瀣回潮客經過尚移情仿佛婷婷嬝嬝怪不得傾城士女

每逢佳節都要杯酒同澆

少日集李義山詩

余少嗜義山詩曾詠懷集句成七絕十七首不擬入集聊紀於此

獨背寒燈枕手眠樂遊園外斷腸天西樓一夜風箏急直是當時已惘然

爲有銀屏無限嬌碧潭重駐蘭橈春風自共何人笑莫損眉與細腰

密鎖重關掩綠苔長眉畫了繡簾開低樓小徑城南道安得好風吹汝來

柳綿相憶定章臺碧沼紅蓮頃倒開見我偏羞頻顧影不知香頸爲誰迴

八字宮眉捧額黃忍寒且欲試梅妝誰言瓊樹朝朝見不信年華有斷腸

玉匣清光不自持相思枝上合歡枝柔腸早被秋眸割莫遣佳期更後期

鴛扇斜分鳳幄開含羞迎夜復臨臺嬌熏蘭破輕輕語不覺猶歌起夜來

對影聞聲已可憐微香冉冉淚涓涓更深欲訴蛾眉斂錦瑟無端五十絃

枉破陽城十萬家不教容易損年華春窗一覺風流夢笑倚牆東梅樹花

杜蘭香去未移時龍護瑤窗鳳掩屏虛爲錯刀留遠客高唐宮館坐迷歸

莫枉陽臺一片雲當鑪仍是卓文君更無人處簾垂地兩兩鴛鴦護水紋

香炧燈光奈爾何嚴城清夜斷經過身無彩鳳雙飛翼一夜夫容紅淚多

五更鐘後更回腸不遣當關報早霜惟有夢中相近分雕文羽帳紫金牀

碧雲東去雨雲西待得郎來月已低幾日嬌魂尋不得赤簫吹罷好相攜

相見時難別亦難豈知孤鳳憶離鸞禿襟小袖相逢道不敢公然仔細看

定子當筵睡態新銀屏不動掩孤頻誰知一夜秦樓客家近紅藥曲水濱

珠簾不捲閱江樓同向春風各自愁空留暗記如鸞紙好好題詩詠玉鉤

遐翁詞贅稿

周止菴論詞謂北宋盛於文士衰於樂工南宋盛於
樂工衰於文士余嘗深味其言以為碻論然反覆思
之北宋詞非不被諸絃管余於其言又致疑焉夫文
士製詞樂工製譜自漢魏樂府以來皆若是製詞者
不縛於律故常超妙製譜者不妄竄易斯盡能事東
坡不諧音律者固亦有入樂之詞者卿自諳音律者
有井水處皆歌之矣其惡濫之語為世詬罵言庸非出

一

自樂工之手耶是則製譜者有優劣之判耳止菴之

論猶有未盡也近頃余與葉君遯菴推論及此欲溝

通今古令宋詞歌法復明於今日今樂且克與之合

流而遯菴太息於世無作者製曲至難且以學力不

逮為憾夫以遯菴之才之大何所不可顧此之責不

在文士而在樂工吾曹但當闡明樂學使工知其理

可也別君乃自稼軒進而為東坡之詞者其趣在得

天之籟固毋庸斤斤於較音比律者哉余與君皆曾

從萍鄉文芸閣學士游君為詞最早其詞旨蓋承先

世蓮裳南雪兩先生之緒而又多本之學士晚年益

洗綺羅薌澤之態浩歌逸思恒傑出塵壒之外而纏

綿悱惻又微近東山此稿所存少作汰其泰半大抵

十數年來退休林下之什也余嘗謂稼軒豪邁師東

坡凡言蘇辛者皆知之矣豪而不放稼軒所不能也

或知之或不知之其雄姿壯采穠麗婉密學於東山

則未有知之者又嘗謂東山詞世無能為者近世詞

人間惟君之才氣為最近君遜謝未遑昔陳后山謂

東坡以詩為詞如敎坊雷大使之舞雖極天下之工

要非本色陸務觀亦謂其不喜裁剪以就聲律至於

東山則莫不以為作家者君年逾六十猶若四五十

許人精力過於流輩達茲一間猶反掌也豈遑多讓

哉然則製詞以合今樂又非君所難矣壬午仲冬新

建夏敬觀序

語中國之學術其莫小於詞乎士夫出餘力稍習為
之以陶冶其性情而遠於鄙倍斯亦無愧於大雅之
林矣三四十年前佻薄之子見人之能為古文者則
譽其小說人之能為詩者則譽其詞譽人者其意實
相輕受人之譽者非怒於言則怒於色以小說之賈
不如古文詞之賈不如詩也自頃歌曲盛行庠序之
子非學詞無以卒業此亦足以覘運會之升降矣而

三

又定於一尊驅天下之才智咸趨於質實之一塗而
束縛之以四聲此猶作文而專學樊宗師作詩而專
學李長吉所詣即甚深至適足示人以隘焉耳詞家
之聖莫聖於柳周樂章清真全集具在其於四聲或
此關與彼關之不同或前遍與後遍之不同甚至全
句平仄互易而律自諧蓋工尺祇有高低無平仄字
之平仄則工尺之高低可以融之使聽者之耳與歌
者之口訢合而無間焉詞云詞云四聲云乎哉番禺

葉裕甫博雅嗜古有名於時其曾祖父蓮裳先生祖
南雪先生兩世皆以詞鳴自其垂髫濡染家學即能
為詞而所為又輒工中歲從政出而膺國家付託之
鉅時或作輟迫流寓江左避兵香江而所作乃精且
多新建夏映菴為選定得如干首刻既竣而以書抵
余曰吾詞之平凡文之所知也於多事之秋而為此
不急之務又無謂也顧念詞學淵源關係之深無如
丈者丈其為我序之余少時客嶺南從吾師南雪先

生學為詞師所居越華講舍有竹木池亭之勝後堂

絲竹余與潘蘭史姚伯懷恆得與聞今潘姚並逝舊

時講舍景物已非數年前過廣州輒徘徊布政司後

街低徊而不能去初見裕甫才十一二歲余所學百

無一就而裕甫亦年過六十矣裕甫平時常病詞家

縛於聲病逐末忘本雜乎人而彌遠乎天欲求各地

風謠合之今樂別為新體以上接風騷中承樂府後

繼詞曲旁紹五七言詩為羣眾抒情寫實之用此其

識為甚偉而茲事體大非國家設大晟府得美成者

流相與揚扢而徒恃一人手足之烈則終無以觀厥

成今茲所存之詞誠不足以盡其百一若更出其所

學大之若葉大慶之考古質疑葉適之習學記言次

之若先德石林公之避暑錄話又次之若葉嶽之水

東日記其為沾溉來學流布更廣盍亦董而理之乎

因序裕甫詞一及之欲使世之讀其詞者知裕甫之

學無所不關而詞特其家學云爾癸未正月如皋冒

廣生

遯翁詞贅稿　　　　　　　　　葉遯翁

祝英台近　樹影

遠含烟低帶日斜倚畫檐側似葉非花清景自狼藉
殷勤幾曲朱欄愁他壓損長只近玉人簾隙　幽夢
寂曾記一徑無人綠陰坐吹笛淺動風枝鎮掃愁無
力幾回澹月昏黃迷離滿地扶不起一庭秋色

阮郎歸　效花間

樓頭柳色玉驄嘶薄憶轉成癡征人辛苦幾時歸思
君千里蹴　閒翠被悵空惟眉痕趂月低東風吹夢
短長隄斷橋西復西

蝶戀花

絲雨黃昏簾半捲瘦盡梨雲夢也如人嬾十二碧玲
聲近遠愁多燕子尋難遍　怕到蘼蕪芳徑畔草淺
心深踏著情都輭底事雛痕吹又滿東風不繫回腸
轉

十六字令

秋淡月依人只半鈎清夢遠和雁度西樓

臨江仙

幾日青陰消歇了滿林芳絮迷漫月明樓畔杏花殘

探芳啼鴂老失侶燕雛單　刻意怨春春不管韶他

留取輕寒夕陽紅斷小廻欄消魂花落處吹聚更無

端

高陽臺

金風扇處俊逢搖落身非蒲柳乃爾悲

秋情見乎詞聊成此什時所居越華書

院頗有竹木之勝將以明歲遷
去情不能忘聊復及之云爾

鏡檻移雲橋波度月圓池俊賞堪憐半畝秋痕柳絲

催織愁煙殘荷已賸無多葉映涼波猶護鷗眠試扁

舟飛渡清漪佳夢重圓　況時最憶經行地幾團絲

斷逕吹絮晴天短鬢歸來枯枝慵問流年蓬飄已斷

鄉園計效忘懷且語飛仙更堪尋屐齒苔蹤青印窗

鷓鴣天

三〇二

二

不耐園林盡日閒扶持新綠上雕欄蕉因著雨心猶

捲燕為銜春力轉單　臨檻曲望屏山東風影事太

闌珊無端送盡餘香去十二簾攏剩曉寒

齊天樂

薄遊不暖鴛鴦夢梨雲乍迷清曉冶思扶春癡魂警

月占斷新鶯懷抱懨悰鄰瀲甚箏語嫌人苦彈悽調

露粉空凝一溪心事落紅香　綿綿芳草遠道綠波

催艇子桃葉迎早南浦傷離西樓鎖恨塵黯秋窗詞

稿蔫花拍帽甚重省當時倚肩雙笑冷簟疎衾獨眠

情味好

摸魚兒

甚無端茫茫情海掀天波浪如許剌船風引三山近

清淺蓬萊終古愁蔫縷刺欲寫璚箋青鳥傳言阻銀

河莫渡任槎泛歸來支機問取消息在何處　尋芳

侶載酒都無情緒蔫紅吹盡休顧流霞一盞難消受

何況碧桃千樹春且住見說道人間鶯燕嗏遲暮鴛

鴛不語但飛去飛來柔香占取頭白戀烟雨

蝶戀花 回憶

追憶藥闌閒索句一陣黃昏畫閣微微雨紅燭照心
千萬語等閒博得消魂處　絮亂絲繁三月暮感激
東風吹得流紅聚雙燕依依猶解舞夢回可憶閒庭
宇

采桑子

猶記舊時明月路玉桂堂東十二珠欄剗襪人來月

影中　梨雲散後誰為主零落蔫紅芳草叢叢雙燕

飛飛畫閣空

月明如水閒階靜人在紅樓笛按紅樓吹出霜天一

片秋　淒清調好憑誰記零落伊州一曲伊州金鴈

鈿蟬字字愁

重門一掩綬年靜閒煞秋千今日橋邊一樣春寒似

去年　幽情淡薄渾如絮休要狂顛重致纏綿不遣

楊花近畫簷

浣溪紗楊柳

楊柳依微隱鈿車輕風徐揭繡簾斜落紅深處即天
涯　不信遙天鴻有信偏因細雨燕還家新愁交與

杜鵑花

寂寞簾攏駐故香一春愁與落花長不成將息祇淒
涼　夢覺翠屏聞暮雨望殘飛絮又斜陽如今只索

不思量

長亭怨慢 潯陽客感

鶯迢遞客程驚晚暮色征衣鎖窗寒淺不分懷人孤

鐙照夢夜頻蹙新愁似水渾不共羅衾展寂寞倚層

樓望烟裏片帆初轉　望遠聽秋聲浩渺頻觸琵琶

淒怨江亭何許甚高詠而今重遣慢墻歎黃蘆苦竹

早換了綠楊絲輭賸茸帽清遊猶寫縮紅吟卷

　　玉漏遲　深旅寄江
　　　壖排悶自遣

暮色河橋柳淺碧垂絲嫩寒添又倦倚西風吹冷天

涯吟袖孤館銀屏夢遠鶯去路烟波回首芳信久重

憶梅花小園開後　惆悵急鼓催年鎮畫角聲中辰

鴻頻奏滿地江湖渾憶翦鐙良友幸有匡廬擺秀餉

詩囊一峯寒岫歸興驟壓輕裝縕袍依舊

卜算子 晚春即事

鏡底失微波靜裏心香裊一枕西窗聽晚鶯碎夢知

多少　露重柳依廊風軟萍浮沼欲向青林覓墜芳

一蝶酣春小

滿江紅生日

有限生平且付與燕鶯閒話都休說元規廊廟幼興

山野半豹讀書竆可哂八駿擁列緣應假待從頭收

起舊時情東風下　誰冀遇鵙滇化更希重龍門價

只顗銜依舊傷心人也剩有江山清宴福春花秋月

兼良夜最傷情偏又酒杯深華鐙炮

雨中花別意

水光巘葉橫塘路有卅六鴛鴦同住雙槳鷗波二分

蝶月多少消魂據　誰知風笛離亭暮空回首畫蓬

低訴別緒千山無情一葉吹送江南去

浪淘沙　除夕用周晉仙明日新年詞韻漫作
二闋末語即仍其舊並邀玉珩作焉

冰溜響苔錢攬破清眠雙聲誰與唱鈿蟬今夜珠江

風景好鐙火千船　夢繞嶺雲邊梅雪前緣缸花爛

喜且懽然收拾閒愁書吾語明日新年

徑擬驌連錢雪飲風眠男兒三十侍中蟬更有雄心

探兩戒此馬南船　歲暮酒爐邊空自延緣新詩祭

罷一淒然翻藉風光排解好明日新年

七

三一

鵲橋仙　夕景

一重花影一重簾影永晝紗幮人靜拋書淺撥乳鵝

灰正試了花甆新茗　暮螢光映喋蟬聲定薄暝追

涼簟徑月明穿樹忽驚鴉恰忘卻鵲橋秋冷

鵲踏枝　秋雨

小雨秋光池上館記賞殘荷晝靜珠簾捲慰袖畫闌

香尚暖無端唱徹遶方怨　清歈銀箏兼翠管何限

悲歡歷歷從頭算情立空庭花露泫夜闌月照淒涼

虞美人　感舊

年時碧榭吹香雨載酒題紅侶綠陰今怨賞春遲何

況綠陰不見見殘枝　枝頭落盡芳雲影袖颭羅屏

冷無人悄悄立苔階愁見一雙粉蝶撲濃懷

山花子　紅亭

三面紅亭放日遲小窗斜捲受花枝間却錦棚芳樹

底引鶯兒　豔曲初翻餘懊惱夢書閒檢費疑思偏

八

是尋常行坐處沒心期

金縷曲　歲不盡四日早起嚴寒玩玉珩前日百花洲同游之作報為繼聲

憶昨東湖步到荒寒悄無人處小堤橫互破檻孤亭

相襯著幾筆雲林枯樹似倩女澹妝幽素一片明漪

平若鏡照秋波柳葉彎眉嫵疑宛在畫中語　南州

遺迹今祠宇算人間浮名值甚也憑遭遇世事原非

吾輩了且可攜鋤荒圃聊僭號百花洲主冷淡生涯

平等法門先生知我忘言否三畝宅更何許

更漏子 記夢

冰鈿貼雲鬟疊疊夢斷當時粉靨空宛轉自溫存冷衾

香不薰　花前緒窗前語記煞曲廊嬰武檐溜滴曉

鐘天知卿今可眠

念奴嬌　獨遊東湖有感

金翅蔑軍想孫郎當日三分遺烈寂寞紫髯人去後

閒煞半湖空碧野菜荒畦枯藤敗寺名占高人宅斜

陽烟柳眼中多少相識　今日縹香池臺輕衫破帽

選勝聊尋覓恰有西山開冷眼似笑風塵蹤跡獨上
危亭當風坐久萬綠森毛髮霍鷗三兩掠波還又飛

汲

揚州慢 東湖寫望

簇柳遮鴉澄波浴鷺長堤遠照還明望烟蕪款款盡
一片車聲漸迤邐輕烟散盡晚天山色飛入重城趁
綠陰如水曲闌西閣同登　眼前風景算滄桑一霎
難憑便蕪麥詞工鶯花訊老苦語誰膺臥看浮雲點

點倚畫闌慵賦新晴甚漁舟唱晚巔波秋意微生

鷓鴣天感事

黯黯金臺落照殘薊門烟樹不堪攀圖窮更失千鈞

弩道阻還填八節灘　雲黯黯路漫漫忍將歌舞夢

長安枕戈擊楫渾何濟江左紛紛事更難

盜寇西山阻路歧蒼茫私詠杜陵詩不堪地轉天回

日正是池翻海涸時　情感激意樓遲蒼生羣望欲

何之虬髯若有扶餘業肯員中原一局棋

高陽臺　木君賦此詞瑰曼可誦
愛依其韻更賦秋草

院落無人風霜欲老篷根儘耐孤清化作螢飛虧他

照影分明西園嬾賦新詩句觸愁心蝶夢都醒憶年

時步礫空階夜景寒汀　望中舊日銅駝陌甚哀螿

喚徧萬杵寒聲戰馬漫山畫圖別樣淒情尋常便到

聞啼鴂只青袍意氣難平甚天涯一道裙腰翠輦曾

經

夢芙蓉　閨中秋

濕雲遮素魄望天都迢遞廣寒遙扁花陰露冷殘漏

杳消息不眠蟾影寂桂宮誰問樓客碧海沈沈悵霓

裳舞破塵夢幾圓缺　玉斧還教脩得萬戶千門愁

滿水晶域寒香盡矣枯幹倚空碧方諸空淚滴盼斷

天河南北終古姮娥料清輝夜夜靈藥梅曾竊

暗香　梅

情天破碧有蘚青一寸冷烟叢積蕚綠華來記得年

時暗被東風潛識孤山往事餘流水爭忍說一枝攀

摘想玉人翠袖輕盈幽夢那回追憶　休問隴頭芳

訊衹疏花臨水豔絕江國金粟前身閬苑瑤華肯受

蝶憐鶯惜玉龍哀怨憑誰語恐青鬢飄颻非昔好共

他倦舞胎禽留伴舊時月色

憶舊遊　廢廟

甚玉座塵生鐘魚嚮寂羽衛虛陳一炬東風裏剩衰

花殘草瘦盡幽春術仰池臺今古烟水尚通津趁一

局殘棋幾聲漁唱來話消魂　頹垣夕陽下還認是

當時刼火餘痕捲幔看山色約輕衫茗椀小駐閒身

流連小橋流水苔石坐應溫莫步礫歸遲怪禽落日

來恐人

浪淘沙令

短夢了無蹤幽香襲枕濃剩愁懷羊付朦朧底事無

端高閣上輕自打五更鐘　小院胃殘紅光風汎蕙

叢甚情懷還賦樓東便化春泥能幾日空宛轉綠陰

濃

玉樓春

春來倦啓看花眼　一任燕支泥土涴　樓頭不道去匆
匆陌上却憐歸緩緩　休傷絮影飛難綰剩有蕉心
慵不展人生永別已堪傷何況形銷兼夢斷

解連環　追憶

嫣花看雨甚婷婷一朶凝姿如許爭自惜眼底餘春
怕蜂蝶風前和香低舞前度劉郎剩追憶笑桃人去
待歸來畫閣愁拂斷絃舊曲誰譜　蓬山頓成伊阻

祇隔牆蛛絮猶肙飛絮擬留賞螢檻芳尊奈珠落空

垂玉瑑慵舉庭院深沈知往日憑闌何處掩文窗被

冷燈清氾人知否

八聲甘州 早梅

甚晴空噪雀喧橫枝入幢花影繁似天寒空谷牽蘿

人返縞袂初溫夢想故山風雪鴛鴦欹前村孤喚林

塘鶴催醒詩魂　漫譜玉龍哀曲祇幾聲怨邃吹度

黃昏剩銅鋪露冷新月閉長門儘憔悴盡舊時妝額

印蒼苔萬點象啼痕誰省憶盈盈江國獨步初春

清平樂

高樓風雨欲住憑何住愁聽雲箋新寄語猶道目成

心許　來鴻去燕怱怱尋芳解惜春紅人面桃花何

處去年今日門中

雙調南歌子 夜坐詠懷

暗爐窺饑鼠空階咽斷蛩西風一夕捲梧桐驚覺秋

袞殘夢畫堂東　心事三生石年華一杵鐘坐來明

月正中峯照澈蒲團香爐淚痕濃

聲聲慢 秋感

病骨支秋微吟向晚詩心暗落斜暉一髮江南有人

尋夢依稀流連曉風殘月怕歸來霜雪沾衣重回首

尺青蕪欲斷烟柳成圍　蕭寂板橋流水漸冷楓千

樹紅上漁磯點筆秋光畫圖風景應非棲烏夜寒自

喚繞喬林只怎孤飛惆悵處聽庭花新唱遠韻依微

百字令 送友人之海

成連海上怪知音風雨移情如許我自乘空傷墜翼

經世杳如烟霧東海珊瑚南都石黛倦寫看花句為

君起舞湖山恨入尊俎　已矣青眼狂吟天門軼蕩

芳訊空相許十載靈修奇服顧寂寞高邱何處土積

危岑繩牽大樹微尚驚虛頁扁舟往矣丈夫奚事叨

絮

蘭陵王　題張紅薇女
　　　士百花卷

慢春惜一片花飛褪碧金壺裏依約返生照海千紅

闊裾屐風流溯往日誰識鷗波妙墨瑤臺路撩亂泉

芳春燕秋鴻苦相憶　空中本無色甚海印生光彈

指成實雲泥朝市渾如客任丈室輕散梵天微笑華

鬘回首幾過翼好常住常寂　香國夢曾覓奈蕙炷

霜清蘿帳塵積吟風泣露都無力剩炫畫桃李弄晴

葵麥青蕪如錦廟恨影粉淚漬

蕙蘭芳引

鶴汀丈追和沉夔老昔贈睨華　此調詞意甚美輒同作一篇

鸞吹海山忍重問舊京坊曲奈月館清商偏引怨歌

十五

當哭露華吊影鎮照眼夕霜凋綠似芰荷薛荔半闌

驚吟重續　散雪重題輕塵凝望恨逆簫竹甚天杪

靈風寒搊斷絃碎玉湘雲迢遞佇愁幾斛探翠微爭

慰冷香零獨　此詞同作者程子大頌萬林鐵尊鶗翔潘蘭史飛聲今皆作古人矣

疏影　宋藥梅花喜神譜索題

吳湖帆潘靜淑倦以

香南雪北儘化身億萬聲影非隔月地重尋天水遺

珍雕瓊自湧虛白迎陵永劫同心護禁幾度羅浮輕

讄祇素娥笑證前因稱付玉苔雙翮　休閒枝頭幻

否未開那有謝行解深密澈骨奇寒殯夢疏香攬鏡

由來無物相看一段西來意好折訊聖湖殘客漫等

閒忘了冬深把卷恨羌笛

點絳唇 題狄平子畫七幀畫皆 寫禪機故詞語云然

月印千江了知不隔秋情性畫撓清鏡水與天同定

鳥影流空極目寒山暝憑誰證一聲孤磬敲得闊

浮淨孤鴻潭影

浣溪紗

二八

怨絮悽花滿謝橋夢中風雨自蕭蕭可堪鵑恨與瓊

簫　逝水儵迷前後浪新霜誰護短長條待尋言說

己魂銷落花 垂柳

好事近

眼底出奇峯一片暗雲如醉彷彿楚江烟雨更秋山

蕭寺　天公墨戲不尋常佳處足真諦誰信齊烟如

夢費憂時清淚 烟嵐 疊翠

鷓鴣天

收拾秋光入畫囊四山風色動寒芒銷除塵壒千尋

瀑淨洗乾坤滿地霜　情有會意應忘更無人共此

清涼丹楓占斷天涯路何處江波認故鄉紅葉〔秋山〕

菩薩鬘

青松翠竹原無相溪聲山色光明藏似有六朝僧山

中喚不鏖　一花留半偈紙上何言說待得石能言

三生舌好捫〔松竹 磐石〕

清平樂

水流花謝客路相逢乍誰信夭桃渾不嫁賺取朝朝

夜夜　前身我定知魚臨流好賦郊居莫問天涯萍

絮一般漂泊憐渠（桃花游魚）

蝶戀花

覺後河山原不住彈指聲中幻向毫端歎閱盡人間

縑與素舊歡新怨知何據　片石三生誰與訴枯木

寒巖好景渾如故烟水通津桃葉渡請君覓取還鄉

路喬柯路怪石

慢亭開宴上壽方經半倦眼浮雲千萬變且祝此身

長健　金荃囊括縹緗名山宛委尊藏共祝詞仙不

老鴛湖青浦相望

渡江雲　得公渚海上寄　詞依韻和之

大江流日夜佳人空谷千里寄愁心頹波空極目一

髮中原藏日白雲深迷空蜃氣儘迸入瀛客悽吟蕩

橫流稽天巨浸嗷嗷雁不成音　幽尋危峯費屐古刹

留衣感歸期無準憑夢想松風解帶蘿月開襟星辰

昨夜虛延佇隔銀河遙睇商參時方過七夕 琴韻杳移情

海水惜惜

又望洋興歎倚此爲之

秋日自海道游勞山

連山青插海畫屏九疊嵐影亂雯華萬松開紺宇依

約蓬萊雲外幾人家瀛洲咫尺誰與剪溟渤鯨牙吼

怒潮馮夷如訴清籟雜悲笳 堪嗟齊烟氣黯泰岱

雲沈送黃流日下問幾時神山重到弄水看花華嚴

樓閣憑欄指休悵恨殘照西斜歸路迴源窮八月仙

勞山有華嚴庵明憨
樓山大師之徒所建

惜紅衣 用白石體題吳湖帆所
藏七姬權厝志舊拓

霧鎖寒瓊烟銷紫玉恨縈幽窅姊妹花殘 花中有
七姊妹餘

姿洒傾國同歸白首應媿煞齋雲樓客狼籍盈紙夢

痕抵沙場埋碧 山河再易蕭史青門哀歌感重拍

南宮往矣碎墨重千璽恨缺舞鸞收影寫照沁園春

色好墨華長伴千里夜臺岑寂 隋董美人墓誌精
拓亦為吳所藏

漢宮春　戲贈公渚寓
遮香本事

珠箔香凝鎮雙烟一氣偏解餘醒銷魂個中別有曲
篆初紫瓊漿未飲甚天風吹返雲英乘霧去仙源路
迴碧霄愁問征程　望裏屏山千疊算幽棲佳處小
築堪營依依玳梁宿穩勝與鷗盟燒殘心字漫因循
辜負今生憑檢點題襟塵齋眉峯更寫新晴

被花惱　題薛素素馬湘蘭蘭花
合卷用宋楊守齋韻

湘皋小刼冷驪魂寥落楚江清曉俠骨紅妝並時少

十八

畹芳霜黯濤殘露浥綺夢應新覺憑尺素寫孤懷鏡

花幻影成雙照　喚起卷中人空谷逗心動香草聽

鸝逸韻走馬豪情餘事偏精到甚蕭條異代不同時

儘一例閒愁為公惱顧筆底滿幅烟痕秋欲老

浣溪紗　青島野堂

散慮尋幽意不違眼中巖壑各依依靈風夢雨幾時

歸　海色浮襟增芥宕晨光龑襲幕儘熏微憑高誰念

昔遊非

八

芳草渡 病院冬深忽聞燕語悵然
有賦依清真體韻及四聲

息瘁羽甚瞑色平林聽呼新侶鎮一枝棲處宵長慣
感零雨霜枕寒思苦禁堂前愁訴殘夢醒又帶疏鐘
月下歸去 回闌轉蓬萬里歲晚天南同雁路漫提
起雕梁舊影仙妝見窺戶海山在望費幾許營巢情
緒似倦客浩蕩輕鷗自舞

浣溪紗 為友人悼亡

拂面花枝落苑牆回風流雪黯空廊驚鴻何處覓陳

芳曲譜離鸞琴欲碎妝留墮馬鏡毋忘人間銷得
幾回腸

風入松　年來好漫遊賦此
答問者時在青島

人間歧路足千盤心遠地常寬玄都絳闕憑彈指無

人處駕鶴驂鸞清夢朝飛九水吟懷暮落千山　九水
千山

窨地
名　頻年新製遠游冠楚怨不須彈烟雲供養隨

行腳空回首急浪奔湍解語花廳含笑無言石已成

頑

石州慢　中秋夜遊虎邱適逢月蝕時星稀露冷萬象沈琴薈薄幽陰疑非人境余呼茗坐千人石雲破月來笛聲發自林際撫時感事殊難為懷乃寫此調以寄其鬱仍用方回

原韻

夜氣沈山商音換世愁與天闊留人巖桂攀餘夢遠

塞榆都折瓊樓影暗忍照破碎河山傷心還話團圓

節淚泪玉川吟剩枯腸如雪　歌發風亭笛弄滄海

珠生寄懷渾別恨逐宵濤越網千絲誰結全消虎氣

算有墮粉零香清宵索伴蛩聲絕怕半鏡重圓異當

二一

時明月

疏影　題吳湖帆所藏舊拓隋
蜀王秀董美人墓志

武擔片石認春心蜀道鵑淚凝碧瑤軫飄零羽箭凋
蜀王善製剩此可憐殘靈驚鴻怨寫陳思賦合纂
疏琴及弓箭
入梁臺專集集十卷蜀王有文勝雷塘十畝荒阡莫問玉鈎
遺跡　堪歎楊花委地洛川餘墜羽猶伴書客鏡黛
塵凝砌草霜清漫想當時顏色穠華朝露庸非福恨
少個阿雲同歷　阿雲太子祇深情刻骨難銷短夢低
勇之嬰妾

徊今昔

西河白門新感
用清真韻

歌舞地龍蟠勝勢誰記頹城半面晚妝殘夢雲倦起

八公草木未成兵真人遙在天際　凝情處瑟罷倚

曲終狂鳳愁繫一時王謝總尋常燕迷故壘小樓昨

夜幾多愁臨江休問春水　漲空蜃氣幻海市甚窺

牆惆悵臣里不分閩人成世啼鵑淚斷千紅都盡狼

籍春光臺城裏

天香

秋日從汪憬吾丈處見羅浮仙蝶屬為題
詠久而未就冬初偶有所感因成此闋依
東山體用
夢窗韻

珠澥回潮蓮巘勝地倩影篝籠清峭泛粉衣輕留香
裙皺茳蕫壺中天小棲塵未慣禁短翼蓬萊歸早庭
穴愁偕蟻麟河橋嬾分蛛巧　珍叢舊迎綠曉醉東
風酒痕多少懊憹絳都迢遞隔牆春鬧文采空驚蓋
世恨離合家山送人老悵寫新圖游仙夢香

水調歌頭　程子大以天台采藥圖屬
題旋即謝世為追賦此闋

八三

三四三

世豈有劉阮亦復窆天台烟雲過眼俱幻紙上萬緣

灰磊落銘勳鍾鼎窈窕同心斷佩一例總飛埃火宅

儻游戲脫屣漫徘徊　頌松筠悲薤露衹癡騃遼天

笙鶴一去風景浩無涯目倦蠻爭觸蠻夢斷花明柳

暗鷦鷯更休猜別矣鹿川子長嘯賦歸來

五綵結同心　崑山真義鎮之東亭子為顧阿瑛

玉山佳處故址之一今歲池荷盛

開重臺駢蕚並蒂至五六花余偕姚虞琴江

小鵝郎靜山臨賞以其葉小藕黶而不結蓮

房又花瓣襲積捲如蕉心正與吳中華山劉

宋造象中所刊千葉蓮同因斷為即天竺傳

三三

來之千葉蓮蓋花中如海棠海石榴山茶凡

舶來種恒現多層此殆同例也元末明初造

今已六百年淪落荒村中今始幸邀吾徒
之一顧感賦此關以屬阿瑛兼示同人

前身金粟俊賞瓊英小瓊英阿瑛姬今猶葬圓中東亭恨墮風渦

圓中分東亭子西亭子相距六百年來事靈根在渾
幾十里足徵當時之宏侈

似記夢春婆濠梁王氣都消歇朱元璋徙顧于濠梁之與沈萬三同蓋忌

空回首金谷笙歌無人際紅香泣露可堪愁損青娥

樓迥野塘荒淑甚情移洛浦影換恒河追憶龍華

會拈花笑禪意待證芬陀五雲深處眠鷗穩任天外

塵劫空過好折供維摩方丈伴他一樹梭欏 <sub />余新自吳門得

梭欏一小株亦天竺種也

踏莎行 為李拔可題其妹花影吹笙室填詞圖

淡月幽輝小樓寒澈危絃促柱同凄咽黃花未肯怨

西風捲簾消息憑誰說　夢蝶初醒驚鸞遽別曇華

石火同飄瞥人間銷得幾回腸偷聲賺盡愁千結

好事近 以董思白畫禪室印章為吳湖帆四十壽婁以此詞章為亡友丁闌公所贈

畫派衍華亭衣鉢香光能繼合與石章授荊證南宗

二四

三昧　高齋玄賞喜同心休滴硯山淚願比石交長

久共龍華佳會

法曲獻仙音　探梅超山弔吳昌碩墓適方寒雨

景物蕭寥感往傷今因成此解時

新曆二十三
年二月中也

樹逐颿輪苔侵雨笠望裏疏林輕霧車往以汽片石三生

孤雲一挹邀梅萬樹有緣歸淨土前塵應證石三生

倉碩墓門余題聯曰此地即孤山遠墓恰

此度方見石刻淒懷嫻共僧語似賀老昇仙後稽山自來去

向誰訴舞同風巧翻妝額愁荏苒佳約翠禽輕誤

芳訊斷江南怕一枝縈恨終古嶺雪淒清儘參橫宵

漏未曙甚紅英數點恨鎖江城歸路

附和作

法曲獻仙音　廿三年春邂公以近作超山探梅詞見示寄託遙深固不止中仙草窗雪香亭之徒為愚弟而巳也謹依韻賦一解　朱衣

萬樹寒香半山層綠著眼春情如霧冷淡詩腸

飄蕭華髮幽懷脈脈誰語任林際鶯啼起依依

未能去　最難訴損千紅征衫頻點愁信息節

店野橋都誤笛外又花飛算一例銷沈今古夢

杳羅浮儘凝眸天街未曙便殷勤待折目斷江

南無路

木蘭花慢 題林子有詞集

喜詞仙未老依前是舊風神想荒徑幽尋輕藤獨倚

調逸腔新烟雲幾番過眼剩滄江一卧寄閒身散髮

扁舟弄晚扶頭小閣留春　淞濱吟望共朝昏歌酒

憶遶迆問山川滿目鳥心花淚多少愁痕殷勤苦狂

漫理儘孱天衰感付清尊惆悵旗亭唱罷可堪急管

重陳

水調歌頭　去歲重九掃葉樓盛集拈得鑒字韻久而未就茲乃補作一詞晏叔原所

謂殷勤理舊狂也

此葉可勿掃留待歆重陽美人迢遞秋水露白更葭

蒼百輩推排欲盡萬古消沈向此醉睡復何鄉籬菊

亦憔悴弄影一絲黃　濟無楫飛無羽渡無梁一樓

突兀眼底詩界尚金湯稍喜羣賢畢至非我佳人莫

解九辨費篇章寄謝舊時雁寥廓已高翔

鷦鵠天報載六月三日寶山邵慰祖於赴寗波舟中投海死遺詩中有云前程放眼如

長夜往事回頭等逝波余誦而悲之為足成此詞

誰向西風護敗荷愁紅怨綠夢中過前程放眼如長

夜往事回頭等逝波　山欲睡水添渦不成沈醉已

蹉跎刹那中有無窮世且撥寒灰付放歌

浣谿紗題高奇峯張幼華何漆園合畫

木棉藤蘿翠鳥為黎工俠作

勢壓扶桑大海東江山生色氣葱蘢誰云此樹不英

三五一

雄　待斬葛藤除衆蔽更栽萌蘖兆新功羽毛自惜

意何窮

木蘭花慢　竹山體夢中揭首三句因足成之當是暮春傷逝之作也

漸鶯春又去憑誰瘞花銘悵鵑夢沈酣鳩聲佻巧

蝶影伶俜縈情束攔雪色歎入生禁得幾清明飛絮

迎風無定游絲落地偏輕　丁寧別緒短長亭忍說

卜他生便九轉腸同千絲綑結愁悶歸程盈盈相望

寄語怕傷春傷別總難名萬一陽關唱後尊前重見

雲英

附和作

木蘭花慢 陰雨連番清愁特甚用題公送春
韻譜此不自知其聲之怨抑也

朱衣

悵春隨客去幾同寫瘞琴銘縱繡被迷香雕闌
選勝依樣伶俜多情雙鴛伴舞但寒烟無語送
清明寂寂燈前誓冷悠悠夢裏緣輕　殷勤獨
自掃林亭片石忽三生奈亞地榆錢黏天柳絮

偏趂江城盈盈遠山信阻便黃金鑄淚也難名

己是涼州拍遍悽懷忍憶瓊英

虞美人　與劉禹生吳靄林　同游莫愁湖戲作

湖光一㲉留人處仿彿青溪路渡江桃葉幾經秋誰

識石城烟水本無愁　玳梁雙燕來胥宇便擬營巢

住南朝北地漫評量可得幽棲同署鬱金堂

浣溪紗　杏

沈醉東風二月時龍樓鳳闕靜㮷㽞更無人處燕差

池

弄影怡忱臨水態吹香愁拗出牆枝滿園春意

費禁持

點絳唇　重陽悶悶不出門遂失靈
岩登高之約賦此見意

菊冷英荒閉門嫻作登高賦便無風雨佳景憑誰語

冷落琴臺遊屐還同聚山如故越來溪樹依樣愁

來路

鷓鴣天　題六松圖

翳甲千山黳晝陰入懷空色共平沈蹤孤儘蓄凌雲

二七

氣意遠翻增化石心　欣蠟屐幾披襟待扶殘照下

平林定中銷得風雷起冷眼寒烟自古今

菩薩蠻循蓮花峯下至天池

寒山石徑驚巉削松陰夾道幽香發剗襪步蓮花天

風一笑謔至去履而步　如如參石蜜坐斷青山色

休問去來今無言意轉深寺有石佛

清平樂壽陳使君六十

元龍風度湖海歸來蓴斗轉槎回開不渡相挈舊盟

三五六

鷗鷺　期君百尺樓中稱鶴豪氣如虹看盡天桃穠

李枝頭自有春風

虞美人　為公怨題某君所
書自作芙蓉詩

千花百草輸顏色臨水渾珍惜拒霜心事與誰言惆

悵芳菲裳佩尚當年　對籬金菊依然在未覺秋容

改鏡中雙影試沈吟可信天涯情此昔時深

洞仙歌慰秋湄悼亡

毗邪丈室儘銷除客慧來往天花本游戲甚鬚眉絲禪

搨輕颸茶烟忘不了十載怨紅顰翠　傷春驚刻骨

我亦愁人斷夢三生費清淚獨繭自纏綿解脫繁絲

還倚仗蓮臺香偈好打疊前塵付雙脩漫長簹空房

更傷孤寄

　八聲甘州　重陽日挈伴靈巖登高同人繪琴臺
　秋暢圖記其事越二旬余繼賦此時

秋深霜屬邊氛益惡眼底新愁視重
陽時又增幾許宜其聲之掩抑矣

甚憑高抒恨費英觴風前勸長星儘銷沈今古虛廊

廢苑殘堞山城徧灑諸天法雨不洗血花腥空寫登

三十

三五八

臨感盈紙秋聲 休間清涼故壘時並上韓悵銷金嘶王塚

天平

無人在剩南飛哀雁落前汀愁來路聽胥濤起雲黯

一例冶夢難醒怕琵琶孤塚山失舊時青泣新亭更

附和作

八聲甘州 丙子仲秋邀公以重陽靈岩登高
詞見示感時撫事信為詞史亦依
覺翁韻
賦一解
朱衣

指巉巖一角堂依稀雲外墜殘星悵琴臺妝閣

香銷響寂零落荒城依樣如花越殿苔蝕臙脂

腥空咽當時感蕭颯梧聲　休念鴟夷一舸怕

凌波載酒醉眼難醒牘畫圖省識愁失數峯青

撫黃花尊前費淚共唉寒歸雁警遠汀憑高意

向斜陽遠浪與秋平

浣谿紗友人許惠鴛鴦忽隕厥雌余挈雄以歸越夕復姐覯物興懷有賦

碧海青天路總迷幽情誰分忍單棲輕塵一霎好同歸

戢翼自嫌文采露收心早悟世緣違九原泉路
歸

盡交期

菩薩蠻　題昆明
豔泛圖

橫波打槳欺桃葉風裳水珮鴛鴦繡何處木蘭舟烟

波訊莫愁　雲廊三十六倩影驚雙玉往事憶西冷

同心不是萍

臨江仙舊曆七夕招友人為李重光作去世一千年紀念因追和其臨江仙詞韻

天上人間多少恨千秋雨絕雲飛汴京依樣水流西

白門疏柳烟態又低垂　彈指佳期經幾刦玉樓殘

夢都迷新愁渾似此紅兒銀河清淺烏鵲欲何依

蘭陵王 用清真韻 湖帆出示金吉金紅梅畫
軸內有朱古微玉右避諸公題詞皆感
時之作復多及景陽宮井
事輒題此闋用遣新愁

錦箋直一片冬心化碧金臺下羈羽未歸愁話孤山

舊時色行吟似去國應識江潭楚客寒香裏哀詠郎
題襟尚餘迹甚淚泫芳尊歡

中聲咽城南去天尺

散前席方諸爭避蟾蜍食驚委地紅蕚斷腸青塚揚

花依樣麼古驛祇愁滿亭北 漆惻夢痕積更玉笥

雲埋瑤軫風寂燕支遠盼山何極悵籠首春早調翻

羌笛畫圖重展恍刼火尚點滴

減蘭十一月十二日感賦

年年此日刻意悲秋愁澈骨那更東風吹盡繁花落

鏡中　淚銷香在辛苦連環誰為解墜地休辭悽絕

回風更舞時

浣谿紗輒見展堂和榆生詞輒用其韻賦此

痼疾繁憂兩不支餘霞空似夏雲奇由來騷怨雜然

疑　匪石心情堅夙語呼天殘淚老猶詩此情儻許

故人知

以抒
羈緒

六醜海角春濃寓園紅鵑怒發壓山成錦遙想曩日南北花事游賞之盛殊難為懷倚此

儘牆花拂面歡倦旅華顏非昔欲題怨紅殘箋迷故

拍粉淚還漬略記年時事霧中烟裏幾看朱成碧斜

陽冉冉無南北夢斷瑤釵歌翻錦瑟游絲尚縈簾隙

祇山香舞罷愁換鄰笛　歡韶暗擲分蓬飄巷陌苦

叫枝頭月誰聽得頹雲又黯如墨便棠桃炫晝怎支

春色零脂冷鏡痕空拭忍重話顧影傾城一笑那時

妝額芳菲信偏斷來汐怕絳都縱有重尋路仙凡永

隔

霓裳中序第一　題洗玉清女士　舊京春色圖卷

燕臺黯故國太息春蕪成景物情怨不勝竟夕甚宵

蠟漸灰風幡殊色神山咫尺問夢中誰與傳筆人間

事輕塵轉轂俯仰萬緣寂　虛擲玉樓金勒換幾許

紅萼翠茎鵑聲愁滿廣陌舊燕新鶯一例如客亂雲

迷直北怕畫裏穠華異昔禁吟望江南花落一醉已

頭白

卜算子

宵誦東坡此調意當時懷賢去國情緒
萬端必有不勝其報轉反側者賦此見
意亦宋玉微詞之旨世人以側豔目之謬矣
港居海涉冬春望遠登樓伊鬱誰語偶繼東
坡作以寫我憂其有
為我作鄭箋者乎

倦鳥暮孫飛風葉朝難定篆畫爐烟祗自縈屈曲心
頭影　一水總盈盈寄淚憑誰省悄倚寒枝忍別樓

夢逐秋江冷

清平樂

濃雲似織燕語催將息百轉千回還自惜清淚孤絃

遙夕 閒雲猶戀虛潭白頭歸臥僧庵夢斷六朝烟

水一燈愁話江南

惜餘春慢 六禾丈以留春詞見示依韻奉和

遺恨傳觴凝睇看鏡刺眼春紅休洗彎腰敗柳弄影

新蒲銷得板橋重記尋聯斜陽欲闌如練澄江照霞

三五

成綺甚珠沈滄海清宵灰盡炬心殘淚　思往日錯

繡樓臺輕陰時節醉倚銀屏多麗傾城一顧頑石三

生黛憶西來微意珍重回文寄時愁玩危芳更歌懽

子問誰書花葉次人無寐故園黃紫

附原作

　惜餘春慢　留春詞約
　　　　　趯菴同作
　　　　　　　黎國廉

亂雹翻空驚雷掀地斷送春痕疑洗漂花逝水

換影斜陽零落舊懽誰記蜂螟無情過牆如此

江山恨羅愁綺念鈿車空約渝羣人遠杜鵑傳

泪　曾幾日趁暖粧新衝寒苞坼又作漫天香

麗危樓一夜風雨催芳領略東皇深意迢遞留春韶

華未塵憑借餘暉綠陰青子有鄰鶯能道留春

心苦萬千紅紫

好事近　答友

墜素與翻紅慘淡更何言說信有人間恨事是牙琴

絃絕　傷心不復夢佳期海上剩明月愁見回文錦

字共斷腸千結

淡黃柳題明吳而待
西蕉紀遊圖

秋巒一抹喬木幽人宅寫入丹青好標格想象林泉　感今昔鄉關

高致歷歷南園幾裙屐而待為南園五子之一

暮雲隔待游賞杏飛鬬痛河山盡帶傷心色詞客重

來抗風軒畔可有沙鷗能識

浣溪紗春宵雜憶

寒澈梅邊夜向分舊時月色斷知聞定中銷得戒香

熏

久判孤懷同化石終禁冶夢不為雲恨深愁極

轉憐君

隔浦潮生起怨歌酒醒無奈客塵何三生禁得幾蹉

跎　別緒蘋香迷楚客新愁柳色妬秦娥誤人終竟

是橫波

浣谿紗　舊曆四月十六日為明末張二喬女士
　　　　生日同人以名香花果祀之方壺並歌

余所製百花塚曲為壽先期由鄧曇殊繪象
供養因為題此嗚呼何世何年此物此志古
愁今恨能不依依喬情有靈當興同感

文采風流合二喬百年猶覺殢人嬌百花生日又今

朝　蘭笑似聞絃解語蓮香禁得酒同澆兵塵惆悵

滿紅簫二喬集名蓮香

卜算子　為湖帆題其亡室潘靜
淑綠遍池塘草遺墨

半偈世緣空永恨家山繞梅景淒涼祇自看短夢隨

春老　調苦曲難終淚浥香盈抱莫問他生與此生

綠遍池塘草

虞美人　題華月簃
消夏圖

蓮花世界環空碧渾似鷗波宅調鉛殺粉助清吟不

信人間猶有俗塵侵　家山咫尺今何處離合驚風

雨刼灰平地幾樓臺愁見穠花偏傍戰場開

洞仙歌　琴韻書聲一聯今四十餘年文恒化澳
余醫年在書齋汪憬吾丈來命對特賞

門余羇樓香港遜
戚永隔賦此志悼

凌雲一笑鎮斯人遺世塵海仙蹤罷游戲儘平生微

尚薄醉閒吟都付與一例鼠肝蟲臂　前塵驚電邁

琴韻書聲回首淒迷卅年事物換更星移如此江山

問尋夢槐柯何地算得失文章寸心知剩千古身名

水雲高寄

浣谿紗　紀某女子事

歷歷枝頭幾怨恩天教南陌葬青春去來休問去來

因　換馬詩曾驚惡識聞鵑淚更感離魂可憐花影

已無痕

醉蓬萊　依樂章體用束坡韻和　六禾鐵夫重九詠懷

甚山川信美渾似當年華峯重九欲挽流波奈萬牛

回首冷落琴尊逍遙襟帶剩枯株同守險韻題糕閒

情賽菊那能依舊　風景不殊鄉關何處寂寞寒香

臨風三嗅休向靈和問那時新柳佳節空過夕陽無

語鎮石碑銜口沈醉生涯壺中日月且銷醇酎

百字令　為洗玉清題所藏鄭湛若瑪瑙小　冠上有明福洞主四字隸書欵

黃冠無分歎倉皇兵解空留殘蛻剩此裹頭遺製在

想象狂歌椎結綠綺聲沈兵符篆爐柱後偏無缺遼

東皂帽算來還遜芳烈　因念再易滄桑曼殊運去

往恨應消歇卻痛南交天柱折珠海翻成鯨窟擲幘

傷心請纓虛願日夕循余髮畸人往矣蕭條異代誰

說

漁家傲 和楊鐵夫韻與六禾同作

振緝荷衣塵欲浣爐熏暗遣銷烟朶冰雪強澆心上

火時又過殘陽滿地山香墮 六憶難忘行與坐尋

幽倦理山居課午夢微溫花可可紅萬顆待回江海

供餘唾

虞美人

池波照影驚微瘦何事風吹皺幾番傳語護珍叢不
道無邊飛絮攪晴空　逢人解說春光好處處聞啼
鳥章臺柳色未堪攀誰信紅牆西去即陽關

浪淘沙　夢寄

閒夢逐歸鴻絮亂遙空頻年春事太匆匆愁雨愁風
都未了還自愁儂　妝薄不成容粉澹脂融眉痕依
約舊巫峯誰道朱樓天樣遠夢也難逢

三七七

浣谿紗 仿 陽春集

老嬾花時祇閉門夢餘衾枕浥餘溫忍將芳草怨王

孫　月缺漫期潮有信春殘空冀雪留痕幾時招得

海棠魂

雲雨荒唐只夢思微波迢遞枉通詞紅樓珠箔足然

疑　火冷餘香猶結篆風驚殘葉忍辭枝漫言有分

是相思

手把瓊枝欲折難燭花有淚豈禁彈孤雲回首是長

安

別鵠歌憐三婦艷游龍舞出萬人歡誰云哀樂

總無端

雨中花

短棹橫塘歌暮雨蔫鶯驚覺琵琶絃語斷雁滄波可堪

回首瞑色吳江樹　薄酒禁寒空淺注憶取暖袖羅

同護倩影題圖芳魂入夢也算相逢處

浪淘沙　徐夕再用
　　　　周晉仙韻

壓歲不須錢嫻類冬眠良宵風露咽寒蟬漫說醉鄉

遷廣大一棹舴艋船　苦味澈中邊攙盡慶緣萬端囤

首總茫然剩喜衢歌還巷舞明日新年

漫數賣文錢寒減宵眠新聲誰與和哀蟬畢竟窮神

居上座枉送車船　冷訊入梅邊強道前緣嚴冬縮

手且悠然準備屠蘇還自賀明日新年

九張機　此體創自宋人但作者不多　偶戲仿製固羞無故賣也

一張機願將心血織君衣中央四角皆連理回環朵

朵心心相印血肉永相依

二張機卅年重補舊荷衣何因疊在空箱裡經絲縱

盡花紋黯淡窨復有光輝

三張機織將白鷺出晴漪芙蓉本自無根蔕橫塘回

首西風夕照殘葉忍辭枝

四張機為君還製舞時衣不知可稱君情意擘開金

縷結餘綫敢說合時宜

五張機願君普織萬民衣人人暖在胸懷裡空閨儘

守天寒袖薄爭便怨長離

六張機裁量減盡舊腰支為伊消得人憔悴拋殘鈿

尺頻移帶眼忍把舊情移

七張機餘香猶泡九霞帔何緣改作鞋和襪供君踐

履雖親泥滓猶自苦支持

八張機願君減思復裁悲月兒本在君懷裡浮雲散

後彎彎兩道望似一雙眉

九張機十指纖纖那得齊絲繁絮亂憑誰理自家機

杼區區尺幅却有萬相思

金縷曲題納蘭容若詞

佔定詞壇價三百年異軍突起中原誰亞遼海盤山

鍾間氣披靡當時王謝祇故國哀思難寫飲水幾人

知冷暖笑描紅刻翠風斯下朱陳輦漫方駕　珠申

當日空華化感興亡一般入洛黃鐘聲瘖側帽行歌

知己少謠詠蛾眉愁畫漫認作鶯嬌燕姹淥水亭中

閒讀易我知君亦是傷心者空悵恨知音寡

余少耽容若詞曾與夏劍丞文公達為金縷曲詞
詠之今僅記淥水亭中二句余數十年來綜覽清

詞逾萬求有深懷孤寄如容若者殊罕且容若生

長華麗句以其詞語多蕭瑟幾類李重光後見其

詞中有興亡命也豈人為語始怳然其有覆巢完

卯之悲與梅村芝麓輩之仕清無異故相沆瀣其

與梁汾西溟之契更有由矣因補成此闕以質

詞流想不目為鑿枘余藏棟亭夜話圖曹棟亭題

詩有那蘭心事幾曾知句後其集中乃改為那蘭

小字幾曾知又布袍廓落任安在集中作班絲廓

落誰同在皆可

互相印證也

百字令 別意

紅樓那角甚清宵月底夢和天遠僥倖銀河通一諾

恰值鵲橋風軟羅帕題詩彄環訂約消歇趲方怨池

波照影於今春水猶滿　誰料寂寞疏窗殘絨沾漬

闇了開鍼線淺笑憑肩當日事消減並成悽惋絮語

花間矜心酒後密地今誰喚籠鸚私問這回爭抵初

見

百字令

年來蓬轉江湖心驚世變撫時感事觸
緒增悲此寓淞濱見聞所及益多憤慨
偶譜此調寄中劉未霖玉玗昆仲及夏劍
丞陳師曽文公達蔡公湛諸君索和

淩波一葉到江南早被冷楓紅染烟雨扁舟愁獨客

空闊去帆千片旅雁驚寒閒鷗惹夢摻入長亭怨與

花爭發却憐心火猶暖　誰料俊侶清游萸艒過了

佳約成虛踐不分乘風當日志肯做零鶯墜燕劍氣

豐城珠光合浦漫道東溟淺乾坤幹後應教花草開

遍

　　浣谿紗　花嚴寒遽謝

得五色山茶

可愛深紅閒淺紅用唐詩句嬌姿無奈雨兼風由來開落

拾嚴冬　喚作盆栽原薄植偶留畫本亦珍叢羣芳

譜上感誰同

臨江仙 題明林秋香畫芙蓉用沈石田題秋香畫臨江仙詞韻

寥落秋江誰寫照鷗鄉愁緒難名傾城一顧巳三生

傷離腸軸斷牽夢眼波橫　今日丹青留倩影知君

心跡雙清零脂碎粉轉關情空林迷故燕幽谷少啼

鶯

鷓鴣天 題楊鐵夫九龍山中所築雙樹居

穿徑誅茅意巳深一庵閒臥日初沈移根漫悔高原

植息影偏憎惡木陰　花證道月清心幽居渾似傳

雙林夢中銷得風雷過傾耳潮音更谷音

浣谿紗秋感

廿五年來夢欲沈麝塵蓮寸幾關心柳絲藤蔓又而

今　淨土泥翻培弱絮愁波海轉惜冤禽白頭禁得

短長吟

采桑子　八月十日　題自畫蘭

湘皋遺珮空蕭瑟倩影疑仙知為誰妍滿紙秋痕尚

眼前　枯香剩取殘荷伴泣露啼烟此恨縣縣冷月

驚看韶五圓

菩薩蠻

公廾年前與曾刪父楊昀谷陳石遺羅癭
章曼仙胡漱唐趙堯生同集詩牌字

為詞眾劉賞上闋銅絃三句余久忘全章今
冬偶憶前事因足成此闋雖所感不同而情
塵如接真所謂感慨繫之也
同人僅堯生與余在矣

高堂酒醒闌如顧銅絃脈脈秋風怨收淚把花枝玉

攏朝去時　評香戒宴寂容易章芳夕員盡廾年心

山深海更深

浣谿紗題樸圓書藏
陳樹棠

二酉藏珍若可攀華嚴湧現指輕彈休誇百宋與千

元　抱朴高風傳硌礫鑿楹遺訓重嬝嬡芸香多處

即名山

鵲踏枝　偶感示
　　　　永持

誰信人生難解決水自瀠洄山自相重疊甚日根塵

同斷絕花光鏡影交澄澈　眼底浮雲心上月縹杳

樓臺箏笛供淒咽擺脫人間涼與熱千山萬水無拋

撇

浣谿紗 新年寓感

誰把新詞寫受辛 匆匆六十一年人 休誇頃刻與遒

巡 眼底暗傷無量刼 尊前且護不資身 青山青史

兩因循十一其詞中曾及之
辛稼軒析辛字為六

百字令 題楊鐵夫畫象 鐵夫近結茅大嶼
山專脩淨業並刊所作雙樹居詞

頹然一叟算卅年吟弄幾番風月 減字偷聲餘事耳

未礙蒲團生活過眼空花打頭急浪 此境何曾尊裝

成七寶更無遺憾毫髮 却念孤嶼樓遲維摩丈室

仿佛那延窟兜率海山憑位置終見雲飛天豁七尺

昂藏千秋悵望所向無空關妍皮癡骨任他摸象人

說

高陽臺娟鏡樓

苕玉鐫名芝泥押篆傳神暗想幽馨逝水寒光依稀

猶寫傾城添妝盼斷嬋媛影觸菱枝綺夢都醒等傷

心黛梳霜封釵合塵生　風花歷劫知誰主剗舊時

明月依例虧盈百尺樓高從他翠委香零開簽待證

相思史奈半泓秋水無聲剩清朝倚檻頻看短鬢偷

驚

浣谿紗　為陳公哲題夏

蘭子花圖卷

冷豔疑逢萼綠華瑤臺稱住列仙家佳名合號海瓊

花夏蘭子與瓊花實為同科之物吾國對外來草木

花多賦以海名如海棠海石榴之類余以為此應號

為海瓊

花也　顧影有時於叠綠尋源甚地覓仙槎披圖

珍重玉無瑕

點絳唇　高齋杜鵑甲香海今春盛發不減曩時

幽居末由臨賞且知主人因有所辟已

都攀折開之法

然賦此志慨

錦樣芳菲不同吟賞從拋擲似曾相識何計相憐惜

月榭風亭今日渾如客今非昔舊巢空覓歸去如

何得

強說春歸漫天花事何人管嬌雲滿眼轉覺東風嬾

剗却珍叢免惹游蜂趁腸真斷千般繾綣博得芳

筵散

風雨高樓百年離別須臾事珠沉玉碎一晌真如醉

三九四

不道淒清香淚猶凝臂盟空締囘文錦字剩得供

憔悴

絕代嬋娟瑤台自惜千金價風姿林下顧影真如畫

幾度飄蓬菌涸都堪怕扑衰謝寸蓮塵齎任逐鵑

紅化

滿庭芳 感事和友人韻

午枕孤呻宵絃危語冷吟翻似忘歸巢林瘁燕殘夢

畫樓西休訊玄都桃李便天涯芳草都非情移際餘

音嗚咽海上幾鍾期　琉璃驚易脆丹沈九轉綱失

千絲間中央四角誰理殘棋拋剩河梁別淚空目斷

隴首雲飛傷心客江潭日暮凋盡芰荷衣

臨江仙　遍約諸友為南唐李後主逝世千年紀

念時兵氛方烈風聲鶴淚舉座黯然旋約各

賦詞依後主臨江仙二調體約韻

疊之咸卷茲檢出重讀如見諸故人而大庵

已于月前仙去所繪殘杏猶紛披滿眼時艱

方棘感痛滋深因再和此關山陽關笛之悲已

淒悒殆不止也

已分春心灰寸寸更堪一片花飛誰云流水尚能西

人間天上愁夢畫簾垂　蠟淚蠶絲通幾刼回頭烟

月都迷殘妝猶戀鬧蛾兒無情空恨隄柳總依依

臨江仙　不追和前韻復念大菴臨去光景

不知若何再用前韻賦此互策

火宅連番游戲罷可堪往跡灰飛此身驚到日平西

白頭吟望愁病苦低垂　刼外蓮華根自性不應來

路都迷好從慈母戀孤兒彌天四海舍此欲何依

浣谿紗　題胡伯孝湖濱偕隱圖

如此江山再見難淡妝濃抹有無間不堪把筆志臨

安　賃廡永憐同寄迹哦松從古不宜官夢痕猶帶

兩峯寒

眼兒媚　送鏡伯子歸　里饒海陽人

笛聲吹斷念家山去住兩都難舉頭天外愁烟慘霧

那是長安　倦都路阻同心遠誰與解連環鄉關何

處巢林瘁鳥忍說知還

附和作

眼兒媚　阻兵滯雨欲歸無舟楫徒有懷土之情依贈別韻

驚濤拍岸霧沉山歸棹渡良難登樓四望灞陵

回首不見長安　路遙卻羨楊朱泣悲結大刀

環更堪殘月時傳哀角只勸人還

眼兒媚丁柏岩又行賦此

送之益難為懷矣

離亭風笛亂兵笳歸思晚雲遮戲海羣鴻巢阿孤鳳

一樣無家　宣南舊夢禁追憶塵世幾摶沙雨砌危

芳江潭枯樹休問年華

永遇樂　因送柏岩行憶京口昔遊忽生懷
古之念追和稼軒此調並次其韻

第一江山夢中猶記好登臨處如夢興亡瓊樓玉宇

甚地堪歸去濤翻浪捲風流雲散欲住何曾能住歎

當時長江飛渡南朝空怨擒虎　隆中高臥紆籌分

鼎可惜輕酬三顧大地平沈乾坤旋轉應有匡時路

將略非長爭如袖手寂守禪關鐘鼓何須問高吟抱

鄰究為龍否

浣谿紗　題陳斯馨女
士緻香簁圖

秀茁天南玉一叢三生香色本來空榮枯原不藉天
工 寫影湘波餘斷夢傳芳洛浦感高蹤秋心如畫

出蒿蓮

浪淘沙　廣州中秋小極
樓居不能見月

往事怕回頭舊管新收斜陽如水祇西流海涸天翻
開過了愁煞沙漚　塵世感遲留玉宇瓊樓千門萬
户野烟稠病榻昏燈愁坐對也算中秋

浪淘沙　翌日用韻再賦

漸来向矛頭此局誰收一壺依約繫中流待挽狂瀾

驚望若身世虛漚　叢桂為誰留風雨高樓清宵還

喜碧雲稠燈火幾家人雜遝知是中秋

浪淘沙再詠

越秀舊山頭佳景誰收沈沈珠海祇東流六十年來

多少事都付浮漚　行跡苦淹留悶倚層樓清輝頻

阻綠陰稠大地山河渾不見如此中秋

浣谿紗　為徐一帆題霜厓歸魂圖圖為追悼吳瞿庵作

淒瑟雲車黯大姚〔瞿庵歿於滇之大姚吳縣亦有大姚即米虎兒妹所嫁地〕驚魂

萬里若為招可堪吳雨正瀟瀟　恨血秋墳添鬼唱

新聲樂府斷仙韶劇憐人事儘蕭條

誰道人間不可哀夕陽愁滿舊池臺遶天何事鶴歸

來　斫地歌聲餘抑塞凌霜詩抱足低回懷中儻有

未然灰

風入松　答客問

棲遲社櫟澗松閒天任養衰頑一邱一壑餘殘夢空

同首萬里江山透網魚窨得所巢林鳥怎飛還　庭

柯何事足怡顏三徑莽榛管樓臺片段渾無地更休

言玉宇高寒幾葉雲烟畫本一龕香火蒲團

浣谿紗　題張大千自畫象作鍾馗裝束

疇向三千覓大千掀髯一笑故依然不知皮骨為誰

妍　衣錦儻爭山辟製簪花應繼海棠顛塵中遊戲

自年年

鷓鴣天　壽勞敬脩八十

風月婆娑八十人海濱元自不垂綸掃除入世胸中

棘長養淩寒劫後筠　看羽換薦花新壺天依約有

通津坊開履道窩安樂嬾向桃源問幾秦

掃花遊　民國十五六年余卜居聖湖之濱每來
往孤山見道側孫花翁墓埋沒蓬顆間
心焉傷之擬為脩葺未果也旋聞湖濱築路
墓將被毀方商之周湘齡得易大岸
自杭急札云墓已毀湘齡乃與劉翰怡築塚於道左高
則僅得束棺之鐵及石碣石案諸物棺槨則
阜袤曰宋詞人孫花翁墓樹石棠于前實則
云已化盡湘齡乃遷葬得往杭道地
遺骸已莫知所在矣余所越十餘載余避兵
之且題詞甚悲久存

四〇五

香港大岸病逝於滬所遇之阮甚於花翁及
卅一年冬余歸乃偕諸友為營葬於滬之聯

義山莊其遺命欲葬西湖終莫之遂可哀也
己余檢書篋得大岸圖卷於叢殘中念文人

無命今古一丘乃依大岸原調並次其韻和
詞一章題之卷尾霜花已謝雁影空留留此

墨痕徒多一重公案噫月泉沙社不必尚在
人間玉田碧山亦復誰為吟侶後不如今今

非昔固不止澆賢傷逝之痛
而己後有作者請視斯文

詞心百結付一往沈冥罷歌葝楚怨痕夢縷儘秋墳

夜唱鶴衣愁舞坏土飄零莫話西陵風雨逐流去問

塵世那尋堪葬花處　穿塚空自許甚沒分同歸段

橋西路菊泉薦俎好蕭條異代共盟幽素滿目江山
誰省騷人意苦漫回佇折冰絃恨深重鼓

浣谿紗　舊夢

舊夢依稀幻水雲枯香愁對白頭人萬山深處儻逢
君　九畹最宜騷客佩雙烟都為女兜熏卅年陳事
與誰論

浣谿紗　重陽彙園召客徵詩余無
　　　　以應因謝不往却成二詞

鎮日秋風祇自怜吟蛩宸雁費平章新來黃菊也都

正五

荒 久分殘年無笑口更堪佳景觸愁腸人生銷得

幾重陽

老嬾新詩一字無寧緣敗興為催租秋風病骨幾曾

蘇 多難登臨將甚地閉門歌哭祇如愚不湏菊酒

慰潛夫

浣谿紗　重九　又　一首

何止詩中一世豪沈冥翻自法題糕胸中秋色漫相

高　已分百罹傷斷梗忍看眾醉更餔糟不湏痛飲

己離騷

浣谿紗 題竹陰仕女

倦倚瓊簫欲罷難 纖情無奈碧琅玕秦樓依約霧中

看 不分閒庭忘夜永本來空谷耐天寒回腸多似

舊紅闌

浣谿紗

殘照西風漾夢痕高樓銷得幾吟魂更無人處自黃

昏 曉鏡光分猶似月夕爐香浥漸成雲人生無事

感離羣

譜盡羣芳懺怨思千花百草總支離更無消息祇然
疑　不分遙山遮遠目卻憐暮雨失歸期勞生無那

日斜時

采桑子　題羅癭公為浣華
　　　　玉霜戲書小冊

悠悠三十年前事四印齋頭風韻清柔辛苦寒香影

不留　小園幻住誰為主零落山邱一樣虛漚羨爾

凌雲得自由　癭公葬余幻住園中忽忽十餘年矣

三六

四一〇

紅蘭泣露空蕭瑟一樣珍叢玉樹臨風羨爾經霜特

江南劇懊儂

地紅　偶然幾句聞鐘偶根觸衰翁影事重重燕北

采桑子　題張大千畫
　　　東籬醉菊

窮居絕景三徑西風閉顧影尚有柴桑籬菊依然傲

衆芳　攢眉蓮社八表同皆傷和寡一往沉冥誰信

人間有獨醒

菩薩蠻　題薄心畬畫
　　　松壑攜琴

煙霞似與幽人約寒巖宴坐淒索泉響韻松風無

絃曲未終　攜琴寧嘯侶冥想堪千古萬景盡疑陰

空山祇自深

菩薩蠻題畫

仕女

花陰人意慵于蝶閒庭夢影幽香結萬景入支頤沈

吟欲語時　低鬟夢還隱几絮亂憑誰理消息落花中

含情謝晚風

減蘭題黃母秋

鐙課子圖

橃枒樹色併出一燈秋寂寂有味兜時展卷辛勤阿

母知　白頭淚盡井水昔盟留取認珍重香蟬莫負

春暉寸草心

百字令　為蔣東孚題其香草居圖蔣工藝蘭無錫人

蕭然物外算托根有地不殊空谷紉佩含香凝楚怨

儼比柴桑松菊益徑欣開德鄰在望成就幽樓局開

居可賦不須詹尹重卜　卻念長水詞宗　嘉興李符有香草居

詞吳門琴客　長洲文震亨所遺構同題目更有高齋

居名香草垞

五八

傳十硯黃葦田有香草齋又名十硯齋即想象伊人自粵攜十硯與金櫻以歸者也

如玉佳話千秋清標一例永峙龍山麓輞川圖畫裴

王高詠堪續

浣谿紗淡紅菊題粲兜畫

臉薄微酲一縷霞酡顏宜稱縠屏遮筆端開出傲霜

花酒罷暗憐塵換世燈殘翻怯夢無涯餐英情緒

儻宜家

浣谿紗斑竹題自畫

誰向湘皋滌舊痕年年風雨閟朝昏幾多騷怨共荃

蓀　鈿失文簫情宛續篋捐團扇夢猶溫澈泉聲淚

兩銷魂

望江南　卧林半載又遇中秋月色清澄末由游賞因念平生屢辛佳節遂追憶中秋往事之可念者為詞數首以紀夢痕他日或有佳篇增戍故實則打油擊壤而已

中秋好寶漢憶茶寮對月高吟聲裂石傷時殘淚語

如潮難忘此清宵　光緒己亥中秋與沈養原鄭雪朋及道生先兄夜集廣州郊外寶漢茶寮劇談達旦今三君皆去世茶寮亦非舊矣

中秋好山寺憶濂泉絕頂烟嵐清到骨下方樓閣望疑仙今夕是何年光緒辛丑與桂東原沈養原宿白雲山濂泉寺玩月至夜午皆不忍睡將曙下山回望寺中儼似仙山樓閣圖圖也

中秋好湖泛憶昆明水底魚游吞月色草間蛩語答秋聲御賞可曾經昆明湖水中沙礫皆返照生光魚游如行鏡中景色殆不能摹寫度清西太后居此有年未賞玩及此也

中秋好卷畫舊溪頭百里清光縈把盞四圍山色裏行舟佳景若為酬民國廿年沈昆三約游宜興中秋維舟西汭山光水色明澈如鏡清

麗殆不可名。余曾有詩紀之。冒鶴亭丈論海山江山谿山各勝概，以陽羨為谿山之美，余甚是其說。

中秋好，最好虎邱山。茗椀淡宜寒月共，簋聲㬉似暮雲閒。往事夠淒潛。

民國廿五年寓蘇州中秋，余夜走虎邱，田山塘至千人石，寂無一人，叩茶肆門呼茗坐劍池上，俄笛聲起，山半閒為雜僧所奏，盤桓久之始歸。

中秋好，印月賞三潭。叢薄暗疑煙墨畫，微波澄似水銀涵。誰與共幽探。

民國十八年居杭州忘湖山莊中，秋乘小舟至三潭印月環歷一周，樹影波光真成圖畫，恨吾無妙筆寫之。

中秋好，永夕石湖旁。串月每疑天作戲，依山仍以水

為鄉何日買滄浪　民國二十三年中秋作石湖串月之游清晨始返地居太湖一曲范致能所居遺址尚可考

樓

中秋好幾度憶吳淞江海雙光澄晚鏡林邱一曲度　民國十九年與諸友於吳淞玩月其地江海交會金波萬叠如入瓊

晨鐘相約繼游蹤

中秋好難忘在高齋小閣天風環珮響橫江煙雨畫圖開何減住蓬萊　民國二十一年居高氏廣州天風樓珠江煙景一覽無涯今殆鞠為茂草矣

中秋好香港景翻新簫鼓中流凌萬頃簪裾豪氣壓

千人碧海正無塵　民國二十七年在香港度中秋高寶森招至汲水門外賞月華燈畫舫容與碧波間勝概豪情一時稱盛今憶及似記武林遺事也

中秋好孤賞翠微旁小築幽樓原幻住安心是處更無鄉惆悵不能狂　北宗西山祕魔厓下幻住圍淨持萟地也花木蓊翳景珠幽寂余中秋數宿此

中秋好蟄伏小樓中複壁蝸居難見月危巢燕幕屢驚風愁對一燈紅　民國三十一年由香港至滬經廣州避與某相見匯一小樓值中秋

僅於牆隙見月微聞有爆竹
聲市況蕭條為向所未有

中秋好舉國正狂歡喜見銀河方淨洗誰云玉宇尚
高寒另眼一相看　今年中秋風景不殊但心情殊異病中淮默祝昇平而已

減字木蘭花　題陳華階百尺樓詞

笙竽萬籟嶺海詞流推幾輩風月平章此事翰君擅
勝場　微吟擁鼻尚想當年湖海氣隣笛淒清愁聽
陽關煞尾聲

水龍吟　時序相催悲渝無定我聞如是言愁欲愁

幾番風雨雞鳴到頭祇是天難曉疏星無幾繁霜面

地驚濤縈繞今古消沈春燈夢冷晨鐘聲悄甚西園

臨賞彩幡高矗翻送盡花多少　休說芳期俊約滯

車輪滿街流潦釵分悵憶珠還費淚尉塵愁撞冒徑

藤深沾泥絮亂餘春易老問蓬壺恕尺家山何日把

寒煙掃

浣谿紗　為馮文鳳女士題諸名家梅花長卷

誰與梅花譜喜神橫斜寫出夢中身水邊林下亦前

因

末分寒香增月色祇餘傲骨表霜晨一枝珍重

嶺南春

水龍吟 閉門病隱景物非春燈影幾聲縈懷象外因成此什以寫我憂

望中勝事園林何緣屢遣芳期誤東風乍過西風又

繁長簷空護匝地鵑啼遙天鶴返與誰同語甚隨流

一葉凌渡雙槳渾盼斷家山路 休仗衛書青鳥幕

瑤池滿城飛絮翻階紅藥祇今贏得看花如霧紫玉

烟沈鮫珠淚竭彩雲難駐好三生夢覺返魂香爇覓

歸真處

清平樂 題憶

璇宮夢遠獨夜餘腸斷望極颶輪千萬轉愧遜淮南

鷄犬　剔憐殘照疏林束風碾盡琴心誰分來鴻去

燕都戍填海寃禽

鷗鶘天　民國二十四五年余屢游滄浪亭極賞

結草菴巨桔曹有詩詠之書院紅梅一

株色奪硃砂亦罕見物兵後蔣吟秋來告二

物均無恙余乃約蔣合繪蒼桔紅梅圖留蘇

州圖書館中以存

故事並題此詞

步𡮦隨風欲放顛滄浪一曲共延緣梅新浥露宜臨

水梡老禁霜莫問年　憑畫筆寫清筌鬢絲禪榻費

茶烟重來怕祇南圃樹能說當時已惘然

浣谿紗有憶

病怯新寒八月天秋花猶馥小窗前已無哀怨但纏

綿　結習漸空休問影夢游已倦不思眠排徊三十

又三年

鷦鴣天次其韻　答寂圓即

八三

撲面人間灩澦堆狂瀾爭信手能回愁多更結干絲

緗淚盡還餘一寸灰　看落照掩空齋頹流甚地足

瀠洄橘中藕孔真游戲誰許逈然獨往來

八六子　往屬吳湖帆為繪圖極
巷圖逾月而就由
劉禺生攜之來粵
兼荷湖帆惠詞因

步韻
奉寄

映宵燈烟雲一卷豪端幾許幽情悵目送滄波入海

夢殘寒雨連江秋心欲零　回思石上三生咽露冷

蟬長苦隨陽候雁多驚更歎念鄉圖久無松菊卜居

空賦買山何日應嗟歷劫蟲沙待盡危巢鳩鵲莫爭

閉巖扃瀨泉醉僊未醒　瀨泉為廣州名勝

瑣窗寒

歸里經年杜門未出初秋黎四丈偕伯
孝取傳秋雲庸齋詠雲寂圓諸君見訪
集漫成此解佇俟應聲

倦雁呼羣愁蛩破寂尚淹殘暑文圓病久暗怯茂陵

秋雨甚遙空亂雲四垂登樓一望猶吾土且寄懷物

外束皋閒話洞天揮塵　延佇忘賓主喜白雪陽春

漸多新侶華年似水莫道當時絃柱儘多多教唱渭

城斷腸漫識歌者苦剩關情葉底吟蟬送客揚枝舞

此詞和者數

家惜巳失去

洞仙歌　閱馬湘蘭畫

蘭卷賦感

湘皋夢冷歎芳塵遺世寥落心香不成字算愁絲恨

影都付東流爭忍溯解珮分釵情事　孤懷傷斷梗

摘葉尋枝銷盡空山舊時淚無計綰殘紅圖畫春風

難寫出騷人哀思剩儘向瑤臺覓歸魂問何似當時

露酣烟殢

鷓鴣天 題清初人贈蘇崑生詩畫卷

誰遣何戡唱渭城重逢花落可勝情傷心幾許離巢
燕巧語都成出谷鶯　萍絮幻柳絲輕江南哀怨本
無名不須苦訴愁腸斷早是陽關煞尾聲　卷中題詠人多降清者

金縷曲 和友人

碧落銀河畔猛回頭卅年塵夢飛光如箭幾許新妝
爭對鏡依舊朱樓天遠費斟酌畫眉深淺寂寞長門

四二八

空賦恨剩滿身花影和愁亂嗟一霎雨雲散　天涯

消息經時換悵匆匆春城寒食又逢春晚唱到伊涼

新樂府多少舊歡新怨總無奈鶯聲百轉一例琵琶

商女浪問何如乞食歌姬院還賺得淚如霰

菩薩蠻　題汪憬吾文深
燈老屋圖卷

高樓日日風兼雨毫端忍把秋聲賦老屋黯孤燈蕭

條異氏心　蓮絲香宛轉莫問愁深淺舊夢憶羅浮

凌虛訪十洲

浣谿紗 重九罏峯游人蟻聚余
臥欄展目感而賦此

誰信登高祇臥游蘭芳荺姜總堪愁老來情味祇如

秋　劫後山川嗟滿目夢餘風月憶從頭殘陽一霎

五層樓

八聲甘州　黎季裴丈玉藥樓詞刻成不兩月遂
人世賦此追悼即用集中此調原
韻然審律遠不
如丈之嚴矣

甚獨平醒無俚羨南柯夢憶圖詞句
邅葊彌天委空山

歎霜花孤隕風絃永寂誰領騷壇卅載收身江海沼

挂不須彎揮手人間事檀觸槐蠻　多少蟬愁蛩怨

盼回黃轉綠芳思難刪問遼空笙鶴仙翩幾時還想

秋墳穌音同唱文與陳述取偶和

下悴葉聲乾

寒廣州同人社集首唱亦為此詞在飛雲渺張藤陰

文有瑣窗寒調悼述叔詞前年在

詞卷名穌音集黶夕陽淒詠瑣窗

浪淘沙漫

倦吟堂長風急浪隨徑殘蝶原草新荑漸發庭花醉

唱遂關甚越客千絲空網結任流水日夜東折聽滿

地啼紅引回首前塵忍輕絕　悲切楚宮信杳波瀾

儘雨覆雲翻歌聲苦祇博腸內咽禁譜到陽關商羽

渾別眼波欲渴彈素絃愁夢天涯明月　歧路遙山

方重疊晨鐘斷衆芳漸歇更妝鏡無情圓又缺怕迢迢

遶錦織回文過迅羽春韶貿盡東欄雪

踏莎行

浪擁前潮霜清廢苑浮雲天際還舒卷津亭慣觸往

來心山川每障登臨眼　歌笑千番榮枯萬轉幾多

兕戲鷟重演陳編儘許筆生花奇方那見沙成飯

菩薩蠻歸鶴圖　為陳君題

休言瑞鶴詩篇事　元代有瑞鶴詩案　人民城郭非耶是凝碧

又秋風鈞天宴欲終　雲霄成獨往澗壑留孤賞好

自護巢居何須封禪書

木蘭花慢

閑門春晝永聽噪雀不須羅振飛絮漫空輕塵撲地

似入南柯宵長夢痕誰記望階除祇覺落花多極目

朦朧樹色依稀斜抱雲和　圓林芳訊近如何裙屐

想經過甚昨夜星辰支機石杳空賦明河新聲待移

絃柱拍閒愁摻入燠儂歌耐可聲絲禪榻殘年為儷

消磨

　清平樂　題溥心畬雪澗歸樵小卷心

　　峯嵐漂泊不歸不知今在何處

霜林似埽目斷歸飛鳥壑裡青山頭白了不見王孫

芳草　畫圖寫出清愁壺中天地悠悠博得烟雲供

養何妨五月披裘

金縷曲 讀稼軒詞偶敬其體

夢落邯鄲院更休提黃粱早熟青錢空選滿地陽春
烟景好萬紫千紅在眼經多少浮雲舒卷悵念江郎
才盡久筆生花漫與春爭豔況有醜登場面　此些
往事從頭算剩年來孤芳冷抱丹心一片伏櫪已銷
千里志合稱鹽車弅棧怕市駿骨終難換倦撫孤絃
愁日暮怎驚寒雁陣偏相喚餓鄉託且同撰

大江東去　爐峯旅寄俊又經年悵急浪之淘
　　　　　沙望長賓之復旦用東坡韻賦此

卅年回首蟄蛟龍誰信今成凡物壯志沖霄經破盡

多少銅牆鐵壁力巍千鈞心輕萬乘肝膽還如雪無

言桃李盈門幾許英傑　爭奈障扇藏身挂瓢洗耳

強弩機慵發一卧滄江驚歲晚塵閒夕陽明滅局外

齎成壺中醒醉到眼同毫髮昂頭試望指間何處非

月

浣溪紗

凍雀歸飛似有朋任他波浪與邱陵斜陽明日又東

昇　舊夢漸迷千丈雪新銜還綴一條冰閒情半駒

且銷凝　蘇州趙凡夫山居有一景名千丈雪

鷗鴣天　餞歲和友人韻

冷眼柔條管送迎淩寒松柏自含青塵勞倦寫三千

瀆位業空居十二層　情默默坐騰騰休將薄醉掩

餘醒西山晴雪開朝爽漸覺陽和一線生

已認并州作故鄉牽絲引蔓費評量嬌癡怎覺雲都

好歡會能令夜轉長　箏語臘酒行忙不須新曲感

伊涼蓬壺一夕春歸早誰遣當關報曉霜

清平樂 同社為落葉詞余意此題已濫無意爭

勝遂爾閣筆昨壇圖茗集見松檜青青

如故因成此解

不以示人也

長年北渚證取歸根處休問辭柯還戀樹贏得了然

來去　題紅似有前因不湏淺怨顰剩抱丹心一

片霜皮黛色常存

人月圓　今歲中秋詞社以此命題余哀情所觸

不能戒詠昨往幻住圍歸撫事增悲因

成此關嗟夫韋郎今

信老矣尚何言哉

十一

四三八

瓊樓玉宇終何在人月不同圓珠沈滄海清輝永隔

誰共嬋娟　情塵一霎靈風夢雨今夕何年碧摩殘

照翠微餘黛山色依然

鷓鴣天

不用年年唱懊儂春光應比舊時濃風輪倏轉三千

刼霜鬢今成七十翁　聽爆竹感飄蓬夢痕回首幾

晨鐘迎門待見東方曙心與桃符一樣紅

水調歌頭　以五年前吳湖帆為余所作
岡極盦圖索詞社同人題詠

翔舉向寥廓八表縱天游田思藪澤泥滓奚意賀茲

邱時霎星移物換萬里雲開霧散佳氣滿神州太極

本無極剝復數從頭　溯頹波悲往日畔牢愁幻想

一菴高臥寫得故山秋歷歷週年急景多少危絃苦

語下筆猝難休收淚話疇昔高詠幸相酬

西江月 七夕擬往幻住園乃 以事阻感而有作

三十年來長別就中多少回腸魂沈夢杳止何鄉誤

作鵲橋相望　歷盡金風玉露依然銀漢紅牆黃泉

碧落兩茫茫空剩枯樓無羔

訴衷情　題關詠人梅花香裡兩詩人圖

羅浮佳夢繞珍叢人在妙香中炤檐好索雙笑詞筆

與春融　憑畫本憶游蹤感衰翁銅井探芳滄浪照

影愁剩孤節

鷓鴣天　壇圖茗話中有感篆卿久逝因念昔日

都中同輯清詞諸友篆卿外夏閏枝邵

次公壽石工輩已無一存而清詞鈔全部丸

數千家雖經寫定而版行無日余衰年之力

深愧無以對入選數千詞人更無以對二十

餘年相助諸知好彊村翁多所指授丹黃甲

乙猶滿行間惜未及綜滙已先去世如原稿

亦歸杳漠則余之負答益深矣因賦此詞聊

枨恵

抱

日下詞壇理舊聞聊園清讌幾琴尊瑤華已集千家

選鄰笛難招一代魂　空寫定悵沈淪白頭慚對上

彊村鴛湖青浦憑誰繼受簡將何慰九原

水調歌頭舊歷中秋北海文

宴賦此寄意

萬里共明月懸想太平洋極目鯨翻龍鬪浩劫實堪

傷安得山河大地都似團圓玉宇火齩變清涼家訊

月中

無火

願此一盃酒普治飲泉狂　會耆英酬令節興

方長俯仰瓊華景色眼底幾興亡何日掃清氛祲更

冀填平凹塹明鏡復奇光大眾樂濠濮魚鳥並相忘

天文家有云月球乃由地球裂出其地為今之太平洋

臨江仙　和俞平伯題紅樓夢並用原韻

長憶怡紅淚墨縈懷早燕新鶯鏡花甯復計虧成態

濃心自遠調苦曲難聽　真覺猶然幻覺有生終竟

無生海枯石爛底須驚忘言清磬斷尋夢墜釵橫

謁金門

偶得明吳閏禮製贈
錢謙益墨一丸輒題

丸蒼璧似沁萇弘血碧堪歎絳雲渾逝色詎堪天下

式三百年如過陳拂水僅留殘迹文采瓶廬今又

熄墨磨人可惜

墨印為天下式四字旁注門人吳閏
禮製六字背印牧翁老師珍賞六字

三百年前物也聞由常熟翁氏散出余編屈翁山四

朝成仁錄內載吳聞禮休寗籍順治初以抗清死于

福州牧翁愧此弟子矣是墨晉載徐子晉前塵夢影

錄牧翁又有秋水閣為吳聞禮聞詩兄弟製

昔年曾訪河東君墓
及拂水山莊于虞山

當投筆翠罽應從草檄舊燕孤花愁囷極遺民姑守

鄭成功入江寧之役牧齋曾在行間余有其投筆

黑集鈔本又獲牧齋聯文曰遺民老似孫花在陳迹

還尋舊

佳製倘由吳抵一樣國殤生色更念衣雲

坊閣壁豪華驚大滌 吳去慶拭善製墨清初以參吳易起義被殺于常熟倪鴻寶因目疾以羅小華程君房墨坊壁黃石齋曰天下方亂豈宜如此倪曰後當自知後同殉國

好事近 漢上琴臺圖

鸞鳳自千春遺恨可堪重說剩有晴川烟樹似心頭 為胡元初題

歷歷 人間誰信賞音難絃斷恩同絕愁聽歸來黃

鶴共江流鳴咽 圖有梁節巷丈題詩元初昔久從梁為賓佐

二四

瑞鶴仙　寄題百花塚

渺梅坰幻蹟蘭徑杳莫問當年埋碧雙蓮共凝寂〔喬二〕

〔集名蓮香黎美　周集名蓮嶺閣　痛興亡恨滿珠江潮汐徘徊自惜勝〕

雀臺空鎖怨魄甚蕭條異代有酒難澆廢壠寒食

追憶春殘海角艷曲新翻百花生日哀吟惻惻〔彭益〕

〔二喬詩百首仿比　紅體名惻惻吟〕

辛朝露意誰識搶從今翰與蘇壙

濤井一坏猶引游屐剩紅樓夢冷愁望鄉關恕尺〔製昔〕

〔百花塚一齣歌者名羅夢覺其藝　冠一時善歌紅樓夢覺曲故名〕

明末廣州張二喬女士善詩歌從陳子壯黎美

周諸公遊二喬先歿諸人葬之城北流花橋各

植花于墓上名曰百花塚黎美周為誌其墓其

後諸人多徇國或為僧與隱居不出鄉人敬之

二喬名遂因之益顯數百年來紀載艷稱芳馨

末沫抗日戰爭時余避寇居香港日以民族大

義激導諸流寓開廣東文物展覽會編廣

東叢書與廣東文物志其間多涉及二喬事又

送黎美周北上詩卷為黃晦聞所藏者後生日

余中有二喬詩字墨蹟殆為孤本適二喬生日

余遂招諸好事者為酒脯祭之並製百花塚一

曲奏之為壽一時傳誦今遂越十載聞百花塚

今失所在不能為壽聊關此闋

然感遂賦此闋

六州歌頭 繼聲雖不蹈襲或嫌有同史論余曰

北京詞社有詠居庸關長城者余亦

神州極目今古幾長城居庸塞聯榆薊衛燕京控龍

庭恃作華夷限堂奧內翻藉此穴狐鼠爭蠻觸雜羶

腥鎖鑰重滇洞啓百年史國恥充盈更蓬萊左股歷

刼贐枯杅萬里回縈竟何成　況烟燄怒飈輪迅艣

衝巨艦彌精高空制後方戰合縱爭百侵凌人類渾

奚罪相奔迸赴秦坑山河險壇坫約總難憑何日町

畦盡泯息兵革長慶由庚儻邊牆戍壘開關付農耕

春滿藩屏

鷓鴣天

不擬人看似舊時山香倦舞鬢都絲徘徊顧影疑明

鏡顛倒回文惜斷機　春正好露方滋萬花如海映

虛幃長空幾許填河鵲辛苦鴛鴦獨自飛

玉樓春　梁仲策許贈花未至以此促之

閒庭未惜秋容澹延佇繁英臨小院漫從桃李競春

忙且辦松篁娛歲晚　量珠漫道前緣淺倚玉翻愁

塵夢短樊川一笑紫雲廻稱做茶烟禪榻伴

滿庭芳　夏日約諸友　嘉興寺賞荷

南泊清遊液池勝賞夢華久付蓬蓽來蓮社嘉會

啓松寮一樣紅情綠意禁多少雨打風搖還留得亭

亭淨植臨水見丰標　迢遙來海國香分宮苑地限

堂坳存方丈中盆裁多印度種儘孤根冷艷不是愁

苗相伴茶烟鬢影淪清泉塊壘堪消憑圖寫攢眉歸

去依約虎溪橋　是日評茶　不置酒

臨江仙 和一峯韻

雪竹霜筠嗟老矣頻年澗壑消磨祇因無奈客塵何
危厓驚轉石古井皺微波　放眼征途還渺渺蕭疏
藹軸槃阿新來好夢未應訛興邦緣義戰擊壤有高
歌

紫英香慢　怨社以展重陽命題余漫賦此闋未知為同床各夢抑異床同夢也

絢秋容瓊華太液金鰲倚約銅駝笑劉郎前度題鐈
事竟蹉跎時靉長空過雁又西風塵世霜葉辭柯儘

寒香晚節稱伴病維摩奈百感令人老何　消磨潤

曲巖阿映疏柳夕陽多甚殘荷留得近北海濱游並藕根徐去明年

恐不復枯槎不渡渾似天河余前至灝瀾堂汎舟未果明年更晏小山重

知誰健剩佳夢付春婆且殷勤舊狂重理陽詞殷勤

理舊
狂

登高翹望東海迅息鯨波相和凱歌

西江月 曲藝觀
摩會

文化笑開新運藝林同顯光芒衢歌巷舞盡登場真

是百花齊放　隊隊爭強鬥勝人人出色當行這般

時代不尋常快去迎頭趕上

水調歌頭　九日婣圜招同人賞菊午間覔之約
飯市樓遂同往劉宅旋至高廟登高
因成此調

開徑見新菊佳節又重陽差喜無風無雨高會共壺
觴依約聯吟九老不比悲秋九辯騷怨費平章弄影
碧潭畔幽趣儼滄浪　戰槐柯誇鼎食等炊梁待占
西涯一曲鷗鷺自為鄉閒浣東華塵土近接渡池烟
水癸事卜行藏夕照晚逾好籬落試新妝

七八

滿江紅　志人民志願軍勝利歌

美軍侵朝吾國志人民志願軍越疆往援大勝之成歷史奇績

志願軍初發國人謳歌載道期其必勝而大

勝後尚之鏡歌詺鼓以張其事余因成此四

章頗有踧屬發揚之感余年即值甲申中

法之戰後歷甲午中日之役少即腐心國恥

厭後外患頻仍幾於不國余從政後凡所接

觸率為恥辱之遺撐持補救心力交瘁而

倍功半卅年以上人曾及甲申中午兩役者

言則冀中年以上人曾及甲申中午兩役者

觀之同深興起且為岳鵬舉七百年後伸其

抑塞爾若夫軍謀政略制勝廟堂

其紀載為國史所有事此不多及

唇齒中韓二千載本同邦族傷甲午師徒撓敗地成

爭鹿蠻蠻食鯨吞終自斃拒狼進虎還余毒我纓冠往

救不容辭知之夙　神機秘軍籌熟轟雷電彌川谷

焱縱橫馳驟扭回全局掃穴犁庭真一瞬狐羣狗黨

驚相告五十年歷史又掀翻循環速

呫呫花旗早料爾驕兵必敗爾知否睡獅終醒況非

蜂蠆是吾屬一堅如火勢狂徒早見長城壞好堂堂正

正告全球除鄰害　兵英勇真堪愛民塗炭尤堪慨

算鋤強助弱無分疆界國恥百年今可雪黃龍痛飲

斯為快問何人製造此光榮吾崇拜

萬眾一心是此役成功要訣我將士拔山倒海餐風

咽雪唐克渾如輕騎鬥飛機祇作彈丸接更九天九

地出奇謀無休歇　敵心膽都崩裂敵行陣淪消滅

更戰塲醜史迭增新頁內闢彼方喧水火精神我早

成鋼鐵大中華從此好抬頭人人說

一戰聲威轉易了環球心理壇坫上爭窺意向造成

憂喜屢勝勿驕宜自惕後恭前倨殊堪鄙但相期世

界得和平吾寗已　佇佳果凊餘恥諸民族感興起

看山河重秀兵戈盡洗入阱貪狼應斂吻跳牆猘犬

今搖尾待神州史乘慶重編開新紀

調金門　牡丹謝後

芳盡寂多事春明夢憶似水穠華禁浪擲惜花餘倦

容　回首芙渠霧夕幾度離亭風邃巢燕似聞花太

息捲簾成脈脈

浪淘沙　題廖承志徐悲鴻合作倚劍圖

游目送飛鴻矯首天東何人長劍倚崆峒待斬毒龍

清海宇一試青鋒　撲面柳絲風春景方濃提攜萬

紫與千紅好踏昆侖凌絕頂第一高峯

沁園春　世局方新盱衡弘覽　敬和毛主席原韻

縱目長空世界和平萬彙方飄望落機山上殘星黯

黯泰吾河畔逝水滔滔斡運驚潮成城眾志魔歛惟

餘恣尺高爭遠景佇填平坑塹除苛嬈　神州綽

約新嬌更善舞欣聞奏綠腰　綠腰即六么昔稱為善世之樂　看西傾

東應洪鐘鼕鞳南征北怨危幕蕭騷龍樹槫桑左提

右挈朽木還應尚可雕衡雲啓好澤敷天下不待崇

朝

臨江仙 冬日散步北海公園以足蹇行緩忽有聚呼老哥哥者蓋托兜所羣童方嬉游

　　　　保姆令喚余老公兜音不正遂戚此稱余

　　　　雖衰病恆罕言老聞之始有遲暮之感口占

此戚

七十年來如電逝童心雖在無多孩兜寧奈倒綳何

似傷行不得頻遣喚哥哥　蕘憶蓬山呼小宋夢痕

久失南柯情塵禁得幾蹉跎倦看花頃刻愁共樹婆

娑

鷓鴣天 湛江開港喜賦

水陸梯航互吐吞喜通黔蜀貫中原好偕瓊島成雄

鎮更控羣沙崎一門　安駱越志昆侖篋中籌海幾

編存應收象貝供琛賫不與鯨鯢長子孫

采桑子

少年未識春光好塵海茫茫縱轡游韁兀自身輕百

戰場　而今始識春來處不在殊鄉一片晨光日日

朝霞捧太陽

人月圓 新春寫興

少年未識春光好夢影祇疑仙千塲歌舞酒醒人散

一覺迴然　于今漸識春來處妝鏡不成妍可堪迴

首花隨春好人老花前

少年未識春光好夢影祇疑真千般競鬥花開頃刻

酒泛逶巡　而今漸識春來處空羨少年人還丹九

轉畏途九折銷盡浮生

春光好 此來又更歲序 賦此示親友

長安道曙光融瀛海盡朝宗春來送喜萬方同真成

滿地紅 花如繡人長壽化日初長時侯相逢後舞

復前歌應忘去日多

敲臘鼓市春醪相隨詠樂郊鈞天逐隊聽簫韶吾生

應自豪 歸來燕重相見且祝此身常健佇看歷史

有新編今茲猶少年

龍山會 北海展重陽

爽籟流芳旬倦侶相呼佳約還重踐寒花迎倦眼吟

望處未覺蓬瀛清淺小聚亦堪珍且欣祝明年同健

更休防落帽風高歸輪宜緩 幾時東海波澄選勝

登臨共酌芳尊滿題糕休自怯聯吟好馨溢紗籠蘭

晚遠目送歸鴻回首際寒枝空揀漫延佇殘荷擎雨

沁園春 壽張菊生先生九十生日

液池秋晚

四六三

高卧滄江一老歸然嘯歌未休溯涉閭家乘門承通

德汝陽月旦譽壓群流九服聲名五朝聞見待訪寧

徒演範疇靈光在數維新黨籍有幾還留　古稀佳

話從頭憶獻爵曾登萬卷樓　先生七十生日看籍刊余曾為文以獻

四部眾家嘉惠史傳百衲晚費冥搜衛武威儀商彭

述作耄學精勤付汗牛束南望祝青藜光燄永耀神

州

滿庭芳　客有以年高節勞為勸者賦俳體答之

釀蜜仍劳抽絲欲盡未須妄想偷閒幸逢復旦隨處

有青山多少龍潭虎穴禁回音血淚斑斑人間世何

妨一笑撒手又空還　頻年慚養拙困眠饑吃儘着

凝頑喜衢歌巷舞樂意相關佇待華胥湧現好風景

錦簇花團那時節我應真個袖手祗旁觀

八聲甘州 頌治水

大九州對禹頌神功相沿幾千秋想隨山刊木疏河

入海奕世蒙庥祗惜泥沙崩注終古未能休標本兩

難治災患仍留　今日造林培土統分洪灌漑並顧

兼籌喜河清可俟旱澇兩無憂更從今避陋僻壞利

通航發電萬源頭方信道禹謨堪補端賴人謀

八聲甘州　大民族主義頌　　多民族統一政策

八　為數千千年歷史所無欣感成詠

喜神州各族大團圓儼若一家庭笑秦築長城漢通

西域未泯畦町今日太平寰宇本固更枝榮扭轉相

斫史永息橇槍　回想千塲戰役痛死傷億眾徒苦

生靈料從今紀錄洗盡血花腥更年年和風甘雨瞬

金輪世界即形成算今日前程萬里祇是初程

八聲甘州　冬末杜鵑盛開回憶十年前旅港踰
　　　　　　時以杜鵑寄慨形諸圖詠悲踰廻
　　　不相侔而余年望八竟不
　　　能重覩此花感而有作

十年前圖詠杜鵑花影事已成塵喜光華復旦千紅

怒發萬象增新蜀魄不須啼怨即事已多欣相喚枝

頭友花草精神　漫想舊時景色悵行吟躑躅休問

前因喜風光流轉相賞及茲辰算從今映山照海好

年年歡度絳都春方信道會心不遠魚鳥親人

四六七

揚州慢 題張伯駒所藏杜牧
之張好好詩真蹟

紅粉狂言綠陰遺恨縈情豈獨揚州儘鬢絲禪榻難
寫深愁悵寥落論兵壯志銷沈今古綺夢都休甚郵
亭邂逅驪歌雁影空留 千年淚墨漫等閒付與浮
漚盡滿襟淚喜平復遺箋陽臺劇蹟白上陽臺兩墨
蹟今均 虹月同收好與紅紅盼盼好好與紅紅均張
歸君歸君盼盼歸張姓皆

與君有湖香塵猶想凝眸算斯文真賞依稀風雨高
連也

樓

詩末云灑淚喜平復遺箋陸機平復帖李
陽臺劇蹟蹟張姓

四六八

余髫年學詞忽忽數十載雖嘗奉教于詞宗諸老輩
如朱古微文道希王夢湘樊雲門易實甫夏劍丞冒
鶴亭諸先生然心得無幾竊意為心聲然聲有情
馬情有韻焉非融會乎一切使之誠中形外翕合無
間而又能以合律動人固未足以言詞也自詞與樂
離雖形式具在己本戾而道窒故余往者恒倡別立
歌之一體繼詩詞曲之後以應時需而開新徑人民
建國以來歌己大行其道蔚為大宗詞曲殆幾成桃

廟矣余則以才力蹇薄且人事涸之迄未有所創獲

仍局于舊體之範疇即其至也斷潢仄逕不達通津

遑云深造今既垂耄百無所就詞亦可知親故哀其

荒落為理舊稿畧依年代編次印出備貽知好求教

此亦適形其陋矧安所企于作者之林更無當于今

之文藝其事已贅故名曰贅稿云爾舊承夏冒兩翁

賜序仍冠于首以謝啟扺之賜遜翁病榻口述

遐翁詞贅補

退翁詞贅補

同人輯編退翁詩乙稿竟發見翁所爲詞尚有爲贅稿所未

印者少作及中年晚年均有之因彙附卷末以饜眾望度翁

或不見拒也編者識

浣溪紗 題開紅一枝圖

勝集匆匆廿載強珠飛玉笑滿吳艭阻風中酒憶江鄉 舊夢題

襟思漢上新愁聞笛愴山陽黃童當日本無雙

訴衷情 暮春杜鵑將謝

餘霞照澈映山紅心似水朝東猶是去年人面無分與花同 新

玉樓春 擬陽春集

院落舊房櫳若爲容啼煙檻曲喚月枝頭辜負東風

名圍自昔驚風雨好鳥枝頭空爾汝雕梁未共燕爭棲接葉却憐

鶯亂語　昔多比興今宜賦紅日東升花滿路相攜如顧畫中人

莫問合歡花上露

相歡本不期金屋便賦長門甘獨宿白頭何事說玄宗且喜宮花

紅簌簌　誰知淚斷橫波目日暮無言空倚竹劇憐明月照銀牀

強起為君別鵠

當時攜手人何在強待春回花不再明如月已投懷便化流塵

休用悔　落紅解道愁如海日夜春波橫淺黛不辭碧玉竟回身

枉信黃金能鑄愛

朱顏已判為君盡墜地空留傾國恨回黃轉綠又匆匆抹白批紅

休再問　空閨忍便歌長恨香爐猶凝灰一寸欲知心事幾多般

認取苔紋千足印

二

高樓風雨傷長別初心本自明如月一夢等浮雲何由說與君

樓頭人似玉短景看紅燭垂淚說還珠臨風淚欲枯

紅樓咫尺和天遠蘭膏不比歡情短恨影付東流西風古渡頭

寒煙還漠漠絮亂迷簾幕芳訊幾人知長空一雁飛

浣溪紗

望裏玄穹白玉壇絳都迢遞碧霄寒丹邱疑在有無間　法曲會

心知不達靈禽樂意總相關匆匆思戴切雲冠

絳帕蒙頭讀道書還丹擣藥重跰蹦枉通仙籍佩神符　寂寂瓊

枝塵外想沈沈羽翰府中趨商山此局未全輸

浣溪紗　憶舊游

愧乏黃河遠上詞陽關三疊動遐思旗亭畫壁更何時　未分飛

鴻遵遠渚更因越鳥憶南枝琴心空自感鍾期

浣谿紗

拙計年年不自知看看物換與星移蟻旋蚊負總成癡　魍魎本
來難問影參何處說相思滿袖笳簫閑時

霹靂金輪世界開掀翻地軸起風雷乾坤從此再胚胎　萬寶輝
煌無盡藏九流輻輳不凡材明明雲漢自昭回

西江月　俳句仿穌軒

萬事雲煙過眼百年露電忘身到頭休悔作詞人許汝空中傳恨
蕉葉寧知是幻槐柯漫說非真本來六十尚無聞安事擦脂塗
粉

說甚風雲材略更加煙月情懷蟲鳴雀噪自安排強說笙竽萬籟
不用牽絲刻木也休運水搬柴若能賣盡了癡獃許汝昂頭天

清平樂 食枇杷

盧橘嘗新蕎麥初 想家園味 詩僧好事 種西山致 樹萎園荒僧

沒成彈指君休矣 樹猶如此 說夢今醒未

臨江仙 幻住園即事

幻住可能成不住 翠微聊復登臨 一环卜築又而今 小園纔有賦

空谷又遺音 已是人間虛此度 休論茵溷相尋 此心何處著升

沈清風留竹里 閒話尚藤陰

虞美人 答闇老

孤山鶴送遙空語 往事迷風絮 誰云對酒尚當歌 早起心情休問

夜如何 朝來覓得安心境 蟬噪林逾靜 用前人句

花落江南知說是何緣 匆匆閒過好春天

汪旭初吳倩庵呂貞白冏游滬豫園有詞紀劉麗川事余因次韻以慰滬粵人士

校塲直凝想兵塵化碧青紅劫才閲百年幾度旌旗易顔色槐

柯曾建國疇識江頭越客（粵之一揭竿起攘臂一呼渾似芒碭平劍）越之百

三尺于今溯陳迹賸短夢炊粱殘霸爭席黃圖從此供虀食歡（置驛更無間南北　悲惻恨還）

蟻穴隄潰鵲巢棲穩迎賓千里儼（小刀會曾　鎮日月鐩　歡何極聽破虜笳鼓）

積慢熷火餘輝影愁寂重光日月

調高箏笛金田全史好載筆著點滴

浣谿紗　題蔣鹿潭遺象

屹立詞壇特建牙倚聲杜老論非誇好將鶴唳壓羣蛙　柳色夢

迷仙掌路簫聲啼損馬蹄花江關蕭瑟況無家

菩薩蠻　為叔通題藍洲先生畫山水

胸中幾許煙霞氣晴窗點筆餘清致貌得好湖山龍泓鶴渚間

長空驚過雁醒眼閒中看寂寂數峯青乾坤此一亭

浣谿紗 秋寒歷冬有述

譜到清平第幾章高歌猶發少年狂人生何處不家鄉 短夢連

番虛伏枕柔腸百鍊漸成鋼匆匆七十九重陽

亦是嶔崎磊落人塵勞何事絆吾身老來應也漸知津 視野本

來宜廣大光陰休自悔逡巡薰桃染柳合翻新

浪淘沙

遲暮更何求倦倚層樓依然鵬鷺氣橫秋喚作九流都不似枉說

封侯 少時有日者爲此訝 塵世苦淹留萬感浮漚依然嘯傲向滄洲待挽回瀾

驚海若獨立潮頭

國家圖書館出版品預行編目資料

遐庵談藝錄／葉恭綽編著 . -- 初版 . -- 新北市：
華夏出版有限公司，2024.02
　　　　面；　公分 . --（近世經典叢刊；02）
　　附：遐翁詞全編
　　影印本
　　ISBN 978-626-7393-19-2（平裝）

1. CST: 藝術　2. CST: 文集

907　　　　　　　　　　　　　　　　　112021225

近世經典叢刊 002

遐庵談藝錄（附：遐翁詞全編）

著　　　者　　葉恭綽
叢 書 主 編　　徐康侯
企　　　劃　　傳古樓
責 任 校 對　　陈炯弢
出 版 發 行　　華夏出版有限公司
　　　　　　　　220 新北市板橋區縣民大道 3 段 93 巷 30 弄 25 號 1 樓
　　　　　　　　電話：02-32343788　傳真：02-22234544
排　　　版　　尚文盛致文化策劃有限公司
印　　　刷　　百通科技股份有限公司
總 經 銷　　貿騰發賣股份有限公司
　　　　　　　　新北市 235 中和區立德街 136 號 6 樓
　　　　　　　　電話：02-82275988　　傳真：02-82275989
　　　　　　　　網址：www.namode.com
版 印 次　　2024 年 2 月第 1 版　2024 年 2 月第 1 次印刷
書　　　號　　ISBN：978-626-7393-19-2
定　　　價　　新台幣 850 元（一冊）